著　　　主編

袁展聰　劉繼堯　趙式慶

武舞民間

香港客家麒麟研究

香港武術文化研究叢書

武舞民間——香港客家麒麟研究

主　　編：趙式慶

作　　者：劉繼堯　袁展聰

責任編輯：張宇程

封面設計：趙穎珊

出　　版：商務印書館（香港）有限公司

　　　　　香港筲箕灣耀興道 3 號東滙廣場 8 樓

　　　　　http://www.commercialpress.com.hk

發　　行：香港聯合書刊物流有限公司

　　　　　香港新界大埔汀麗路 36 號中華商務印刷大廈 3 字樓

印　　刷：美雅印刷製本有限公司

　　　　　九龍觀塘榮業街 6 號海濱工業大廈 4 樓 A 室

版　　次：2018 年 10 月第 1 版第 1 次印刷

　　　　　©2018 商務印書館（香港）有限公司

　　　　　ISBN 978 962 07 3448 9

　　　　　Printed in Hong Kong

目 錄

研究說明

　　香港客家麒麟文化的研究目的在於探索香港客家麒麟的源流、相關的文化元素，以及其今昔的活動空間，從而思考香港客家麒麟的意義與文化價值。由於這方面的文獻記載較少，故此以口述資料為主，以實地考察和文獻資料為輔。通過整理三方面的資料，敍述香港客家麒麟的歷史與文化，並希望拋磚引玉，引起進一步的研究。需要再申明的是，本書就目前所得，對香港客家麒麟探索的嘗試，只是起點，非終點。隨着研究方法和資料的推進與發現，相信在未來有修訂的可能。以下將會概述本研究的資料來源。

(一) 口述歷史

　　香港客家麒麟的傳授，一直以口傳身授為主，少有文獻記載。因此，傳承人的親身經歷，是研究這課題的一手資料。從年齡而言，受訪師傅年紀最長為 90 歲，年紀最輕為 34 歲，受訪師傅的年齡層分佈較廣，反映不同年齡層對舞麒麟的心態以及面對時代變遷的不同意見。從經驗而言，大部份受訪師傅都有豐富的教授經驗，甚至是香港客家麒麟界的老前輩。下表根據採訪日期的先後，表列本次研究採訪的 25 位師傅：

採訪師傅名錄（按採訪日期先後）		
	受訪師傅	訪問日期
1	傅天宋師傅	2016 年 8 月 12 日
2	李春林師傅	2016 年 8 月 19 日
3	胡源發師傅	2016 年 8 月 26 日
4	黃柏仁師傅	2016 年 9 月 14 日
5	藍玉棠師傅	2016 年 9 月 20 日
6	鄧觀華師傅	2016 年 9 月 22 日
7	盧繼祖師傅	2016 年 9 月 28 日
8	劉玉堂師傅	2016 年 10 月 12 日
9	刁國昌師傅	2016 年 11 月 26 日
10	宋　明師傅	2016 年 11 月 30 日
11	吳水勝師傅	2016 年 12 月 1 日
12	楊振武師傅	2016 年 12 月 12 日
13/14	張常興師傅及張常德師傅	2016 年 12 月 21 日
15	冒卓祺師傅	2017 年 1 月 11 日
16	李天來師傅	2017 年 1 月 18 日
17/18	張國華師傅及歐紹永師傅	2017 年 1 月 25 日
19	鄧遠強師傅	2017 年 2 月 8 日
20	鄧偉良師傅	2017 年 2 月 17 日
21	呂學強師傅	2017 年 2 月 18 日
22	江志強師傅	2017 年 2 月 20 日
23	蘇馬電師傅	2017 年 2 月 23 日
24	蔡年勝師傅	2017 年 2 月 28 日
25	李騰星師傅	2017 年 3 月 3 日

(二) 實地考察

香港客家麒麟今昔之轉變，必須經過實地考察，才能與口述及文獻資料作出互證與對比；分析時代轉變下，香港客家麒麟文化的轉變處以及不變處。實地考察可以分為六方面：賀誕、表演、開光、節慶、喜事、麒麟班，從而觀察舞麒麟在不同活動中的意義、規矩，以及傳承情況。下表根據日期的先後，表列這次研究考察的活動：

實地考察（按日期先後）		
	活動名稱	日期
1	大欖涌胡法旺公神功誕	2016 年 9 月 24 日
2	第二屆客家麒麟及功夫文化耀香江	2016 年 10 月 1 日
3	麒麟開光（客家功夫及文化研究會）	2016 年 11 月 8 日
4	沙田田心村太平清醮	2016 年 11 月 13 日
5	深井傅氏族人迎娶	2016 年 11 月 14-15 日
6	元朗吳家村麒麟班	2016 年 11 月 27 日
7	功夫閣表演（客家功夫及文化研究會）	2017 年 2 月 12 日
8	觀音誕（古洞聯鳳堂）	2017 年 3 月 16 日
9	麒麟開光（古洞聯鳳堂）	2017 年 4 月 13 日
10	大埔汀角村麒麟隊賀喜	2017 年 4 月 15 日
11	元朗天后誕巡遊（元朗大旗嶺聯福堂）	2017 年 4 月 19 日
12	青衣天后誕（德順堂）	2017 年 4 月 28-29 日
13	筲箕灣譚公誕（勝發商會）	2017 年 5 月 3 日
14	沙田排頭村麒麟班	2017 年 5 月 12 日
15	石硤尾社區中心麒麟班	2017 年 6 月 11 日
16	沙頭角上禾坑村麒麟班	2017 年 6 月 18 日
17	上水祥龍圍綜合服務中心麒麟班	2017 年 7 月 28 日

(三) 文獻資料

文獻資料分為三方面：一是傳統文獻；二是近人研究。近人研究分為書籍和文章兩類。三是網上資源。詳見本書主要參考書目部份。

(四) 研究方法

研究方法具有跨學科的性質，包括：歷史學、民族學、人類學，通過文獻、口述歷史、田野考察、學科理論等，敘述香港客家麒麟的源流、歷史文化，以及活動空間等。至於研究內容，固然圍繞客家文化、客家族羣的生活變遷、紮作技藝等。與此同時，由於舞麒麟與武術息息相關，本研究亦涉及中華武術文化方面的研究，可以說是武學的一部份。

本研究的流程，概括而言：首先，搜集有關文獻資料，並參考相關的研究成果，整理客家人南遷、麒麟及舞麒麟的來源。其次，利用眾位受訪師傅的訪問稿及各種活動的紀錄，梳理香港客家舞麒麟的禮儀、規矩、傳承狀況。由於這部份的資料，史籍沒有明確記載，所以以受訪師傅的口述、觀察不同的活動為主，力求總結客家麒麟的禮儀、規矩及傳承面貌。然而，必須指出的是，不同地方、組織舞動的麒麟都各有特色，細節上亦有所不同，本研究主要是描述客家麒麟與相關文化的基本概況。第三，為顯清晰，除了文字描述外，還附有相關圖片，說明客家舞麒麟的紮作、舞動技巧、活動情況等。最後，附錄方面，特別製作受訪師傅的分佈圖、舞麒麟傳承譜系等，以圖表的形式，表述香港客家麒麟的地域分佈和師承脈絡，同時表示對受訪師傅的感謝與敬意。

前　言

行禮如儀

　　現代人，尤其自許為進步者，常會負面看待禮儀，將之當作僵化、因循和老舊的代號。近年在香港的政治運動中，集體追思、悼念以至遊行也被掛上「行禮如儀」、徒具形式的標籤。禮儀是否全無意義，和講求理性、科學、進步和開放的現代生活格格不入？也許我們該從禮儀的內涵談起。綜合而言，禮儀包括禮和儀。臺灣學者林素娟對兩者的關係有很精到的論說：

> 　　「禮」既是一個文化所共同認定的價值，也是行事的依循，但何謂有「禮」？不同時代、不同情境對所謂的「有禮」會有不同的體認。禮者，理也。禮也往往被視為天理、倫理、事理之顯現。此部份有助我們理解在此文化系統下的自然觀、倫理觀、道德實踐等課題。同時，禮並不止於一套思想概念，其具體化就是儀式，也透過儀式，我們的生活有了許多形形色色的形式和風格。不同的季節、不同的生命階段、神話的想像、生命的困境、出生、成年、死亡往往透過儀式而得以宣洩情感，同時使得儀式參與者能夠轉化身心，接受和迎向不同的生命階段和變局。這也使得同一家國、地域的羣體重新詮釋自身與自然的關係，調整情感，創造集體的記憶。[1]

　　事實上，禮儀穿插於我們的人生，也彷彿在編列我們的人生。把生日、畢業禮、婚禮、葬禮等等都拿掉嗎，生活好像缺乏了一些標記。[2] 也許有人再沒有從個別禮儀中得到心靈共鳴，也沒有賦予禮儀極大意義，但

禮儀還是繼續，也有不少人從中得到喜樂、存在感和身份認同。

　　從研究的角度，了解一個社羣的一些禮儀，讓我們打開一個珍貴的文化寶箱，從中得以領略該社羣的共同生活經歷和共有價值。一個社羣的共同生活以儀式串聯起來，從餐桌禮儀、節日、慶典到祭祀，充分表達其生活的細節，也從儀式中表達其珍視的禮和感情。傳統禮儀如敬天和求雨，表達人們和大自然溝通的企圖。在生日和婚禮中，人們通過祝福、感謝和教誨來顯示情意。[3]

　　禮儀的變遷是一個值得留意的問題。就因為禮儀和社羣緊接，也得隨羣體的生活變遷而改變。經過流徙和長時期發展的社羣，不斷累積生活元素，也從周邊社羣吸收新的價值和信仰。農業羣體進入市區生活，成員從「日出而作，日入而息」變成輪替上班，「秋收冬藏」變成年終無休，安土重遷變成穿州過省幹活，很難想像禮儀的形式不作相應改變。當然價值觀的改變至為關鍵。假若社羣成員因為生活變遷，對禮儀的理解漸異於傳統的詮釋，調適就十分需要。這是實際的問題，也是研究者可以觀察的重點。

　　在香港的客家人人數不少，他們來自福建、江西和粵東一帶，300年前已分批陸續到達香港，先而在新界各處組成聚落，繼而隨香港都市化的步伐而進入市區。客家文化在宋代已逐漸形成，之後不斷充實和豐富。今天流傳香港的客家文化，見於語言、飲食、武術、節慶等等。舞麒麟是客家社羣生活的重要禮儀，本書以此為主題，旨在觀察舞麒麟在香港客家社羣中的文化和社會價值。麒麟瑞獸不同的理解和詮釋，舞麒麟的各種風格、器物和儀式，其流播程度，教授與學習兩個羣體的關係都是重點。希望從中透視客家人的生活狀態、信仰和社會習性。二十一世紀舞麒麟的承傳是個大挑戰，因為教與習的人數大減，鄉村氛圍亦不再，舞麒麟的空間逐漸消失，如何保育？如何傳承？是本書第五及第六章的重點。

　　本書由客家功夫文化研究會主理研究，歷時近兩載，所用材料包括文獻和口述訪談，非常詳盡，而且再三訂正，立論檢證均異常詳密，是至今

最完整的客家麒麟研究。得以問世，對本土文化和非物質文化研究大有助益。

麥勁生
香港浸會大學當代中國研究所所長

註釋

1　林素娟：由《神聖的教化》專書寫作談禮儀研究的一點反思，《人文與社會科學簡訊》15 卷 4 期（2014 年 9 月），頁 101-102。

2　Don Handelman, "Introduction: Why Ritual in Its Own Right? How So?" in *Ritual in its Own Right: Exploring the Dynamics of Transformation*, ed. Don Handelman and Galina Lindquist (New York: Berghahn, 2004), p.2.

3　J. Michael Joncas, "Ritual Transformations: Principle, Patterns and Peoples" in *Toward Ritual Transformation: Remembering Robert W. Hovda*, ed. Gabe Huck et al. (Collegeville, Minnesota: The Liturgical Press. 2003) , pp. 54-56.

序

　　舞麒麟在香港新界的客家圍村有過百年的歷史，是客家社羣每逢節慶不可或缺的慶賀表演。對於向來以「古代中原人士之後」自居的客家人而言，舞麒麟一直被視為是古老中原文化的族羣記憶，也因此成為客家族羣身份認同最顯著的象徵符號。按深井舞麒麟傳人傅天宋師傅的說法，麒麟是他們的「圖騰」。

　　然而，儘管舞麒麟在客家文化中擁有崇高的地位，作為一種民間文化，在史料文獻中有關客家舞麒麟的記載卻寥寥無幾，而學界至今仍未有針對香港客家舞麒麟的研究。從文化主位敍述的角度，舞麒麟固然是客家人作為「中原人士之後」的一種符號依據，但從文化流動傳承的角度考慮，客家舞麒麟的緣由和歷史至今尚存在很多模糊之點。學界不但未能證明當代客家舞麒麟與古代麒麟崇拜的關係，甚至客家人是否「一直」有舞麒麟習俗的問題至今亦還存疑。被譽為「客家發祥地」的梅州、興寧一帶，民間普遍流傳着舞獅的習俗，那裏的村落卻未見有舞麒麟的蹤跡。2014 年 12 月，香港西貢坑口舞麒麟被選入中國「國家級非物質文化遺產」名錄，足以證明國家乃至香港政府對客家舞麒麟的認可與重視。但從研究現況而言，舞麒麟的歷史淵源、文化內涵、社會功能，乃至它在香港的流傳過程與承傳現況，仍是學術研究等待開發的處女地。此項研究的主要目的，便是嘗試梳理和解答這些問題。

　　本書共有七章，分別從源流、技術、信仰、製作、承傳及保育等不同方面，分析與敍述在香港流傳的客家麒麟文化。在進入這些主題之前，我們有必要對舞麒麟的社羣性和流動性作一個說明。昔日在客家村落裏，每逢過節及賀誕都必定有舞麒麟。但隨着歲月推移，某些村落會因為舞麒麟師傅離去而失去麒麟隊；而另一些原來不會舞麒麟的村落，卻會主動邀請師傅入村授藝，從而發展起自己的麒麟隊伍。此起彼落，形成了舞麒麟在傳統客家村落裏的一種自然生態循環。在這個過程中我們發現，舞麒麟作

為一種文化傳統和身份符號，一般以村落為活動中心，但承傳舞麒麟這門技藝，卻往往依賴流動的個體傳人。特別出眾的專業師傅，會應不同村落的邀請去傳授舞麒麟技藝，如李春林的師傅江西竹林寺螳螂拳傳人黃毓光，當年授藝深廣，其足跡踏遍新界沙頭角及荃灣，影響了新界廣泛地區的功夫及舞麒麟傳統。由於上述原因，雖然不少村落都有源遠流長的舞麒麟傳統，但真正起到傳承作用的人並不多。

值得留意的是，當代客家舞麒麟的傳承人主要源自民國至戰後，他們是由惠州、惠東、東莞及寶安一帶移居香港的一批為數不多的客家功夫及舞麒麟師傅，如上面提到的黃毓光，還有民國至戰後名噪一時的張禮泉，以及在長洲、坪洲、赤柱和筲箕灣等客家與粵東水上人雜居的村落傳藝的盧春等。客家村落為舞麒麟提供了文化空間，但舞麒麟的傳人或文化權威卻往往遊移於不同的村落之間。所以，要研究和保育客家舞麒麟，我們既要活化傳統的文化空間，同時又不能忽略流動性甚強、而且往往不住在村裏的傳人。在設計有關客家舞麒麟的保育政策與措施時，這是值得大家特別重視的一點。

本書第一章追溯了客家舞麒麟的源流。通過文獻調查，我們發現舞麒麟最早於乾隆時期在歸善縣（惠州）出現，至今有二百多年的歷史。惠州是福佬與客家社羣雜居的地方，也是源自閩南的福佬文化與來自粵東山區的客家文化交融之處。據《歸善縣志》記載，麒麟與獅子皆為迎親時的一種表演，由「童子戴之，擊鼓跳躍，極為喧鬧」。但《歸善縣志》沒有說明舞麒麟與舞獅是否同時演出，或者它們是否屬於同一個文化羣體。除此以外，自先秦以降，中國歷代都有關於麒麟的文獻資料，可見麒麟在中國古代文化中的地位。同時，根據文獻記載，我們看到麒麟的形象在不斷演化。從客家麒麟的外形來看，我們可以判斷其形成於清代，因為只是到了明代麒麟的身上才開始披鱗。因此，通過文獻調查與民族志的綜合研究，我們可以推論，客家舞麒麟應該是到了清代乾隆時期才定型的。

值得進一步探討的是，客家舞麒麟的形成與發展是否與鄰近其他漢民系族羣交流有關。實際上，按現時舞麒麟在華南的分佈，除了惠州及東莞、寶安一帶的客家人有舞麒麟以外，粵東沿海地區的福佬人羣亦有「舞瑞麟」的習俗。「瑞麟」的體積較大，無論在外形或舞蹈風格上，都跟客

家的麒麟有明顯的區別，但相同之處是兩者皆取義於古代的麒麟瑞獸。此外，福佬羣體有另一種瑞獸，外觀上跟閩南的青獅非常相似，傳到客家地方則被稱為「鬥牛」或「貔貅」。據呂學強師傅所言，筲箕灣安坊村的貔貅由方泉傳給呂的師傅盧春。[1] 方泉和盧春是惠東鄉里，也是結拜兄弟，但前者是福佬，而盧春則是客家人。這說明節慶中出現的瑞獸通過人際交往，可以從一個羣體傳到另一個族羣，並在傳播及「本土化」過程中，其名稱和敍述文本往往有較大的改變。從結構主義和闡釋人類學的視域來看，這種現象正符合文化符號被「他者」或「他文化」佔有時，其核心結構和意義產生變化的過程。按相同的邏輯，我們可以想像客家的麒麟跟福佬的「瑞麟」並沒有本質上的差異。雖然目前找不到更早在廣東舞麒麟的文獻，從麒麟的中原傳說和記載中，我深信客家舞麒麟是隨移民遷徙而來，文化交流的產物。從文化人類學的角度，近代客家文化與麒麟的捆綁關係，顯然是族羣身份建構的結果，與十九世紀末至二十世紀初開始流行的客家人是「中原人士後裔」的說法有關。舞麒麟作為一種娛樂但神聖的民間藝術形式，是客家人自我身分的一種表徵方式；或按 Eric Hobsbawm 的說法，是塑造「傳統」的一種途徑。[2] 這是我們在本研究之後要進一步研究的重要領域。

第二章「武舞匯流」探索舞麒麟與客家功夫的關係。香港的客家村落保留了舞麒麟原有的文化生態環境，在昔日客家農耕社會裏，舞麒麟與功夫、神功與醫術都有密切的關係，而相對神功或傳統醫術，舞麒麟與客家功夫更有機地結合起來。

舞麒麟與功夫不可分割的關係一方面體現在舞動姿勢的風格上：在「表演形態方面，為了讓舞動麒麟時更加活靈多變，更有動感，便需要配合戳、吞、吐等動作。戳是突然改變麒麟舞動的節奏，縮短動作的時間，有一種突然的感覺；吞吐，即是講求舞動時的伸縮動作。南方武術，特別是東江一系的武術，例如周家螳螂、白眉、龍形等，在動作上講究吞吐浮沉；在演練上，講究表現出『驚彈勁』，一種在時間短內爆發的力量。武術上的『驚彈勁』、『吞吐浮沉』，有助舞動麒麟時，表演出戳、吞、吐的動作。」[3]

這種結合的第二個方面也見於其文化空間，包括平常習練的時間和地

點，兩者往往相輔相成，而且由同一班人習練，例如節慶時的「開棚」，一般都是舞麒麟及客家功夫同台連貫演出，這也是傳統客家村落在大型聚會的時候演示武力的機會。舞麒麟與功夫的關係直接反映了當時客家社羣的生存環境和各種社羣關係，包括日常生活中村落或族羣之間，因水源或土地糾紛而經常發生衝突的「暴力經濟」。

這種結合的第三個方面體現了一種文武兼備的存在理念。按師傅們的解釋，麒麟是一個食素而愛好和平的瑞獸，本身代表孔子的「王道」。傳說在孔子降生的夜晚，麒麟悄悄降臨孔府，並吐出玉書。自此，「麒麟吐玉書」就代表了平安和諧、早生貴子的祝福。[4] 麒麟的外形有「龍頭、牛尾、馬蹄」等跟農業社會息息相關的符號，意味着麒麟是農耕文化的一個化身，所以舞麒麟又有「風調雨順、國泰民安」的寓意。按我個人的理解，舞麒麟正好是客家人崇文尚武的一個結晶符號，一方面從它的外形及文化內涵，體現了客家人對儒教的推崇，另一方面，通過功夫威武的姿態及動作，傳達出客家人的尚武精神。

無論如何，要從技術層面深入了解舞麒麟，首先要知道客家功夫是一個基礎，因為舞麒麟的身形、步法、手法與客家功夫的要求基本上是完全一致的。進一步研究，我們發現舞麒麟的風格與當地的客家功夫往往有一個直接的關係，如西貢一帶的舞麒麟受朱家教的影響較深；柴灣、筲箕灣一帶的舞麒麟，明顯帶有青龍潭客家洪拳的風格；而沙田排頭村的舞麒麟則帶有周家螳螂的影子。

第三章「祈求平安」嘗試從民間信仰的角度去分析舞麒麟在客家村落的社會功能。舞麒麟不僅是一種表演，更是一個具有辟邪、淨化、更新、祈福等多種功能的儀式。正如第二章展示的，舞麒麟與功夫的互動體現了當時客家社羣動盪不安的社會環境；在第三章中，通過對祭祀活動中舞麒麟的研究，我們可以窺見在遷徙過程中，客家人如何克服各種看不見的力量。本章通過進一步的分析，揭示了舞麒麟所承載的客家人的傳統宇宙觀：從舞麒麟在大型清醮中所扮演的角色可見，舞麒麟不只是儀式的一部份，它本身就是一個具有法力的儀式，可以驅邪潔淨。另一方面，在客家人眼中，麒麟是「禮」的化身，所以經常在一些禮儀場合出現，包括節慶、婚姻迎娶、新屋入夥、祠堂開光等，以祈求化解煞氣，帶來好運。

　　第四章「麒麟的紮作與開光」，我們試從麒麟的製作和誕生，分別從物質和精神層面，去認識其宇宙本體和文化內涵。第一節「麒麟紮作」先從造型與物料方面描述麒麟的製造。香港客家麒麟的外型包括以下特徵：龍頭、牛耳、鹿角、馬身、魚鱗、牛蹄／馬蹄、鹿尾，集合龍、牛、馬、魚等，與農業生產息息相關的動物，可以說是農耕社會的縮影。另一方面，麒麟是天地萬物的化身，所以它的造型亦有陰陽八卦、三才、五行等符號，例如每隻麒麟都有「青紅黃白黑」的五行之色。

　　麒麟製作有「紮、撲、寫、裝」四個步驟。隨着時間的推移，一些紮作師傅在製作上作出改動：在紮作時採用新的物料與器具，在外觀上進行調整。以盧春師傅為例，為加強靈活性和演出效果，他曾經把麒麟尾縮短，甚至嘗試把燈泡放進麒麟的眼睛，舞法也做了相應調整：除了傳統的低椿，還加了中椿和高椿。[5] 相反，亦有一些師傅如黃伯仁，則強調必須要原汁原味地保留傳統。無論如何，作為一種傳統工藝，麒麟紮作有一套美學標準，任何形制上的變動或藝術上的詮釋皆不能脫離這框架，這可以用「調和」一詞去形容：「客家麒麟紮作工藝的紮、撲、寫、裝，有各自的『小調和』，紮講求對稱平衡、撲講求柔順平滑、寫講求色彩協調、裝講求飾物配置。四項工序各自的『小調和』，最後組成『大調和』。假若某項工序失去調和，例如紮作失去平衡、撲紙凹凸不平、寫色不勻、裝飾錯誤，勢必影響麒麟的整體外觀。」[6]

　　對於傳統師傅，紮作只是製作中的一個部份，麒麟的誕生還須通過「開光」這環節才算完成。隨着都市化發展，某些舞麒麟師傅對開光的態度產生了一定的變化，包括對於開光的時間、選址等，不像過去那麼嚴格。某一程度上，對他們來說，開光已變成一種形式，只是遵守老一代傳下來的傳統。由此，某些師傅認為開光儀式可以從簡處理。而他們中的另一些人，則認為開光涉及到麒麟的本體：開光前紮作完的麒麟只是一個死物，只有通過正式開光後，麒麟才會獲得辟邪鎮災的法力。我們的研究團隊參加並系統地紀錄了兩次開光，正好作為本章的結尾。

　　第五和第六章主要針對客家舞麒麟的承傳現況，針對文化保育所面對的挑戰，提出我們的展望。多年來，香港的客家村落保留了舞麒麟原生態的環境，為這一傳統習俗提供了重要的實踐空間。由於香港獨特的歷史和

地理位置，二十世紀中旬，很多客家功夫及舞麒麟的重要傳人紛紛由內地遷來，令香港成為戰後客家功夫及舞麒麟傳人最多、形態最豐富和資源最集中的文化樞紐。雖然，在殖民時期舞麒麟一直未被重視，加上客家與本地人的文化差異，令舞麒麟的發展局限於新界客家圍村。但是，新界原生態的社會環境為舞麒麟提供了重要的文化土壤，經過數代師傅的默默耕耘，客家麒麟文化的多元結構因素，含紮作、功夫、表演、開棚 / 出棚、音樂、神功 / 開光、禮儀、儀式等，在我們香江代代相承，流傳至今。

有趣的是，如法國成語所言：「文化在流亡中自強」，改革開放之後，相較於內地客家舞麒麟原本的傳播中心如深圳寶安、龍崗、東莞，乃至舞麒麟的「發祥地」惠州等，香港的客家舞麒麟傳統的保留顯得更完整，而且通過一些師傅的努力，正慢慢「回流」大陸。

然而，隨着香港近幾十年的經濟發展，新界村落的社會及文化環境也迅速在改變，並受到不同程度的衝擊。五十年代之後，為解決戰後香港人口膨脹而產生的居住問題，港府在新界多個地方建立新市鎮。受影響的首先是村落的人口，在搬進樓房之後，他們徹底失去了原來的社區及文化環境。另一方面，原以務農為生的新界村落，其經濟取向一直以深圳為中心，但隨着六十年代中旬中英關係的僵化，自 1899 年一直開放的中英街於 1967 年 7 月 8 日「六七暴動」後被關閉，新界與內陸的經濟貿易亦在一夜之間被切斷。同時，新界原有的一些產業，如礦業等，也逐漸被淘汰。加之新界被香港的經濟發展邊緣化，尤其是偏遠村落，所以到了六、七十年代，為了尋找更好的發展機會，很多新界人口便開始搬進城市，或者移居海外，導致不少村落人口流失，甚至完全荒廢。這些變化使傳統文化的空間嚴重萎縮，令原來與村落社會結合的舞麒麟陷入前所未有的困境。

面對這些問題，在沒有更多的政策和外在資源支持的情況下，舞麒麟的師傅們卻竭盡所能，維護及傳承自己的傳統文化。為提高青少年對舞麒麟的興趣，他們嘗試將學習的過程變得更有趣味，包括縮短基本功的訓練，務求先激發他們的興趣，施教的時候也不像先輩那麼嚴厲。與此同時，師傅們對舞麒麟的某些傳統卻堅持保留，尤其是舞麒麟的禮儀，可以說是技術承傳以外，諸位師傅的關注焦點所在。近年來，隨着大家對傳統文化的認知和重視的提高，師傅們對舞麒麟的推廣和宣傳工作，以及相

應的組織機構，也變得多樣化；由原先以村落為中心的麒麟隊及村內或地區性賀誕、廟會活動，發展到體育會，乃至跨地區綜合體育競技、文化保育和宣傳，並成立了立足點更高的教育和研究機構。他們組織的活動也變得更加多樣，包括有競賽、大型戶外文化活動，還有以新媒體方式舉辦展覽，通過各種不同的形式推廣客家舞麒麟文化。西貢坑口下洋村更率先成功地把當地的舞麒麟習俗申報為「國家級非物質文化遺產」。

目前，舞麒麟發展所面臨的最大的問題有兩個：第一、隨着村落的社會與文化環境逐漸消失，如何把舞麒麟帶進都市並持續性發展，這是許多傳人所面對的一個核心問題。在都市環境裏，原來的文化空間不復存在，所以有必要構建新的文化平台及空間。除了爭取社會資源，要達到持續性發展，舞麒麟必須融入市場經濟，這是目前尚未解決的問題。另外，要吸引更多的年青人參加舞麒麟活動，除了賀誕、節慶、嫁娶等傳統文化空間，一些師傅呼籲把舞麒麟帶進學校，從而重新融入年青人的成長環境，這應當是一個必要而有效的途徑。但體育化本身有一定的導向性，體育競賽有一些客觀要求，如設定相對統一的標準、訓練模式與競賽規則等。但是，這些如果把握不好，很容易會令原來多樣的舞麒麟形式變得單一，並失去其文化內涵和多樣性。現代化過程中，新的文化平台往往將原有文化「淺薄化」和「形式化」。鑒於這憂慮，不少傳統舞麒麟師傅，堅持「舞麒麟」的傳統性，反對將它變成現代運動。

第二、舞麒麟不是單獨存在的一項表演藝術，其文化意義體現在它在村落環境中所發揮的社會功能，所以唯一能真正達到保育目的的方法，是完整地保留承載舞麒麟的原生態「文化空間」，這就涉及怎麼活化客家村落的問題。這無疑是更徹底的保育方案，但所要克服的難度也更高，涉及的問題也相當廣泛，遠超過「保育」的範疇；而且，從目前來看，其量化或複製的可能性並不高。

最後，作為傳統文化的研究者和遺產保育的倡導者，在探討文化保育的時候，我們經常會不自覺地陷入「文化危機」或「失傳」的敍述，但研究證明，傳統文化自身有着頑強的生命力，不斷在適應新的環境與社會空間中頑強地存活。文化是活態的，自古以來，只有不斷適應新環境的文化才得以繼續生存。七十年代，由於香港社會急速的變化，客家舞麒麟失去

了「人口」與「空間」，跌入低谷。但是近年來，經社會各階層對舞麒麟的關注，這項傳統文化已經開始復甦，除了有更多不同類型的推廣活動，舞麒麟本身的發展也步向多樣化。

　　透過這項研究，我們希望更準確地掌握客家舞麒麟文化的歷史與現況，協助不同的持份人更有效地保育和發展寶貴的麒麟文化。

<div style="text-align:right">

趙式慶

研究主導

客家功夫文化研究會會長

</div>

註釋

1　《呂學強訪談》，由關子聰訪談，2016 年 6 月 6 日，錄音／抄本（香港：中華國術總會）。
2　Eric Hobsbawm & Terence Ranger (ed.), *The Invention of Tradition*, Cambridge University Press, 1992.
3　引述於第二章「武舞匯流：第二節、舞麒麟的基本動作」。
4　《教協報》／特刊，2017-03-13，https://www.hkptu.org/ptunews/35118。
5　《呂學強訪談》，由關子聰訪談，2016 年 6 月 6 日，錄音／抄本（香港：中華國術總會）。
6　下文第四章第一節「麒麟紮作」。

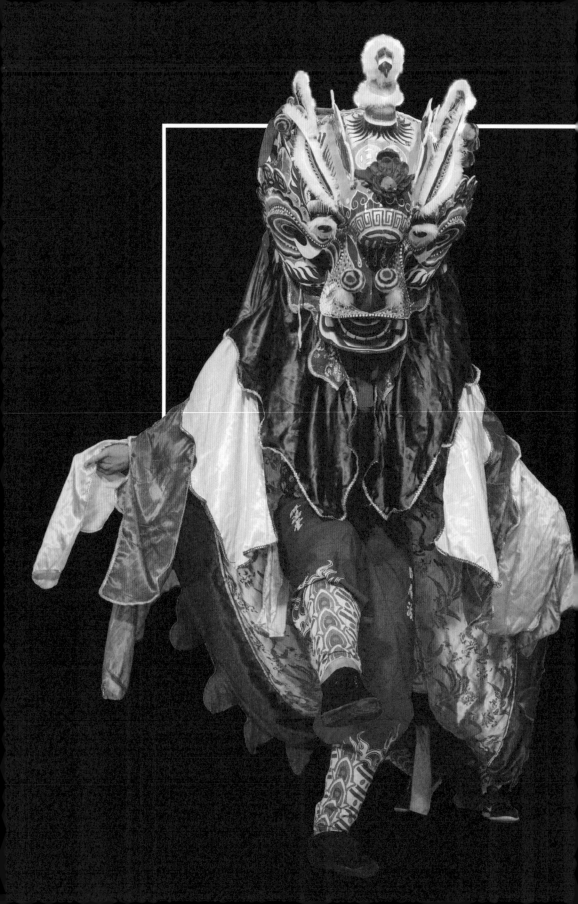

第一章

香港客家麒麟的
來源與發展

客家人舞麒麟的風俗，至少有 200 年的歷史，南來香港以後，此風不斷，並包涵了武術、神功、醫藥元素，流傳在不同的客家村落。

麒麟作為中國古代傳説的神獸，雖然史籍記載的形象、出處不盡相同，但不約而同指出麒麟是儒家思想的象徵。以繼承古代中原文化自居的客家人，對麒麟亦是非常敬重。麒麟崇拜是客家文化的重要元素之一，舞麒麟早已融入客家日常生活之中。本章主要根據訪談的資料，輔之相關文獻，敍述客家麒麟南來香港的重要時期、並探索客家麒麟相關的文化，以及客家麒麟與中國麒麟傳説的關係。

以下表列受訪師傅學習舞麒麟之處，大部份受訪師之技藝，來自客家村落：

受訪師傅出生的客家村
新界沙頭角上禾坑村、新界大欖涌村、新界元朗八鄉橫台山、新界沙田排頭村、新界深井村、新界元朗大旗嶺村、新界元朗崇正新村、新界清水灣下洋村、新界沙田小瀝源、新界荃灣芙蓉山新村、新界沙田作壆坑村、新界西貢、新界大埔汀角村、新界上水古洞、香港筲箕灣聖十字徑村、香港筲箕灣南安坊村

受訪師傅在客家村學習麒麟
大埔船灣

受訪師傅在體育會學習麒麟
荃灣惠州國術體育會

出生於客家村的受訪師傅，都會接觸或聽聞舞麒麟活動，可以説是耳濡目染。例如傅天宋師傅説：「我童年的時候，生活的地方，還保留了農村的日常生活。當時，沒有傳媒、電視等現代娛樂玩意；主要以務農為生，娛樂主要是舞麒麟、練國術，或者與鄉里共聚一堂。這是很簡樸的生活。我小時候，可謂是耳濡目染。看到老人家舞麒麟，我都會參加，從而學習」。[1] 香港客家人舞動麒麟的風俗，從何而來？這需要從客家人之遷入説起。

第一節　客家麒麟南來

清代客家人南來香港

　　客家人遷入香港，清代遷海是重要的時期。蕭國健指出：清康熙初期，清廷因沿海地區民眾接濟台灣鄭氏勢力，加上清廷對鄭氏之招撫政策失敗，遂有堅壁清野之遷海政策。當時，香港屬於新安縣，亦在遷海政策之列，受影響的範圍包括：新界，港島及鄰近各島。雖然有「賣界」，即潛出界外的情況出現，但以上地區的鄉村無疑一度荒廢。直到康熙八年（1669 年）開始展界，陸上地區居民陸續遷回，但海禁並未廢除，船隻不能出海。直至康熙二十二年（1684 年），撤銷海禁令，船隻可以出海，沿海島嶼之居民才可以遷回。然而，當時的問題是復界以後，遷回的人數甚少，田地依舊荒蕪。清廷惟有招募內地農民，遷入香港，開墾土地。當時遷入之人士，大多來自三個地區：一是廣東之東江、西江、韓江流域；二是福建；三是江西的客籍農民。遷來的人口中，包括大量的客家人。[2]

　　採訪涉及的客家村，部份可以溯源遷海以後南來的客家宗族。下表綜合蕭國健《清初遷海前後香港之社會變遷》、《香港古代史》及施志明《本土論俗——新界華人傳統風俗》的研究成果：[3]

受訪師傅接觸麒麟之村落	清代遷海以後，遷入之宗族	原籍 / 遷移途徑	備註 [4]
新界沙頭角上禾坑村	丘	福建 / 潮州 - 惠州	丘、吳、李三姓遷入沙頭角一帶
	吳	福建 / 增城	
	李	福建 / 潮州 - 惠州	
	鄧	福建 / 潮州 - 惠州	鄧氏其中一脈，遷入禾坑
新界元朗八鄉橫台山	鄧	福建 / 潮州 - 惠州	
	羅	湖北 / 潮州 - 惠州	
新界深井村	傅	福建 / 潮州 - 惠州	
新界元朗大旗嶺村	鍾	江西 / 潮州 - 惠州	
新界荃灣芙蓉山新村	刁	福建寧化 / 惠州	
新界西貢	何	江西 / 潮州 - 惠州	
新界大埔汀角村	俞	不詳	俞、陳二姓遷入大埔汀角
	陳	不詳	
新界沙田作壆坑村	李	福建 / 潮州 - 惠州	作壆坑村為烏蛟騰李氏之分支
新界大埔船灣			
香港筲箕灣聖十字徑村	藍	福建 / 潮州 - 惠州	藍姓遷入筲箕灣
香港筲箕灣南安坊村			
新界荃灣石圍角村	李	福建 / 潮州 - 惠州	李、陳、張、溫、楊、鄧、鍾七姓遷入荃灣不同地方
	陳	福建 / 潮州 - 惠州	
	張	福建 / 惠州	
	溫	江西 / 潮州 - 惠州	
	楊	不詳 / 潮州 - 惠州	
	鄧	福建 / 潮州 - 惠州	
	鍾	江西 / 潮州 - 惠州	

從上表可見，大部份採訪涉及的客家村，或附近的地帶；都與遷海以後，南來香港的客家宗族有關。而這些宗族的遷入，大多來自江西或福建，其遷移途徑，先路過潮州再到惠州。在遷海之後，從惠州南來香港。至於在惠州居留多久，則需要進一步的考察。從客家族羣的遷移過程中，惠州一地尤其值得注意，根據現在的行政劃分，惠州是一個地級市，管轄：惠城區、惠陽區、惠東縣、博羅縣、龍門縣。[5]

在推測香港客家麒麟來源前，先說廣東舞麒麟的歷史。于芳稱之為「廣東麒麟舞」，[6]本文沿用香港通俗的說法，稱為「舞麒麟」；而引用于芳的研究成果時，則依照于芳的用語，稱為「麒麟舞」。根據于芳的研究，廣東麒麟舞可以分為九個區塊，分別為：番禺區、東莞市、汕尾市、惠州市、深圳市、中山市、茂名市、英德市、封開縣。九個板塊之中，東莞市、番禺區、中山市、深圳市，四地的麒麟有着傳承關係。[7]

惠州舞麒麟的活動，根據文獻記載可以溯源至清代乾隆年間。清乾隆四十八年（1783年）重修的《歸善縣志》（歸善縣在清代屬惠州府管轄）記載：「俗用檳榔為聘，以多為貴。或親迎、或不親迎，各以己便……其迎親，為麒麟、獅子獸頭，童子戴之，擊鼓跳躍，極為喧鬧」。[8]根據于芳的研究，惠州以三地的麒麟舞，最具代表性：一、惠城區河南岸辦事處高布村麒麟舞；二、惠城區小金口鎮烏石村麒麟舞；三、博羅縣石壩石塘村麒麟舞。

然而，透過于芳的研究，不難發現三地的麒麟舞，同中有異。相同之處，外形方面，均有「麒麟裙」（麒麟頭項圈與麒麟被連接處），三者都是以布料橫向縫合而成，只是顏色、花色各有不同；麒麟裙都會寫上「風調雨順」、「國泰民安」。舞動要求方面，三者都需要展現麒麟的喜、怒、哀、樂、驚恐、懷疑的神態，講求靈活等特點。使用樂器方面，三者主要是鑼、鼓、鑔，有時候會出現嗩吶。不同之處，外形方面，三地的麒麟頭造型並不相同。[9]舞動技巧方面，惠城區河南岸辦事處高布村的麒麟舞，舞麒麟頭者手執項圈的兩端；惠城區小金口鎮烏石村和博羅縣石壩石塘村的麒麟舞，舞麒麟頭者手執內裏的竹棒。表演形式方面，惠城區河南岸辦事處高布村和惠城區小金口鎮烏石村出現配角，前者是大頭和尚和猴子，後者是沙僧、背駝、青猴和黃猴。

由以上所述，可知兩點：一、1684 年，清代撤銷海禁之後，鼓勵廣東、福建、江西的客籍人士移居香港。在眾多移民宗族之中，有不少來自惠州。二、惠州一地，原有舞麒麟的風俗，並見於 1783 年重修的《歸善縣志》。

若結合採訪涉及的客家村，不難發現這些客家村可以溯源於清代遷海以後，從惠州南來的客家宗族，而惠州本有舞麒麟的風俗。於是，可以如此推論：惠州流傳舞麒麟的風俗，由於清政府的招募，部份惠州的客家宗族，南來香港，同時將舞麒麟的習俗帶來新的棲息地，延續他們的風俗。於是，日後出生在這些客家村的受訪師傅，才會從村中父老口中得知，該村一直流傳舞麒麟的活動。

有待探索之處

然而，尚有三點需要注意：第一，香港客家麒麟的造型。香港客家麒麟，在「麒麟裙」、舞動要求、音樂，基本與惠州的無異。不同的是，麒麟頭造型與惠州麒麟不同，反而接近東莞麒麟的造型。[10] 根據于芳的研究，東莞麒麟頭的造型是：額頭為壽星額，整體像一個小尖圓柱狀物體向前翹起，較為突出，頭頂後靠後處由一隻尖角，從後邊伸出朝向前方，眼睛、耳朵、臉的兩側、彎角等處都裝飾有白色絨毛，五官之間有彩繪圖案，麒麟頭上、腦門上寫有製作者的徽號，也有寫福、祿、壽、風調雨順等字樣，後腦中央縱向排列三個彩色的小尖角。[11] 香港客家麒麟與東莞麒麟在造型上非常接近。[12] 另外，香港客家麒麟一般獨舞，並沒有配角。[13] 這點亦與惠州不同。

第二，受訪師傅指出舞動麒麟為客家人之風俗，而這風俗根據客家人之遷入；可以追溯至清代撤銷海禁之後，客家族羣南來，當中惠州似有極深的淵源。當然，亦不排除其他來源之可能。這點有待進一步探索。

第三，發掘文獻資料包涵的多元化情況。例如上文所引用的《歸善縣志》，其記載的婚禮風俗，非常值得玩味。書載：「俗用檳榔為聘，以多為貴。或親迎、或不親迎，各以己便……其迎親，為麒麟、獅子獸頭，童子戴之，擊鼓跳躍，極為喧鬧」。[14] 這段資料描述了當時歸善一地的婚禮風俗，在迎親的時候，會出現麒麟與獅子。粵東惠州一帶，自清代便是來自

粵東山區的客家人與源自閩南的福佬人羣匯聚的地方。當時，舞麒麟與舞獅子是否屬於某一個族羣的風俗；或者屬於兩個不同族羣的風俗，但出現在同一個場合。所以，文獻資料在描述歷史面貌時，或許包涵了豐富、多元的層次，我們需要小心閱讀文獻中的內容，盡量思考多種可能。

以上根據採訪村落、客家宗族在清代遷入的情況，以及惠州舞麒麟的風俗，推敲香港客家麒麟的來源。需要說明的是，香港客家麒麟之傳入應與惠州有關；然而，惠州並非唯一的來源，不排除來自廣東其他地區之可能。另外，香港客家麒麟之造型，以及其他來源之可能，尚待探索。以下，將會講述客家村落學習麒麟的狀況，以及與之相關的武術、醫術，與神功文化。

第二節　　客家麒麟與客家村落

麒麟、武術、神功和醫藥都是香港客家村落的生活文化中重要的組成部份。每逢大時大節，客家人都會舞麒麟參與節慶活動，而神功則在麒麟開光時使用。舞麒麟通常都由習武的人負責，而學武既能幫助舞麒麟，更可以在節慶活動中表演。習武難免會受傷，所以又需要醫藥來治療，這四種技藝的關係可說是相輔相成。事實上，早期的客家村落，通常會邀請師傅入村教導村中子弟，而這些師傅大多都懂得麒麟、武術、神功及醫藥四種技藝。但技藝能否傳承下去，則視乎各子弟的性格，接受訪問的師傅一般都會學麒麟、武術、神功，而醫藥就因為比較複雜，學習的人數不多。

學習麒麟

舞麒麟對客家人有雙重意義。首先，客家人是一個經常遷居的族羣，決定在一個新地點定居後，他們便會在當地舞麒麟，潔淨地方驅走邪煞。其次，客家人以務農為生，所以會舞麒麟祈求上天保佑他們的生計。麒麟身上有「國泰民安，風調雨順」的字樣，就是希望天下太平、風雨適宜，有利農業生產。事實上，舞麒麟在香港客家村落中是常見活動，特別是節慶日，如農曆新年、觀音誕、婚嫁及新居入伙，客家人都會舞麒麟祈福助

興。在這些節慶活動中，客家人通常都會「出棚」，表演武術（單樁、對打、兵器）及舞麒麟，而麒麟亦會進入祠堂、神廟參拜。

客家村落的子弟參與舞麒麟，主要有兩個原因。第一是因為客家身份認同感。香港科技大學華南研究中心主任廖迪生教授就有以下的形容：

> 客家人將麒麟塑造成為地方羣體的象徵，早期的舞麒麟是健身、娛樂、保衛家園及宗教儀式的結合體，今天舞麒麟依然是傳統儀式的重要元素，同時也是團結鄉村、維繫村民關係及建構海內外客家羣體認同的傳統活動。15

有部份受訪師傅居住的村落本來有舞麒麟的傳統，卻於上一輩時散失了，由於意識到麒麟是客家文化的一部份，所以他們特意出外拜師學藝，重新將舞麒麟帶回村落。屯門大欖涌村的胡源發師傅正是代表。他憶述，村中父老曾提及大欖涌村是有舞麒麟的傳統，但不知道是甚麼原因，在前二至三代人停止了。而胡源發師傅自小已從父老的口中，聽到不少有關麒麟的事情，了解舞麒麟是客家人生活重要的一部份，所以在 16 歲時就主動尋求名師，拜九龍城的鄭運師傅為師，學習武術及麒麟。直至 1990 年，胡源發師傅開始授徒，而且在村內建立麒麟隊，與其他村落進行交流。

另一個原因則是自小受到客家村落生活文化的薰陶，所以對舞麒麟產生興趣。這又與早期客家村落以農業生產作主要經濟模式有關，而農村生活就如受訪問師傅所形容，比較簡樸，而且沒有甚麼娛樂，所以會在閒餘時間學習麒麟及武術。接受訪問師傅通常都是出生及成長於客家村落，自小已經接觸麒麟，亦因此產生興趣決定學習，沙頭角上禾坑村的李春林師傅正是一例。李師傅在上禾坑村出生及成長，他形容自己的個性不適合讀書。大約在 8、9 歲的時候，村內有麒麟表演，李師傅聽到音樂，感到特別開心，認為非常適合自己，因此產生興趣。碰巧江西竹林寺螳螂派黃毓光師傅就在村中教導，李師傅經村中叔叔的推薦，成功拜師學藝，學習三至四個月後，便有機會出外表演。然而，黃毓光師傅還有到其他地方任教，所以會安派較資深的弟子長期駐村，而本人則不定時巡查。值得一提的是，不少客家村落都有請師傅入村教導的傳統，上禾坑村最早在 1920

年代已經邀請馮超根師傅、白眉派的李法陀師傅、江西竹林寺螳螂派的李榮勝師傅任教，而他們都是一併教導麒麟、功夫。另外，由於村中不少子弟前來學習，學習地點一般都是在空間較大的禾堂，禾堂是指在祠堂前的空地，讓村民放置並曬乾穀物。[16] 他們通常跟在村內任教的師傅學習。不少師傅都在每晚晚飯後，即是大約在下午 6 點至 9 點這時段學習，參與人數大概有 20 至 30 人。

　　由此可見，舞麒麟在香港客家村落的發展，客家人的身份認同及受到生活文化薰陶有密切關係。在這兩種因素配合下，客家村落形成濃厚的舞麒麟氣氛，促使村中一批年青的子弟學習。即便他們沒有在小時候學習，甚至村內舞麒麟活動因為某些原因停止，但曾經參與舞麒麟，使師傅們有着強烈的客家文化認同感，所以在長大後亦會設法在外面學習，將這種傳統帶回村落繼續傳承下去。

武術與醫藥傳承

　　武術能在客家村落流傳，與客家人的性格有密切關係。不少學者都認同客家人喜歡習武，這與他們在歷史上過着長期流徙的生活有關。龍岩學院閩台客家研究院客座研究員江彥震在《硬頸精神》的自序中，就引用美國地理學權威亨廷頓（Ellsworth Huntington, 1876-1947）的說話，形容客家人有「尚武」傳統：

> 　　有數約百萬以上的客家人，因從事貿易而居留於南洋羣島及歐美各國，客家的名稱，英文是 "Hakka"，在人類學上已有相當重要的地位。客家人的重要特性，就是能夠刻苦耐勞和團結，惟其如此，故在工作上常佔優勢。因為他們能團結，故能以少數外地人的身分，在當地生存和繁衍。客家人很注重武技，每一個市鎮都有練武習藝的團體。他們所以要注重武藝，原因很簡單，就是為了自衛，因為客家轉徙萬里，沿途難免受到搶奪。[17]

客家人因為勤奮工作，在外地生活容易招致本地人妒忌，所以必須團結，更學習武術，組成自衛組織，保衛自家族人的性命與財產。羅香林先生同

時亦有描述客家村落習武的情況：

> 客人習武，大祇以數人，或數十人，組合為館，幣延教師，蒞館指導。每日晚上，各館友都集館學習，或拳，或棍，或刀，隨己所好。新年將近的時候，則多練習舞龍舞獅的技術；元旦日始，由教師領導出發，至各村，挨屋張舞，舞終表演技擊，或單演，或對擊，或跳桌，或穿飯甑，應有盡有，任人觀賞，較之別的地方，單是舞龍舞獅，而不較武的，真是有意思多了。[18]

雖然羅香林先生沒有提及舞麒麟，但指客家人在村中集合子弟練習武術，在節慶活動中表演，貼近現實中客家村落的情況。

同樣是客家人，在南洋成為著名華僑企業家、報業家胡文虎（1882-1954）在《香港崇正總會三十週年紀念特刊》的序中，就指客家人因為生活需要，練成剛強弘毅之精神，而「尚武」傳統正是最明顯的表現：

> 我先民既遠離故土，雜居於其他先住居民之中，僻處僻阻之區，時虞意外侵迫，不能不藉腕力以自衛，故風俗自昔即多習武角藝，惟處世謙和，而守義勇往。男富強毅弘深之氣，堅韌不屈；女無纏足怯弱之習，健美有加。[19]

胡文虎的說法與江彥震類近，兩人皆指客家人為免被本地人欺凌而習武自保。值得注意的是，胡文虎在此處還提到客家人的「剛強弘毅」精神，這種精神同樣促使他們習武。

若換一個角度思考，所謂「剛強弘毅」精神其實亦是「尚氣爭勝」的性格。羅香林先生就曾經形容：

> 客家男女，最富氣骨觀念，雖其人已窮促至於不可收拾，然若有人無端的藐視他或她的人格，加以無禮舉動，則其人必誓死抵抗，或者竟因是便發憤自立，終以挽弱為強，轉衰為盛…客人，多數表面看法，似乎極其乎桀驁，極其剛愎，極其執拗，極其方

板，極不知機，其實這正是氣骨觀念所範成的脾氣。[20]

這種堅強不屈的性格，使客家人絕不輕易向外人屈服就範，更加促使他們學習武術，否則便沒有能力自衛，抵抗外人的壓迫，更遑論與他人比拼爭勝。

事實上，客家人的習武傳統亦與南中國的動亂，造成社會環境不安有關。南宋（1127-1279）時期，因為金人及蒙古軍南侵，部份客家人定居於廣東和福建交界，特別是在偏僻的山岳地帶，因此形成一個相對獨立的文化族羣。在明末清初，農作物失收導致饑荒，福建西部、廣東東部、江西南部社會動盪，促使地方軍事化。由於國家限制民間私藏武器，客家人便把耕種、打獵工具如耙、叉等應用到武術上。[21] 及至十八世紀晚期至二十世紀早期，耕地面積的增長遠遠落後於人口的急增，民生日困，先後爆發川楚白蓮教之亂（1795-1804）及太平天國起義（1851-1864），社會氣氛非常緊張。廣東的情況同樣如是，在咸豐、同治年間（1854-1867）便發生土客大械鬥，牽涉地區包括鶴山、恩平、高要、高明、新興、新寧、陽春、陽江、新會、四會、羅定、東安、電白、信宜、茂名等縣。客家人數量雖然不及本地人，但他們的戰鬥力卻非常驚人，官軍幾經辛苦才能戰勝，而客家人亦付出沉重代價。[22]

時至近代香港的客家村落，雖然沒有發生大規模衝突，但圍村習武風氣仍然盛行。與此同時，客家人是一個團結的羣體，當他們到達新地方居住，便組織起來自衛，懂得武術的人就會成為教授者，早期的香港客家圍村便經常邀請名師教授村中的子弟。[23] 而從眾位受訪師傅的習武經歷來看，他們的學習原因大概又可以分成兩類。

第一類是受到圍村氣氛、長輩的影響，漸漸對武術產生興趣，受訪師傅大多屬於此類。除了上述提及的傅天宋師傅外，黃柏仁師傅亦是同時學習麒麟和武術。黃師傅居住在大旗嶺村，師公李世強大概在 1940 年代已在村中教導麒麟和武術。由於圍村每年臨近歲晚都有慶祝活動，其中一個環節正是要表演功夫，所以圍村會在平時安排教導，吸納村中年青一輩加入麒麟、武術團隊，而他們通常都會聚在禾堂學習，此處便成為重要的公共空間。[24]

　　第二類是因為生活在複雜環境中，要學習武術自保，其中又可以江志強師傅為代表。江師傅小時候在香港筲箕灣的聖十字徑村居住，環境非常狹窄，而且人口非常密集，再加上當時沒有專供小朋友使用的娛樂設施，所有能玩樂的東西都要競爭。另一方面，江師傅父親逝世後，他與母親相依為命，也因此受到不少欺壓，例如被搶去早餐費、走在街上時忽然受襲。江師傅因而主動練習拳術自衛，首先把舊棉被綁在樹上練習出拳，又在打架過程中學習，由於當地居民（包括欺負他的人）都懂得拳術，所以江師傅是一邊打架一邊學習，改善自己的缺點。[25]

　　綜觀眾位接受訪問師傅的資料，他們學習武術的原因與學習麒麟非常相似，大多是因為客家村落中有濃厚的習武文化，所以學習武術，在慶典活動中幫忙表演。

　　學習舞麒麟和武術會有機會受傷，而當時客家村落沒有足夠醫療設備，所以師傅都有機會學習醫術。李春林師傅正是其中一位，他曾經跟隨黃毓光師傅學習醫術，亦親眼看見黃毓光師傅如何醫治受傷的人。根據李師傅的理解，醫學與神功完全不同，它是包括把脈、藥、跌打、奇難雜症，當中藥一項尤其複雜。

　　學習醫術一定要懂藥論，而藥論則是指不同的藥材使用的時間、位置及效果。因此，藥論的內容非常詳細，學習者必須牢記藥的功效和藥性，例如治療喉痛時，就不能使用刺激性的藥，只能用內藥。另外，在治療因為打鬥而造成的傷勢時，亦要非常謹慎。黃毓光師傅在醫治前，必須要知道傷者被打中的位置，是位處哪個穴道，在甚麼時候（包括在春夏秋冬四季及一日中的）及如何被擊打。舉例來說，在夏天有所謂「火歸心」之說，亦即是在中午12點至1點的時候，某人被擊中心口會直接死亡，即使沒有被擊中，亦會在一時三刻後斃命。所以熟讀藥論非常重要，特別是了解傷者是如何及何時受傷，才能對症下藥。

　　由於醫術深奧複雜，所以學習者並不容易掌握。以李春林師傅為例，他有兩種學習方式。第一是跟隨黃毓光師傅上山採藥，在過程中認識各種藥材。第二是抄寫藥論。當然，能否掌握醫術，與學習者的興趣、性格有密切關係。黃毓光師傅雖然曾在平山人民醫院出任骨科院長，但李春林師傅在觀察駁骨過程中，深感醫者責任重大，稍有失誤便可能影響傷者一

生，所以只學習了藥論。由此看來，醫術在客家村落的傳承，是非常依賴師傅的口傳身授，以及學習者自身的興趣、性格。

神功傳承

神功，即是為神做功德[26]，可以保己助人，將災險轉化為呈祥，在香港客家村落中亦有流傳。眾位受訪的師傅亦指，早期入村教導的師傅，不少都懂得舞麒麟、武術、神功，甚至是醫術，而神功往往應用在麒麟開光上，有關開光的情況將在第四章詳述，此處則交代神功是如何在客家村落中傳承。

雖然入村教導的師傅懂得神功，但村中的子弟卻不一定從他們身上學習，反而是在長大後因為機緣巧合再去學習。例如是黃柏仁師傅，他是因為發生交通意外昏迷，在夢中隱約聽見懂神功的父親責備，後來經師兄弟的介紹，終於跟鄧德明師傅學習，用於消災解難。事實上，神功並不是一門容易掌握的技藝，要懂得寫符請神，在不同場合要使用不同的符。藍玉棠師傅就指自己因為學習麒麟而順道學習神功，其中普通文寫就包括開光、保平安和護身符。當時他在許華寶師傅家中看符書，然後開始寫符請神，並由許師傅判斷是否有效。

值得注意的是，從眾多訪問來看，客家村落比較流行的神功是屬於六壬派。六壬派是道教符籙派支派，全名是《流民三十三天六壬鐵板正法三七教》，據記載是由江西鳳陽府龍虎山甲智僧人，傳給鳳陽府李法輝老師公，再傳給廣東省惠陽縣的羅法明老師公、客家寶安縣坪山石灰坡的曾法平老師公、廣東省佛山葉法光師公及福建安溪的蔡法章師傅。[27]六壬派主要流傳於廣東、福建及香港的客家村落、接受訪問的師傅大多學習於此派，與此不無關係。

無論是麒麟、武術、神功、醫術，香港早期客家村落都為它們的傳承，提供了非常有利的環境。由於香港早期客家村落都是以務農為主，簡單純樸的生活、尚武風氣促使村中年青一輩學習，在節慶活動中表演娛樂，或是用於自衛、祈福解難、治療傷病，令四門技藝得以持續承傳。

第三節　文人說麒麟

「大傳統」與「小傳統」

　　客家麒麟與中國的麒麟傳說有何關係？不妨借用葛兆光對美國人雷德斐爾德「大傳統」與「小傳統」的解讀。葛兆光指：大傳統是文化人的文化傳統，是有意識培養和延續的產物；小傳統是非文化人的文化傳統，產生於日常生活，沒有人專門培養和發展，是自然生成的。然而，小傳統的產生主要通過耳濡目染、文化階層、傳統儀式的暗示，及鄉村生活。[28] 大傳統的文化階層，或多或少影響着小傳統。

　　按大傳統與小傳統的觀點，香港客家舞麒麟的風俗，屬於小傳統；文獻中的麒麟，經過知識分子或言文人的描述與整理，屬於大傳統。從採訪所得，受訪人對舞麒麟的認知，確實與耳濡目染、文化階層、傳統儀式的暗示、鄉村生活，這四種途徑有關。然而，小傳統包含着大傳統，中國文獻中的麒麟形象，受訪者大多能夠敘述，只是深淺、多少不一。因此，不妨說，文人描述的麒麟文化，滲入了民間舞麒麟風俗之中，客家麒麟亦在此列。至於當中流傳的轉折、滲入的程度如何，本文無法詳細開展。然而，從受訪者對中國麒麟文化或多或少的敘述，小傳統與大傳統之間確實存在關聯。這關聯是大傳統派生小傳統，還是小傳統附會於大傳統，這點尚需探索。無論兩者之間的關聯如何，如要了解客家麒麟，除了了解小傳統外，還需要了解大傳統，方得其全。

麒麟的出現及來源

　　麒麟是中國古代傳統的瑞獸，歷代文人對其形象、來源的記載，都有不同論述及想像。而最特別的是時間發展愈晚，記載就愈豐富，甚至產生與前代所述相反的說法，唯一相同的是肯定麒麟「仁獸」的地位。

　　麒麟雖然是傳說神獸，但古籍文獻卻有不少有關記載，而祂的出現與孔子（前 551- 前 479 年）非常密切，並且已經被認為是象徵「瑞應」的「仁獸」，甚至是代表儒家思想。[29]

　　根據史籍的記載，麒麟最早出現於春秋（前 770- 前 476 年）時代，《春

秋公羊傳》中便有「西狩獲麟」的故事，而且與孔子有密切關係。在魯哀公（姬將，前 508- 前 468；前 494- 前 468 在位）十四年（前 481）的春天：

> 　　西狩獲麟。何以書？記異也。何異爾？非中國之獸也。然則孰狩之？薪採者也。薪採者則微者也，曷為以狩言之？大之也。曷為大之？為獲麟大之也。曷為獲麟大之？麟者仁獸也。有王者則至，無王者則不至。有以告者曰：「有麏而角者。」孔子曰：「孰為來哉！孰為來哉！」反袂拭面，涕沾袍。顏淵死，子曰：「噫！天喪予。」子路死，子曰：「噫！天祝予。」西狩獲麟，孔子曰：「吾道窮矣！」《春秋》何以始乎隱？祖之所逮聞也。所見異辭，所聞異辭，所傳聞異辭。何以終乎哀十四年？曰：備矣！君子曷為為《春秋》？撥亂世，反諸正，莫近諸《春秋》。則未知其為是與？其諸君子樂道堯舜之道與？末不亦樂乎堯舜之知君子也？制《春秋》之義以俟後聖，以君子之為，亦有樂乎此也。30

從這段記載來看，麒麟是以「仁獸」的姿態出現，象徵王者到來，但這次卻是在亂世，令孔子也大感疑惑。更重要的是，麒麟竟然死於捕獲者手中，令孔子悲痛得流下眼淚，大嘆上天要斷絕他一向提倡恢復社會秩序的「堯舜之道」。為此，孔子甚至絕筆不再記事，所以《春秋》又被稱為「麟經」或「麟史」。從整個記載看來，麒麟的死不只是「仁獸」消失這般簡單，而是代表「堯舜之道」無法再在春秋時代發揮作用，戰亂仍然要繼續一段時間。結果，麒麟死後足足有 258 年時間，中國依然處於亂世，直至秦始皇（嬴政，前 259- 前 210；前 247- 前 210 在位）在公元前 221 年才統一全國，但他奉行的卻是「法家」思想，與「堯舜之道」相距甚遠。

　　雖然麒麟早在春秋時代已經出現，但對牠的來源卻是眾說紛紜，在西漢（前 202- 前 8）時期，開始出現麒麟家世的說法，進一步鞏固「神獸」地位。《淮南子》認為麒麟的始祖是毛犢，而麒麟亦是古代神獸世系中重要的一部份。《淮南子》指：

> 毛犢生應龍，應龍生建馬，建馬生麒麟，麒麟生庶獸，凡毛
> 者，生於庶獸。[31]

按照這一說法，麒麟是毛犢的第四代子孫，而牠亦誕下庶獸。換句話說，麒麟其實亦是所有有毛動物的始祖之一。值得留意的是，這個神獸世系變化甚大，雖然現在還不清楚毛犢、建馬、庶獸的外形是如何，但第二代的應龍按三國時代（220-280）的《廣雅》所指是有翼的神龍。又據《山海經》的記載，應龍曾經在涿鹿之戰中，幫助黃帝（前 2717-2599）殺死蚩尤。[32] 雖然這個說法沒有甚麼根據，但將麒麟的家世與古代另一神獸應龍連結起來，無疑是再提升「牠」的地位。與此同時，同樣是在西漢時期成書的《禮記》，雖然沒有記載麒麟是從何而來，但就可以指出牠經常出現在郊野沼澤，更與鳳、龜、龍並列為四靈。在《禮記》中的禮運篇，就有以下的描述：

> 故禮之不同也，不豐也，不殺也，所以持情而合危也。…故
> 天降膏露，地出醴泉，山出器車，河出馬圖，鳳凰、麒麟皆在郊
> 椒，龜、龍在宮沼；其餘鳥獸之卵胎，皆可俯而闚也。則是無故，
> 先王能脩禮以達義，體信以達順故，此順之實也。[33]

這段引文解釋「禮」是有原則性，能夠符合天理人情，就好像麒麟出現在郊野沼澤一樣。此前的記載只是指麒麟是「仁獸」，而《禮記》則進一步交代了麒麟有安定自然的力量，與鳳、龜、龍是四靈，只要有牠與鳳的存在，鳥獸就不會亂飛亂竄。[34]

發展至東晉（317-420）時期，有關麒麟的記載又再增加，甚至將麒麟最早出現的時間提早至孔子未誕生前。王嘉（?-390）在《拾遺記》中記載，在周靈王二十一年（前551）發生了所謂「麒麟吐玉書」的故事，在孔子出生前，忽然

> 夜有二蒼龍自天而下，來附徵在之房，因夢而生夫子。有二
> 神女，擎香露於空中而來，以沐浴徵在。天帝下奏鈞天之樂，列
> 以顏氏之房。空中有聲，言天感生聖子，故降以和樂笙鏞之音，

異於俗世也。又有五老列於徵在之庭，則五星之精也。夫子未生時，有麟吐玉書於闕裏人家，文雲：「水精之子，繫衰周而素王。」故二龍繞室，五星降庭。徵在賢明，知為神異。乃以繡紱繫麟角，信宿而麟去。相者云：「夫子繫殷湯，水德而素王」。[35]

整個「麒麟吐玉書」的故事非常奇幻，麒麟的到來寓意聖人即將誕生，祂吐出玉書指孔子將來雖然未能成為帝王，卻具有帝王的品德，與耶穌（Jesus of Nazareth, 4-30）誕生的故事頗為相似。東晉距離春秋時代已經有 800 年的時間，有關麒麟的記載卻較《春秋公羊傳》更古遠，可信性有待商榷。

另一方面，對麒麟來源的記載在明代（1368-1644）又產生三種新說法。明代隆慶朝成為內閣首輔的高拱（1513-1578）則指麒麟是龍與牛和馬交合而生，因此擁有牛蹄或馬蹄。他形容：

> 麟，龍種也，生而火光滿室，其頭角鱗甲皆龍也，太較形象與繪者合，惟是鱗甲乃就皮膚斷界成文如鱗甲，然非若魚之鱗甲，可鼓而張也。想龍之鱗甲亦如此。否則不可以飛騰屈伸，故知其亦如此耳，蓋陰雨晦冥，牛馬在野，龍偶與交，則感而生麟，故自古言生麟者必於野，城邑無有也。又在野者，牛多而馬少，故麟多牛生也，牛生者牛蹄，馬生者馬蹄，謂皆馬蹄，非也。似龍而非龍，似牛馬而非牛馬，猶之馬驢生騾，似馬而非馬，似驢而非驢也。即是而言，則麟固有種，非無而自而生，天特出之以示瑞也。[36]

與《淮南子》的單一物種繁殖比較，高拱指明麒麟是兩個物種交合而生，兩者有明顯的差別。除了交代麒麟是如何誕生外，高拱還解釋因為是龍與牛和馬交合，所以麒麟只會在野外出現。另外，他提到的鱗甲是麒麟皮膚自然生成的紋理，與魚鱗有極大差別，是對麒麟外貌比較獨特的說法。[37]

明代的《五雜俎》提供了另外兩種說法。第一種說法與高拱相似，但稍有不同的是，他指麒麟是因為龍與牛交合才誕生的，更編排神獸系譜，解釋象、龍馬都是在類似情況下產生：

> 龍性最淫，故與牛交，則生麟；與豕交，則生象；與馬交，
> 則生龍馬；即婦人遇之，亦有為其所污者。[38]

根據這一段記載，麒麟因為龍才誕生，其地位理應在龍之下。但在《五雜俎》同一卷的記載中，又指麒麟與鳳凰一樣，都是「無種而生」的神獸，並且是「世不恆有」，極少機會讓人們看見。顯而易見，「龍與牛交合」及「無種而生」兩種說法是自相矛盾的，難以判斷哪一個較可信。然而，《五雜俎》亦指出了麒麟在神獸中的地位，相對獅子的威，鳳凰的德，牠最大的特點是「仁」。由此可見，《五雜俎》對麒麟來源的說法雖然有矛盾，但最低限度能說明其地位是因為有「仁」而獲得。

有關麒麟的「仁獸」地位及其力量，在清代（1644-1911）有再進一步發展。《易冒》將麒麟與五行連繫。在〈六神章〉中就有以下的形容：

> 勾陳之象，實名麒麟，位居中央，權司戊日，蓋仁獸而以土
> 德為治也。勾陳實乃吉神，麟趾不踐生草，不履生蟲，其行多遲，
> 配土德，敦信而為用也。[39]

此處所指的勾陳，即是麒麟，牠的性格是不傷害任何生命，因此行動有所遲疑，非常重視信用，所以配屬土德。《易冒》還解釋麒麟與青龍、朱雀、騰蛇、白虎及元武一起「司日月」。古時中國以天干地支分辨年月日，勾陳負責支配戊日，月份則是「正從醜上」，牠甚至是位居中央，非普通神靈可比。如將《易冒》的說法與《禮記》比較，就能發現兩者有相似之處，麒麟都是維持自然世界運行的重要力量，分別只是在於牠的力量由安定鳥獸，演變為掌控時間。

綜合來看，文獻對麒麟如何誕生意見分歧，雖然後代文人不斷增補有關其來源與力量的描述，但都一致肯定牠的「仁獸」地位，代表儒家思想，而且是令世界有效運作的重要力量。

麒麟的外形及寓意

麒麟在春秋出現後，文獻對其形象、性格的描述日漸增加，而牠的外

形集合了多種動物的特徵，亦具有文化象徵意義。

　　早在春秋前，時人已經認為麒麟是有角，並擁有非常高的品德，甚至用以讚美諸侯公子。在《詩經‧周南‧麟之趾》中，便收錄了以下的一首詩：

> 麟之趾，振振公子，于嗟麟兮。麟之定，振振公姓，于嗟麟
> 兮。麟之角，振振公族，于嗟麟兮。[40]

這首詩藉提到麒麟的蹄、額頭及角不會踢、撞及傷人，讚美周文王（姬昌，前 1152- 前 1056）的子孫仁厚有德。南宋理學家朱熹（1130-1200）在《詩集傳》中對這首詩亦有解釋，並描述麒麟的外形：

> 麟，麕身，牛尾，馬蹄，毛蟲之長也。趾，足也。麟之足不
> 踐生草，不履生蟲。……文王后妃德修於身，而子孫宗族皆化於
> 善，故詩人以麟之趾與公之子，言麟性仁厚，故其趾亦仁厚；文
> 王后妃仁厚，故其子亦仁厚。然言之不足，故又嗟歎之。言是乃
> 麟也，何必鹿身牛尾而馬蹄，然後為王者之瑞哉。[41]

朱熹雖然都是指麒麟個性非常善良，但形容其外形擁有鹿身、牛尾、馬蹄，是王者的特徵，直接以麒麟比喻王者，令其地位更顯尊貴。

　　在漢代（前 202-220）時期，當時的人不但確定祂是仁獸，更已經大致能夠描述，麒麟擁有哪幾種動物的特徵。西漢（前 202-8）的劉向（前 77-前 6）在《說苑》中，便形容：

> 故麒麟，麕身，牛尾，圓頂一角，含仁懷義，音中律呂，行
> 步中規，折旋中矩，擇土而踐，位平然後處，不羣居，不旅行，
> 紛兮其有質文也，幽閒則循循如也，動則有儀容。[42]

不難發現，劉向的描述相對《詩經》更進一步，直指麒麟擁有鹿身、牛尾、圓角，而且他更特別描述麒麟的動作蘊含仁義，叫聲符合樂律，行走時規

行矩步，而且個性小心謹慎，選擇地方後才開步，居住在位置平穩的地方，不喜歡羣居、旅行，在悠閒時表現恭敬，行動時亦非常有儀態。[43] 劉向的說法亦被繼承並發展，同時代的京房（前 77- 前 37）在《易傳》中說：「麟，麕身，牛尾，馬蹄，有五彩，腹下黃，高丈二」。[44] 這處對麒麟的外形描述增加了不少，除了鹿身、牛尾外，還增加了馬蹄、五彩、腹下黃，甚至是身高。而東漢（25-220）的許慎（58-147）亦繼承劉向說法，在《說文解字》中，他首先對「麒」字進行解釋，他說：「麒，仁獸也。麋身牛尾，一角」，而「麟」則是「大牝鹿也」。[45] 當然，這說法並不是唯一。同是東漢的牟融（?-79），在《牟子》中就記載有人曾看見麒麟，其外形是「麋身、牛尾、鹿蹄、馬背」，這處的鹿蹄、馬背都與以往的馬蹄非常不同。[46]

此後，時人的論述愈來愈細緻，麒麟的身上更加上不少特徵。在漢代，麒麟的角是較少被注意，但西晉（265-316）的陸機（261-303）在《征祥記》中，就指麒麟的角上有肉。而麒麟的角其實亦有含義。鄭箋認為麒麟角末有肉，「示有武而不用」，顯然這是麒麟有「仁」的表現。[47] 而《春秋‧感精符》更指：

> 麟一角，明海內共一主也。王者不剖胎，不剖卵，則出於郊，一本云，德及幽隱，不肖斥退，賢者在位則至，明於興衰，武而仁，仁而有慮，禽獸有陷阱，非時張獵則去。一本曰：明王動則有義，靜則有容，乃見。[48]

麒麟的角在這處，甚至被比喻為明主，所有行動都要符合「仁義」。唐代的徐堅（659-729）著《初學記》時，引述《孝經古契》亦指麒麟角末有肉，但他形容麒麟是羊頭，外形跟以往的記載又有所不同。此外，徐堅又引《征祥記》的記述，麒麟其實是可分為「麒」及「麟」，「牡（雄性）曰麒，牝（雌性）曰麟；牡鳴曰游聖，牝鳴曰歸昌；夏鳴曰扶幼，秋鳴曰養綏」，將麒麟明確分為兩類。[49]

發展至宋代（960-1279）、清代，麒麟又被加上翼及鱗，與今天人們心中的形象非常接近。南宋（1127-1279）的羅願（1136-1184）在《爾雅翼》就說：「至其後世論麐者，始曰：『馬足，黃色，圓蹄，五角，角端有肉，

有翼能飛。』」，這裏所指的五角、翼，又與前人所提及的不同。[50] 時至清代，又有一些關於牛生產麟的故事，例如在雍正十一年（1733），鹽亭民家的牛誕下麒麟，「高二尺五寸，肉角一，長寸許，目如水晶，鱗甲遍體，兩脊傍至尾各有肉粒如豆，黃金色，麕身，八足，牛蹄，產時風雨交至，金光滿院，射草木皆黃」。[51] 當然，所謂的「麟」是否真的是麒麟，仍然有待商榷，但指其身上長出鱗，確實較前代的描述豐富。

由文獻記載來看，麒麟的外形其實是在不斷進化中，由最初的鹿身、牛尾，慢慢變化至馬蹄、圓角、五彩、腹下黃，再有鹿蹄、馬背的分歧，最後發展至翼及鱗，終於成為今日客家人心目中麒麟的形象。

宮廷中的「麒麟」

據史籍的記載，「麒麟」也曾在唐代（618-907）及明代（1368-1644）宮廷留下足跡，雖然並非是上述文人所指的「麒麟」，但對了解牠的演變也有幫助。唐代出現的是一種戲要「麒麟」遊戲，而明代的「麒麟」貢更是非常矚目，君臣們將長頸鹿視作「麒麟」，認為是盛世降臨的象徵。

對唐代宮廷的「麒麟」戲要遊戲，史籍有以下的記載：

> 唐衢州盈川令楊炯，詞學優長，恃才簡倨，不容於時。每見朝官，目為麒麟楦許怨。人問其故？楊曰：「今鋪樂假弄麒麟者，刻畫頭角，修飾皮毛，覆之驢上，巡場而走。及脫皮褐。還是驢馬。無德而衣朱紫者，與驢覆麟皮何別矣？」。[52]

事實上，這記載是唐代人為何以「麒麟楦」比喻那些虛有其表、沒有真才實學的人。然而，最少也能反映唐代宮廷的而且確，曾經有戲要「麒麟」的遊戲，只是具體詳情不得而知，也不能確定是否與今日客家人舞麒麟有關係。

明代宮廷的「麒麟」，其實是長頸鹿，其傳入中國與明初的海上活動有關。眾所周知，三寶太監鄭和（1371-1433）曾經七次下西洋，船隊經過西太平洋、印度洋海域，最遠曾到達今日的東非，在過程中亦有搜求各地的奇珍異寶。經過近人張之傑的考證，鄭和第四、五、六、七次的航行與長

頸鹿有關，但本書不是探討鄭和下西洋，所以不會詳細論述有關過程。[53] 然而，明朝君臣的反應卻是非常值得注意。永樂十二年（1414），榜葛剌（孟加拉一帶）首次向明朝進獻「麒麟」（以下均是指長頸鹿），禮部要求羣臣上表祝賀，雖然被明成祖（朱棣，1360-1424；1402-1424 在位）拒絕，但他仍然下令畫工繪圖賜給羣臣。[54] 而大臣們對「麒麟」的熱情更是絲毫不減，次年麻林（今肯尼亞的馬林迪）又進貢「麒麟」，文武大臣都稽首稱賀。[55] 其中夏原吉（1367-1430）更撰寫《麒麟賦》，在序文中他寫道：

> 永樂十二年秋，榜葛剌國來朝，獻麒麟。今年秋麻林國復以麒麟來獻，其形色與古之傳記所載及前所獻者無異。……今兩歲之間而茲瑞載至，則盛德之隆，天眷之至，實前古未之有也。[56]

夏原吉將長頸鹿看作是古代的「麒麟」，直指牠與古代記載相同，但實際上他沒有作嚴謹的考證，就肯定兩者同為一物。但重要的是，他認為「麒麟」這一次的出現，是象徵盛世在當時已經降臨，更是達到「古未之有」的程度。

從明初大臣們對「麒麟」的態度來看，他們看重的不是「麒麟」本身，而是其出現的象徵意義。雖然明成祖本人似乎興趣不大，但大臣們對「麒麟」的到來卻是樂此不疲，認為是盛世降臨。由此可見，麒麟背後的代表意義確是非同凡響。

從上文內容可見，早在先秦時期已存在麒麟崇拜，這是中國古代的產物，奠定了麒麟在中國人心目中仁獸的形象。對於麒麟的造型，從文獻之中，不難發現有一個塑造過程。值得注意的是「鱗」的出現。麒麟有「鱗」，從文獻來說，出自明代，高拱之說法，可謂代表。現今香港的客家麒麟，及廣東一帶的麒麟造型亦有「鱗」，這可能是沿襲明代對麒麟外形的塑造。至於舞麒麟的歷史，根據文獻，可以溯源至清代中葉。由於清代遷海之後，客家人陸續遷入香港，同時延續了舞麒麟的風俗習慣。因此，從器物的角度而言，客家麒麟的造型，與明代知識分子塑造的麒麟或許有關，而從舞動的角度而言，根據文獻記錄及推測，香港客家舞麒麟這活動，則與清代遷海之後，客家人南來有關；但不排除更早傳入的可能。

　　至於麒麟在客家人的意義，誠如廖迪生教授所説：是客家人將其成為群體的象徵。[57] 這象徵有數個含義，一是對於遷移不斷的客家族羣，由動盪而衍生對平安的祈求。二是處身於以農業為主的生活環境，渴望着豐衣足食。三是團結村落、維繫村民關係。四是涉及武術、醫藥、神功等不同文化元素。於是，隨着時代的推演，客家麒麟的內涵越來越豐富，不只是具有一種實用的意義，還附有文化的內涵，因此成為海內外客家族羣的共同活動，成為客家族羣的代表符號。

註譯

1　《傅天宋師傅》，由劉繼堯、袁展聰訪談，2016 年 8 月 12 日，錄音 / 抄本，《香港客家麒麟文化探索計劃》（香港：客家功夫文化研究會）。

2　香港客家遷入之歷史，根據蕭國健的研究，詳見蕭國健：《清初遷海前後香港之社會變遷》（臺北：臺灣商務印書館，1986 年）。

3　蕭國健：《清初遷海前後香港之社會變遷》（臺北：臺灣商務印書館，1986 年），蕭國健：《香港古代史》（香港：中華書局（香港）有限公司，2006 年）。施志明：《本土論俗──新界華人傳統風俗》（香港：中華書局（香港）有限公司，2016 年）。

4　某些與採訪有關的客家村，非與遷海以後，南來香港的宗族直接有關，而是棲息於該村附近的地帶，故在備註說明。

5　惠州市人民政府門戶網，網頁：http://www.huizhou.gov.cn/index.shtml（2017.7.4 網上檢索）。需要說明的是，惠州作為行政區，晚清時期，當時的惠州府管轄九縣一州，包括：歸善、博羅、海豐、陸豐、河源、龍川、和平、長寧、永安九個縣，及連州州，見謝劍：《香港的惠州社團──從人類學看客家文化的特質》（香港：香港中文大學出版社，1981 年），頁 6。

6　于芳：《舞動的瑞麟：廣東麒麟舞》（哈爾濱：黑龍江人民出版社，2010 年）。又見葉春生，羅學光主編：《東江麒麟舞新姿》（北京：大眾文藝出版社，2009 年）。另外，中國大陸的研究，也稱為麒麟舞。本文沿用香港通俗的說法，稱為舞麒麟。

7　于芳：《舞動的瑞麟：廣東麒麟舞》（哈爾濱：黑龍江人民出版社，2010 年），頁 56。

8　轉引自于芳：《舞動的瑞麟：廣東麒麟舞》（哈爾濱：黑龍江人民出版社，2010 年），頁 78。

9　于芳對三地麒頭造型的描述，頗為細緻，現摘要如下：惠城區河南岸辦事處高布村麒麟頭的造型是：「基本外形類似比較規則的倒扣的籮筐形，壽星額，額頭中央鑲有一塊銀色圓片，額頭上方有一隻略彎的角；雙眼圓而大，眼皮部份用綴亮片的布製成，可以眨動；額下伸出豬鼻，鼻子底端黏着兩顆白紙作成的銳利的牙；嘴為橫向的橢圓形，……」。惠城區小金口鎮烏石村和博羅縣石塘石壩村麒麟頭的造型是：「基本外形為桃形，……項圈中央支着兩根略微傾斜的竹棒，舞頭的人抓住竹棒就可以舞動麒麟頭」，于芳：《舞動的瑞麟：廣東麒麟舞》（哈爾濱：黑龍江人民出版社，2010 年），頁 75-89。

10　香港麒麟的造型接近東莞麒麟的原因，推測與交通有關。香港與東莞距離較近，1911 年 10 月廣九鐵路全線同車，更加加強了香港與東莞之間的交通聯繫，甚至物資往來。盧繼祖師傅回憶，從前在大陸買麒麟，主要是高華麒麟，源自東莞清溪。後來，改用香港製作的麒麟。當時，香港最著名的麒麟紮作師傅為李樹福師傅和蘇馬電師傅。《盧繼祖師傅》，由劉繼堯、袁展聰訪談，2016 年 9 月 28 日，錄音 / 抄本（香港：客家功夫文化研究會。關於香港戰前的路上交通，可以參考：馬冠堯：《車水馬龍：香港戰前陸上交通》（香港：三聯書店（香港）有限公司，2016 年）。

11　于芳：《舞動的瑞麟：廣東麒麟舞》（哈爾濱：黑龍江人民出版社，2010 年），頁 44-64，90-96。

12　根據文獻記載，東莞也有舞麒麟的風俗。民國 16 年（1927 年）的《東莞縣志》記：「邑尚技擊，秋冬間延師教習。元旦至晦，結隊鳴鉦鼓，以紙糊麒麟，頭畫五采，縫錦被為麟身，兩人舞之。舞畢各演拳棒曰：舞麒麟。客人則舞貔貅或獅，其演拳棒同」，轉引自于芳：《舞動的瑞麟：廣東麒麟舞》（哈爾濱：黑龍江人民出版社，2010 年），頁 19。

13　香港的客家麒麟一般是獨舞，但是也有例外。在採訪過程中，根據呂學強師傅的記述。他們的客家麒麟，出棚時的隊形是：第一，燈籠；第二，旗（包括七星黑旗、頭牌、五色旗等）；第三，號角；第四，黑白無常；第五，嗩吶；第六，馬騮仔（由師兄扮演，在繩上或棍上來回行走）；第七，師傅；第八，麒麟；第九，樂器。從上可以呂學強師傅舞麒麟的源流是帶有配角的。

14　轉引自于芳：《舞動的瑞麟：廣東麒麟舞》（哈爾濱：黑龍江人民出版社，2010 年），頁 78。

15　參 MediaLyrics，網頁：http://www.medialyrics.com/-E2L1qCw0kgw（2017.6.10 網上檢索）。

16　《李春林師傅》，由劉繼堯、袁展聰訪談，2016 年 8 月 19 日，錄音 / 抄本（香港：客家功夫文化研究會）；《劉玉堂師傅》，由劉繼堯、袁展聰訪談，2016 年 10 月 12 日，錄音 / 抄本（香港：客家功夫文化研究會）。

17　江彥震主編：《硬頸精神》（臺北：江彥震，2016），頁 2-13。

18　羅香林：《客家研究導論》（上海：上海文藝出版社，1992），頁 184。

19　胡文虎：〈香港崇正總會三十周年紀念刊特序〉，羅香林主編：《香港崇正總會三十週年紀念特刊》（香港：香港崇正總會，1995），頁 1-2。

20　羅香林：《客家研究導論》（上海：上海文藝出版社，1992），頁 178。

21　Hing Chao, Jeffrey Shaw, Sarah Kenderdine, 300 Years of Hakka Kung Fu: Digital Vision of its Legacy and Future (Hong Kong: International Guoshu Association, 2016), pp.32-39.

22　劉平：《被遺忘的戰爭：咸豐同治年間廣東土客大械鬥研究》（北京：商務印書館，2003），頁 87-93、319-324。

23　參《李春林師傅》，由劉繼堯、袁展聰訪談，2016 年 8 月 19 日，錄音 / 抄本（香港：客家功夫文化研究會）。

24　《黃柏仁師傅》，由劉繼堯、袁展聰訪談，2016 年 9 月 14 日，錄音 / 抄本（香港：客家功夫文化研究會）。

25　《江志強師傅》，由劉繼堯、袁展聰訪談，2017 年 2 月 20 日，錄音 / 抄本（香港：客家功夫文化研究會）。

26　陳守仁：《香港神功戲》（香港：三聯書店（香港）有限公司，2012），頁 15。

27　六壬伏英館法壇網，網頁：http://liurenfayu.blogspot.hk/2014/12/blog-post_82.html（2017.6.11 網上檢索）。

28　葛兆光：《古代中國文化講義》(臺北：三民，2005 年)，頁 261-265。

29　劉淑音：〈「日月仁澤長」──談麒麟的象徵意義〉，《藝術欣賞》2007 年 2 月，頁 32-36。

30　王云五主編，計項民選註：《春秋公羊傳》(上海：商務印書館，1931)，頁 233-234。

31　(漢)劉向、李尚、蘇飛、伍被撰：《淮南子》(上海：上海古籍出版社，1989)，卷 4，〈墜形訓〉，頁 46-47。

32　(晉)郭璞注，畢沅校：《海經》(上海：上海古籍出版社，1989)，卷 17，〈大荒北經〉，頁 115-116。

33　(漢)戴聖，崔高維校點：《禮記》(瀋陽：遼寧教育出版社，1997)，〈禮運第九〉，頁 30。

34　王云五主編：《禮記今注今譯》，上冊，(臺北：臺灣商務印書館股份有限公司，1970)，頁 304-305、310-311。

35　(晉)王嘉：《拾遺記》(北京：中華書局，1981)，卷 3，頁 70。

36　(明)高拱：《春秋正旨》，《叢書集成初編》，第 3656 冊，(北京：中華書局，1991)，頁 11。

37　于芳著：《舞動的瑞麟：廣東麒麟舞》(哈爾濱：黑龍江人民出版社，2011)，頁 8-9。

38　(明)謝肇淛撰：《五雜俎》，《續修四庫全書》，子部雜定類第 1130 冊，(上海：上海古籍出版社，1995)，卷 9，〈物部一〉，頁 507。

39　(清)程良玉：《易冒》，《四庫全書存目叢書》，子部第 67 冊，(臺南：莊嚴文化事業有限公司，1995)，卷 1，〈六神章第七〉，頁 22。

40　梁錫鋒注説：《詩經》(開封：河南大學出版社，2008)，頁 78-79。

41　宋・朱熹：《詩集傳》(北京：中華書局，1958)，卷 1，〈麟之趾〉，頁 7。

42　(漢)劉向撰，楊以漌校：《説苑》，第 3 冊，(北京：中華書局，1985)，卷 18，〈辨物〉，頁 179。

43　(漢)劉向著，王瑛、王天海譯注：《説苑全譯》(貴陽：貴州人民出版社，1992)，頁 780。

44　毛亨傳，鄭玄箋，孔穎達疏：《毛詩注疏》，第 1 冊，(北京：商務印書館，1935)，卷 1，一之三，頁 76。

45　(漢)許慎：《説文解字》(天津：天津古籍出版社，1991)，説文十上，頁 202。

46　(漢)牟融：《牟子》，《叢書集成初編》，第 735 冊，(北京：中華書局，1991)，頁 9。

47　毛亨傳，鄭玄箋，孔穎達疏：《毛詩注疏》，第 1 冊，卷 1，一之三，頁 76。

48　(清)黃奭：《春秋緯》(上海：上海古籍出版社，1993)，卷 6，頁 123。

49　(唐)徐堅等著：《初學記》，第 3 冊，(北京：中華書局，1962)，卷 29，〈獸部〉，頁 700-701。

50　(宋)羅願：《爾雅翼》(北京：中華書局，1985)，卷 18，〈釋獸一〉，頁 191。

51　趙爾巽等撰：《清史稿》，第 6 冊，(北京：中華書局，1976-77)，卷 44，〈災異五〉，頁 1629。

52　(宋)李昉等編，華飛等校點：《太平廣記》，第 2 冊，(北京：團結出版社，1994)，卷 265，〈盈川令〉，頁 1231。

53　張之傑：〈鄭和下西洋與麒麟貢〉，《自然科學史研究》2006 年第 25 卷第 4 期，頁 383-391。

54　(明)謝肇淛撰：《五雜俎》，《續修四庫全書》，子部雜定類第 1130 冊，卷 9，〈物部一〉，頁 509。

55　(明)張輔等修：《太宗孝文皇帝實錄》，《明實錄》，第 13 冊，卷 155、170，永樂十二年九月丁丑、十三年十一月庚子、壬子，頁 1787、1896、1898。

56　(明)夏原吉：《麒麟賦》，(清)陳夢雷：《古今圖書集成》，第 519 冊，(北京：中華書局影印，1935)，頁 45。

57　參 MediaLyrics，網頁：http://www.medialyrics.com/-E2L1qCw0kgw（2017.6.11 網上檢索）。

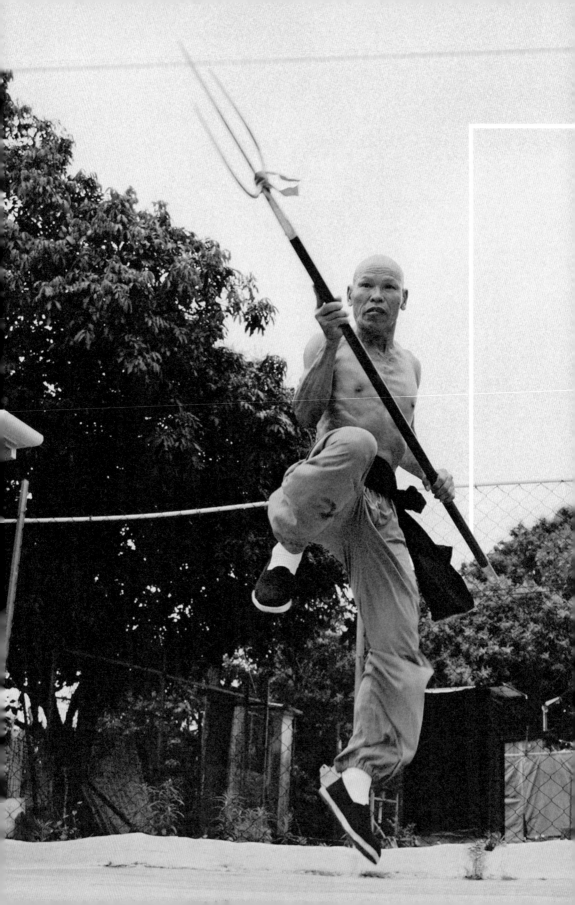

第二章

武舞匯流

　　由採訪資料所知，昔日客家村落多延聘拳師。原因之一是確保村落安寧，反映了習武在當時的社會需要。由於客家村落延聘的拳師，多為客籍人士，除了教授武術外，自然傳承舞麒麟之風俗；另外，由於拳師精於武藝，在教授麒麟時，自然將某些武術技巧，糅合於舞動麒麟之中，形成武舞交融的特點。然而，武術與麒麟之牽涉，除了體現在麒麟的舞動技巧外，還體現於「出棚」與「開棚」等活動。本章內容主要為三方面：一、從客家村落延聘武術教練，反映當時習武的切身需要；二、武術如何糅合在麒麟的舞動技巧之中；三、以沙田排頭村麒麟隊為例，敍述麒麟出棚與開棚的過程。

第一節　保村安寧

　　大部份師傅指出，聘請拳師，教授武藝，是他們所屬村落的傳統，目的是保護村落。正如第一章所說，客家人因為種種原因，保持尚武的風氣。而客家人為何南來香港以後，武風依然不斷？這固然是客家人習性，同時與身處的環境有關，習武確實是切身所需。因此客家人南來香港後，尚武之風依然不斷，不難反映當時生活之部份面貌。

　　第一章提及，香港客家人之大量遷入，乃清代撤銷禁令之後。清代海遷政策，目的雖然在於堅壁清野，但亦有人違反禁令，同時讓香港成為海盜的溫床。清代《新安縣志》記：「康熙三年八月，撫目袁四都不遵入界，潛於官富，瀝源為窠，四出流劫」。[1] 復界之後，海盜搶掠的情況仍然存在，清代《新安縣志》記：「康熙十一年九月內，台灣巨逆李奇等，率寇船流劫地方，游移蠔涌登岸，屠掠鄉村」。[2] 海盜之禍患在嘉慶之時，一度平息。[3] 可是，由於中國局勢動盪的關係，二十世紀二十年代，廣東海盜再起，香港亦被牽連之中，最後由英國協助下平定。[4] 由於盜賊為患的關係，部份客家村落，為求自保，在房屋四周，建設圍牆，保護生命財產。現在香港還存有一些客家圍村的建築。

　　從另一角度而言，當時維持治安的力量亦似有不足，於是新界鄉村自行組織更練團。蕭國健指，更練團本非常規性地方組織，而是在社會秩序

失控、或社會控制系統衰敗時，於急切的形勢下，採取的臨時方法；清政府在面對太平軍起事時，下令鄉紳主持地方防衛事務，並逐漸發展成全國基層之特殊社會組織，自行保衛地方。[5] 1898 年，清政府將新界租借英國。在租借新界之前，英國殖民政府在 1841 年，成立香港警隊，成員有32 人。租借新界以後，為了管治新界，殖民政府在 1899 年，先後在沙田大埔、元朗屏山和凹頭建立警署。然而，土地面積頗大的新界，當時只有不足 200 名警察駐守，緊絀的情況，可想而知。[6] 為求自保的前提下，新界部份地區繼續沿襲之前的更練團：「荃灣位於臨海地帶，偶有海盜侵擾劫掠。為了保護居民的安寧，鄉中父老乃組織鄉中強壯的青年為更練團，負責保衛鄉土。因天后廟偏廂乃全鄉最合適的議事地點，故天后廟成為了更練團的總部」。[7] 由於新界地域較大，治安問題一直存在；1974 年，新界鄉議局希望回復更練制度：「鄉議亦指出新界地區社會結構特別，地域遼闊，村落疏散，有異於港九市區環境，所以政府應恢復實施鄉村傳統的更練制度」。[8]

除了外來的威脅，維持治安力量薄弱外，圍繞資源之鬥爭，亦時有發生。例如鄧遠強師傅說上水古洞從前偶有衝突發生：「古洞附近有鳳崗山，附近有些居民將先人的遺體，埋葬在山中。問題是，遺體腐化，影響地下水，從而波及井水，於是發生衝突。另外，從前以務農為主，如有他人之禽畜破壞農作物，又會引起衝突」。[9] 日本學者瀨川昌久指出：新界雖然沒有發生大規模之械鬥，但並非沒有暴力事件發生。只是械鬥的方式多樣，紛爭的緣起主要圍繞土地、市場支配權、田租等問題，既有本地宗族之間的鬥爭，亦有地主與佃農之間的鬥爭，客家族羣亦涉及其中；某些情況下，客家與本地結盟，與大地主宗族對立。[10] 先不論不同的結盟方式，客家族羣南來，為了保護其資源，在某些情況下，不得不使用武力。

李春林師傅指出：客家人學功夫，是為了保護村落。以前很多賊人劫村。[11] 這說明了，客家人南來以後，面對生活的不穩定，包括外來威脅、治安不靖、保障資源等問題，自然以武力作為後盾。因此，武術，在當時有着實際的用途，是切身所需。為了自保，客家村落自然延聘拳師入村教授武藝，而由於客家族羣性強，自然聘請客家人作拳師。於是，客家拳師入村，武藝與舞麒麟同時傳入。由於拳師精於武術，自然將武術的一些技

法糅合於舞麒麟之中，形成武舞匯流的情況。

　　另外，客家人舞麒麟參與慶典，例如廟會、賀誕等，這些外界活動有時候難免發生摩擦，甚至衝突，尤其與不友好的隊伍或村落相遇之時。因此，過去舞麒麟時，往往有武師陪同，如情況許可下，還會與功夫表演結合，塑造猛虎下山之勢，提出震懾的警示。

第二節　舞麒麟的基本動作

　　麒麟的舞動動作，前人雖有記載，但記之不詳，例如鄧蓉鏡（1834-1902）在《竹枝詞》寫道：「才畢農功講武功，麒麟鼓響野田中」。[12] 由於時間變遷、文化交流、技藝傳承者的創新等不同因素，麒麟的舞動動作，或多或少存在一定的變化。我們難以從前人的隻言片語之間，尋回過去舞動麒麟的方法。然而，饒有趣味的是，武術與舞動麒麟之間的關係。

武與舞

　　上節指出，由於實際的需要，客家村落習武成風，延聘武術教練亦是常態。大部份受訪師傅的祖師輩，例如白眉派的張禮泉（1882-1964）、江西竹林寺的黃毓光（約 1910-1968 年）等，既是客籍人士，又精通武藝。在村落任教時，既教武術，又教麒麟。在武術、麒麟兼修的情況下，自然將武術的技法糅合於麒麟的舞動技巧。另外，根據採訪資料，麒麟與武術的關係，除了舞動技巧外，還涉及體能鍛煉、外觀、表演形態。所以有受訪師傅指出，學習拳術，一方面可以增強體能、對動作的感受等，對於舞動麒麟，有莫大的裨益。[13]

　　體能方面，絕大部份師傅認為大腿的耐力尤其重要，這是由於舞動麒麟時，姿勢較低，甚至認為姿勢越低，越體現謙卑，越有禮貌。如果大腿欠缺足夠的耐力，便無法支撐動作，既影響視覺效果，又有不尊之嫌。武術向來講求馬步穩固，注意大腿的肌肉鍛煉，從而增加大腿的耐力，這點有助於舞動麒麟。

　　外觀方面，中國武術的一些基本要求，例如虛領頂勁，含胸拔背和裹

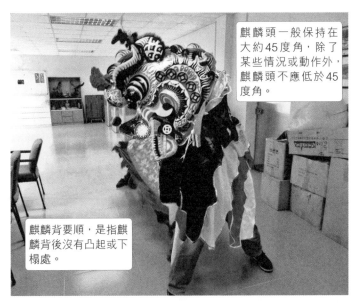

麒麟頭一般保持在大約45度角，除了某些情況或動作外，麒麟頭不應低於45度角。

麒麟背要順，是指麒麟背後沒有凸起或下榻處。

上圖攝於2016年8月12日，傅天宋師傅演示「回頭顧祖」。

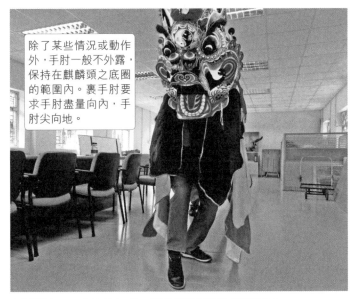

除了某些情況或動作外，手肘一般不外露，保持在麒麟頭之底圈的範圍內。裹手肘要求手肘盡量向內，手肘尖向地。

上圖攝於2016年8月12日，傅天宋師傅演示「丁字步」。

手肘（俗語稱埋肘），也是客家武術的要求。這些要求直接影響舞動麒麟時的外觀。絕大部份受訪師傅指出，舞動麒麟時，除了某些情況或動作之外，麒麟頭不能低（俗語：跌），麒麟背必須順，手肘不能外露。如何達到三項要求？這便與武術有關，虛領頂勁，保持項豎，麒麟頭便不會跌。含胸拔背，背脊撐圓，麒麟背便會順，無凸凹處。裹手肘，手肘便貼近身體的中心線，便不會外露。

　　舞動麒麟者的上半身，直接影響麒麟頭的角度，如果沒有保持「虛領頂勁」，上半身便會向前傾斜，出現麒麟頭低於 45 度的情況。含胸拔背是展開背部的肌肉，形成近似「U」形，若無法保持含胸拔背，麒麟背便不順，出現突出或者下塌的情況。裹手肘，在手法上，舞動麒麟主要以雙手緊握麒麟頭作出一連串的動作。這些動作主要運動手肘，較少借助肩膀或頸背的力量，手肘力量的強弱直接影響動作的穩定與靈活。因此，武術講求手肘力量，所謂「肘底力」，對於舞動麒麟尤為重要。

　　表演形態方面。為了讓舞動麒麟時，更加活靈多變，更有動感，便需要配合戳、吞、吐等動作。戳是突然改變麒麟舞動的節奏，縮短動作的時間，有一種突然的感覺；吞吐，即是講求舞動時的伸縮動作。南方武術，特別是東江一系的武術，例如周家螳螂、白眉、龍形等，在動作上講究吞吐浮沉；在演練上，講究表現出「驚彈勁」，一種在短時間內爆發的力量。武術上的「驚彈勁」、「吞吐浮沉」，有助舞動麒麟時，表演出戳、吞、吐的動作。

　　另外，表演形態方面與武術門派的風格有關，以下以江西竹林寺刁國昌師傅和青龍潭客家洪拳呂學強師傅的參拜動作為例。需要說明的是，每個門派舞麒麟的動作各具特色，異同之處甚多，現在以參拜時的一種步法為例。在採訪時，幾乎所有師傅都強調舞麒麟時，步法要低。然而，不難發現，步法固然要低；但步法有不同的展示方式。圖一是呂學強師傅示範參拜的動作，呂師傅的步法是弓步，前腿彎曲，後退伸直。圖二是刁國昌師傅的兒子刁永澤示範參拜的動作，刁師傅的步法是低步，前腿伸直，後退彎曲。呂師傅和刁師傅的步法都是屬於低馬，然而有不同的演繹。從視覺的感受來說，呂師傅的步法比較開揚，架勢大；刁師傅的步法比較緊湊，架勢小。這又聯繫門派的風格，青龍潭客家洪拳的風格，相對來說動作比較開展；江西竹林寺的風格，相對來說比較嚴密。

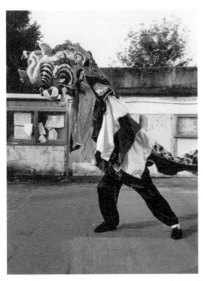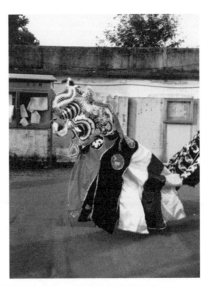

以上兩圖攝於2016年8月26日，胡源發師傅的徒弟演示麒麟動作中的吞吐。

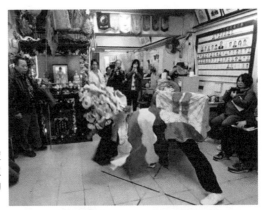

圖一：呂學強師傅示範青龍潭客家洪拳之舞麒麟。圖片摘取自長春社文化古蹟資源中心的網上短片。

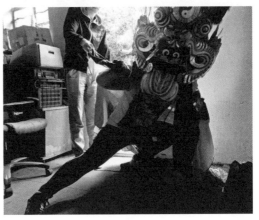

圖二：刁永澤示範江西竹林寺之舞麒麟。右圖攝於2016年11月26日。

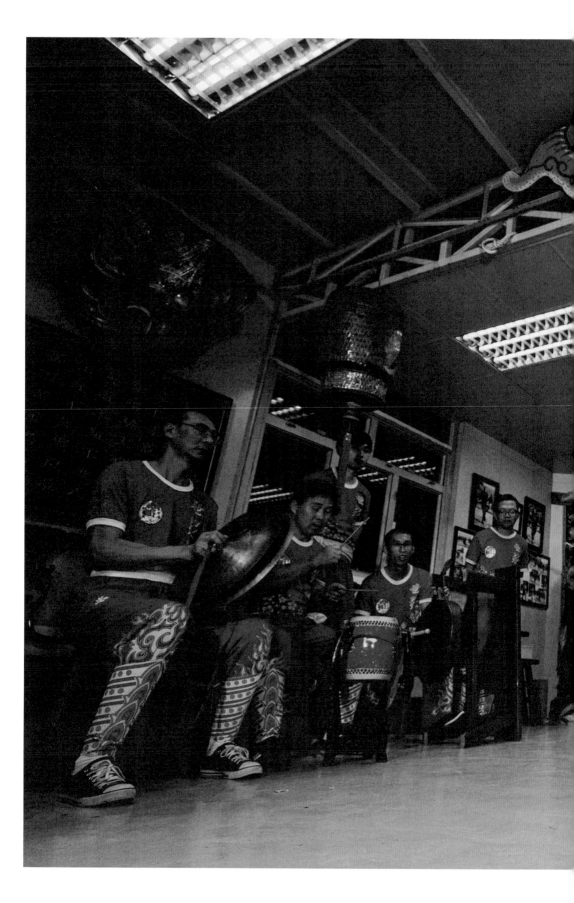

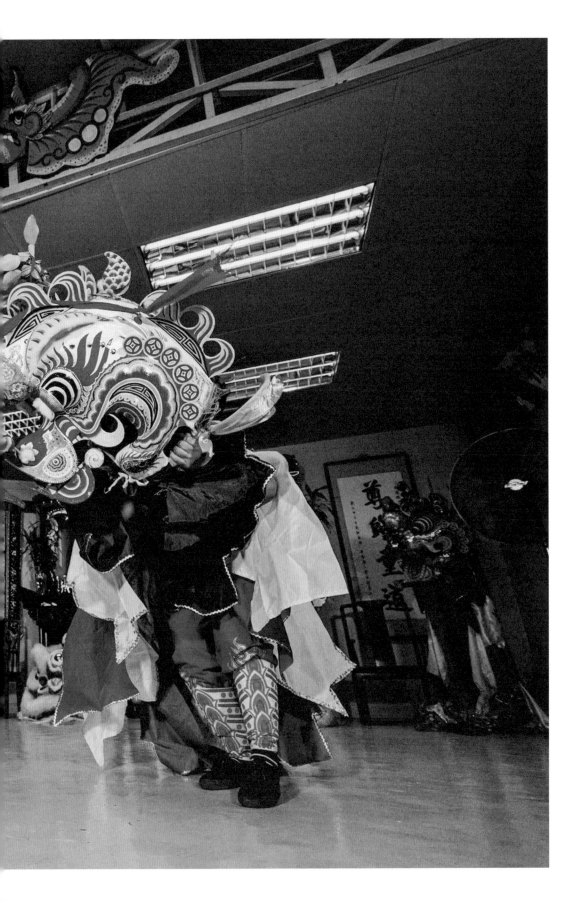

值得一提的是，為了讓麒麟舞動更加生動，有些師傅會觀察動物的神態，例如李春林師傅說，他在設計動作時，會留意、觀察動物，例如牛、狗、雞、貓、豬的神態，然後將體會而來的感覺，演繹在舞動麒麟之中。

以上只是扼要地講出武術與舞動麒麟的關係，尚有些小枝節亦可看出兩者之聯繫。例如上文提到，舞動麒麟主要以雙手緊握麒麟頭作出一連串的動作，這除了需要手肘的力量外，還要求腕力與指力。藍玉棠師傅很具體地指出，周家螳螂的核心套路三步箭，除了增強耐力外，還可以增強指力與腕力。

無論從大處，還是從小處着眼，武術與舞動麒麟，確實是息息相關，兩者結合，可謂是天作之合，合則兩益。正如傅天宋師傅根據自己的體驗説：「以江西竹林寺的馬步與手法，配合麒麟的舞動動作，可謂是天衣無縫。或者，可以進一步説，將我們客家人練習的武術元素，運化在麒麟的舞動之中，可謂是相得益彰」。[14] 胡源發師傅也指出：「武術與麒麟，是難以分開。例如舞動麒麟時的突變動作，如果沒有武術根底作為後盾，演繹時，難以暢順無阻」。[15] 至於舞麒麟與武術的糅合過程，則需要進一步探索。

舞麒麟的基本：身法、手法、步法

以上分析了，武術與舞動麒麟之間的密切關係。以下將會講述，舞動麒麟的基本動作：身法、手法、步法。[16]

身法上，李騰星師傅指出：身形需要穩定，不能彎曲，不能前俯後仰，運用的是兩手兩腳。[17] 李騰星師傅說的身形，其實是指身體的軀幹。借用武術上三節的概念，頭為上節、身為中節、腿為下節。中節，即身體的軀幹，是上節與下節的中轉處，古語有説：中節不明，渾身是空。能不能靈活運動兩手兩腿，便視乎於能不能控制、穩定身體這軀幹。要穩定身體的軀幹，便要穩定重心，重心穩定便不會出現彎曲，前俯後仰的情況。因此，對舞動麒麟來説，身法、手法、步法，三者固然同樣重要。可是，如問三者之中，何者較為重要，應是身法。

手法上，講求靈活，基本手法有抬肘、撥角、擰手、轉弄、映手、長行。抬肘，手肘成水平，兩手肘尖分別指向左右兩方，狀如下圖：

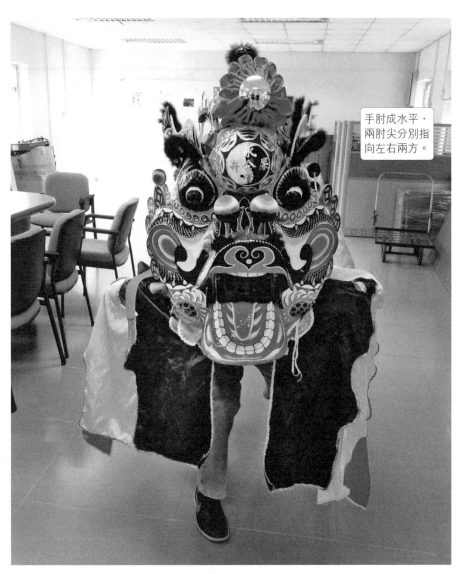

手肘成水平，兩肘尖分別指向左右兩方。

上圖攝於 2016 年 8 月 12 日，傅天宋師傅演示「抬肘」。

撥角，右至左，或左至右，從下而上的動作，猶如撥水時的動作，狀如下圖：

以上兩圖攝於2016年9月28日，盧繼祖師傅演示從右至左的「撥角」。

擰手，從左至右，或從右至左，水平轉動麒麟的動作，狀如下圖：

以上兩圖攝於2016年8月26日，胡源發師傅的徒弟演示從左至右的「擰手」。

打八字，路線呈「∞」形，狀如下圖：

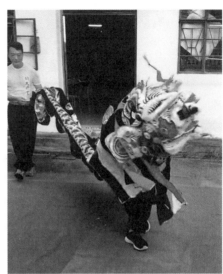

以上兩圖攝於2016年8月26日，胡源發師傅的徒弟演示「打八字」。

　　映手，又稱為照手，手肘稍微抬起，並以槓桿形式，令麒麟頭前後移動，狀如下圖：

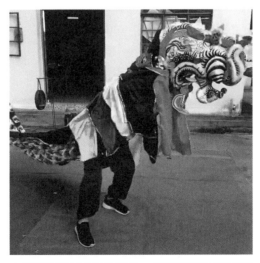

上圖攝於2016年8月26日，胡源發師傅的徒弟演示「映手」。

　　長行：以上提及的基本手法，在練習時，大多是原地的手部練習。長行則是雙腳向前移動，雙手高舉作出不同手法。這是練習手腳協調，在移動的狀態中，做出不同手法。

　　步法上，講究穩固，基本步法有：麒麟步、吊步、蹼步、弓步、鏟腳、鷓哥腳、蝴蝶步、丁字步、跳步等。麒麟步，兩腿一前一後，呈交叉狀，如下圖：

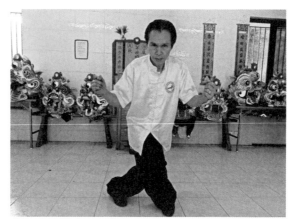

上圖攝於 2016 年 8 月 23 日，李春林師傅演示「麒麟步」。

　　吊步，後腿為支撐腿，前腿吊起，如下圖：

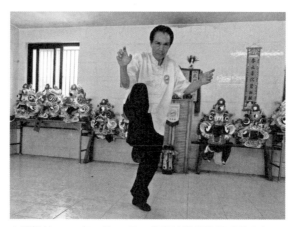

上圖攝於 2016 年 8 月 23 日，李春林師傅演示「吊步」。

　　僕步，一腿彎曲，一腿伸直，如下左圖；弓步，前腿彎曲，後腿伸直，如下右圖：

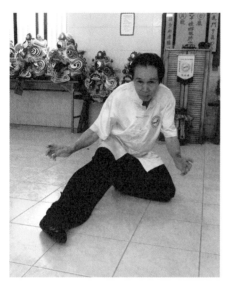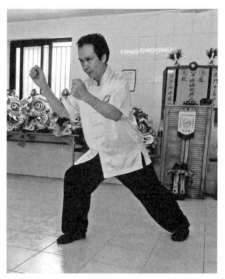

上圖攝於2016年8月23日，李春林師傅演示「僕步」。

上圖攝於2016年8月23日，李春林師傅演示「弓步」。

　　鏟步，後腿彎曲，前腿伸直，如下左圖；鵝哥步，雙腿微曲，雙腳腳掌貼地，如下右圖：

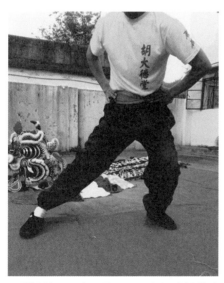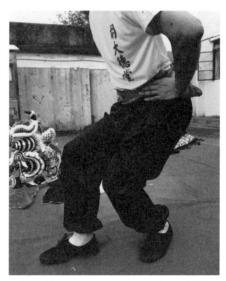

上圖攝於2016年8月26日，胡源發師傅的徒弟演示「鏟腳」。

上圖攝於2016年8月26日，胡源發師傅的徒弟演示「鵝哥步」。

蝴蝶步，兩膝着地，如下圖：

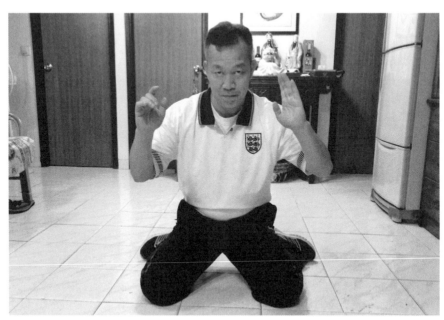

上圖攝於 2016 年 12 月 21 日，張常德師傅演示「蝴蝶步」。

跳步，雙腳依次跳起，有大跳步，小跳步之分。跳步如下圖：

上圖攝於 2016 年 12 月 21 日，張常德師傅演示「跳步」。

丁字步，前腳尖着地，後腳全腳掌貼地，如下圖：

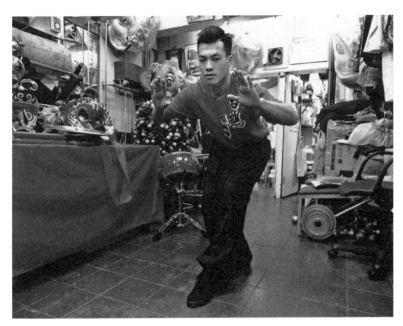

上圖攝於2017年1月25日，張國華師傅之徒弟演示「丁字步」。

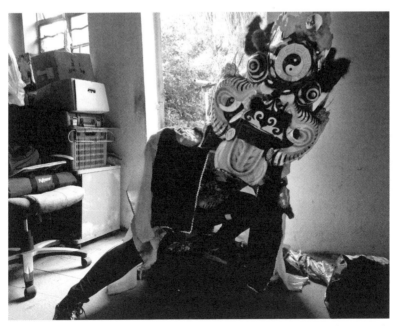

上圖攝於2016年11月26日，刁國昌師傅的兒子刁永澤的演示。圖中可見，這動作結合了僕步和抬肘。

　　丁字步為舞動麒麟時，最常出現的步法；丁字步舉起前腳，便是吊步。據說，由於麒麟為仁獸的關係，不殺生，走路恐傷螻蟻之命，於是小心翼翼，以丁字步走路。麒麟步法，還有驚步、探步等，以上只是列舉最基本的步法。

　　需要説明的是，上文提到手法需要靈活，步法需要穩固，這是相對而言。中國武術常以陰陽説理，則是對立的統一。手法，如不穩固便是「浮」；步法，如不靈活便是「滯」。靈活與穩固雖然對立，卻要兼備，手法如是，步法亦如是。只是相對來説，手法偏向靈活較多，而步法偏向穩固較多。

　　蘇馬電師傅指出：麒麟有固定的動作，關鍵是如何在不同的空間，將動作串連一起。[18] 所以，基本動作猶如七巧板，熟練每個動作後，便能拼湊出不同的圖案。由於每個練習者的身形、偏好不一，於是不同的練習者，雖然練習同樣的基本動作，卻會演繹出不同的風格，繼而表達出麒麟驚、醒、勁、彈、疑等不同面相，同時展現出舞動者的靈魂。

　　熟練、掌握基本動作後，便能沿之而上，習練高階的舞動技巧。以下將會舉例説明一些難度較高的舞動動作，包括：贊王、咬麒麟、旋轉手。

　　贊王，即是翻筋斗。胡源發師傅教授的贊王，相當獨特，不是立定後翻筋斗，而是移動中翻筋斗，動作難度較高，如下圖：

以上三圖，攝於2016年8月26日，胡源發師傅的徒弟演示「贊王」。

　　咬麒麟又名烏鴉曬翼，以牙齒咬住麒麟頭之底框，兩手將麒麟被向後拉。難度在於，一方面以牙齒承受麒麟頭之重量，一方面需要協調兩手，保持麒麟頭的平衡。

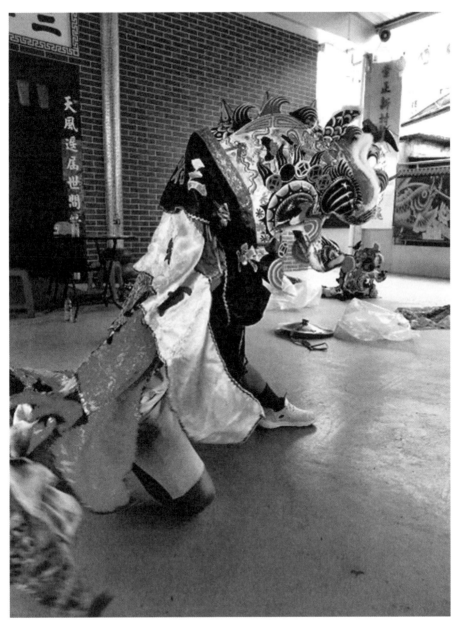

上圖攝於 2016 年 9 月 28 日，盧繼祖師傅演示「咬麒麟」。

　　旋轉手，這由李騰星師傅發明，類似撥角的動作，但比較生動。這動作從一個方向轉移到另一個方向，例如從左至右，先在左面打幾個小圈，然後撥向右面。

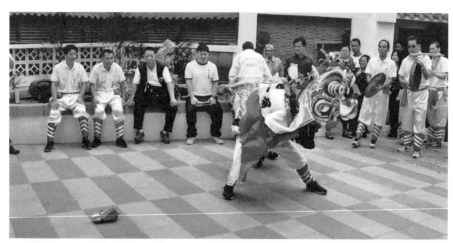

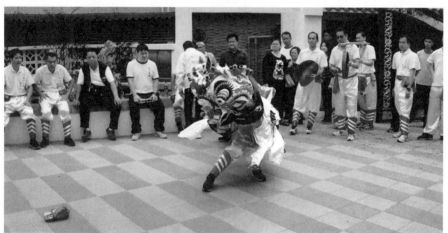

以上兩圖攝於 2017 年 4 月 15 日，李騰星師傅在大埔汀角龍尾村賀喜時，演示「旋轉手」。

　　最後，舞動麒麟精湛與否，其理亦與武術一樣。周家螳螂的拳訣說：「浮沉吞吐需久練，迫馬行橋任我追」，[19] 武術講求勤學苦練。舞動麒麟能否更上一層樓，亦與武術無異，關鍵也在於「勤學苦練」四字。

第三節　出棚與開棚

麒麟與武術的關係，除了體現於舞動動作外，還可見之於開棚。試看民國時期，由陳伯陶（1855-1930）等人重修的《東莞縣志》記：「結隊鳴鉦鼓，以紙糊麒麟，頭畫五采，縫錦被為麟身，兩人舞之，舞畢各演拳棒」。[20] 另外，同是民國時，編修的《增城縣志》記：「鄉曲少年多舞鳳凰、獅子、麒麟之類。……舞獅麟者迭演拳棒技擊，恆結隊百數十人，沿鄉舞演」。[21] 從民國的記錄來看，當時舞麒麟之習慣，是先舞麒麟，然後是表演武術與兵器。現在，香港客家村落開棚的形式，基本上延續並保留了這格局。當然，表演的內容或有變更。

出棚的基本隊伍與樂器

根據採訪資料所得，麒麟出外名為「出棚」，表演武術與兵器名為「開棚」。至於甚麼時候出棚？一般是喜慶事，例如新年、生日、嫁娶、點燈、開張等，以喜事為主；亦有受訪師傅指出，如族中長輩、族長等比較具有地位的人去世，麒麟亦會出現於喪事。以下先述出棚時，隊伍的基本結構和所用器物；再述出棚與開棚的基本經過；最後以 2016 年 11 月 13 日田心村太平清醮為例，展示麒麟出棚與開棚的流程。

從訪問資料所推斷，出棚隊伍的人數，固然是多少不拘，上不封頂，但最少不能少於五人，因為從分工的角度來說：舞動麒麟，需要兩人，一人舞動麒麟頭，一人舞動麒麟尾。樂器方面，基本是德鼓、鈸、鑼，因此需要三人。需要強調的是，五人只是最基本的人數，一般出棚隊伍，實多於五人。

音樂方面，上文說到德鼓、鈸、鑼。德鼓雖然聲音較細，但由於其獨特的地位，無法被取代，下文將會解釋德鼓重要之原因；由於德鼓聲音較少的緣故，現在一般使用扁鼓。鈸，聲音威嚴，雄壯氣勢。鑼，聲音鏗鏘，烘托音色。德鼓、扁鼓、鈸、鑼，構成現行麒麟出棚的樂器組合。另外，又有八音之說，則是麒麟的奏樂，應該需要使用八種樂器，分別為：鑼、鈸、簫、嗩吶、鐺、京鑼、京鈸、二胡。[22]

上圖攝於2016年11月13日，沙田排頭村麒麟隊參與田心村太平清醮時，等候進場的情況。

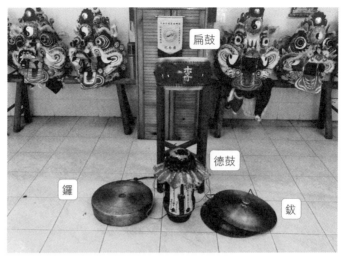

上圖攝於2016年8月23日，由李春林師傅提供。

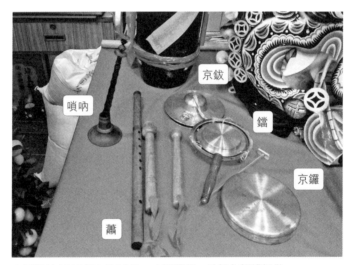

上圖攝於2016年1月26日，由張國華、歐紹永師傅提供。

出棚與開棚概況

　　出棚前，必須在德鼓旁的小竹筒內上三根香，並參拜德鼓，方能出棚。出棚時，先打德鼓，德鼓響，麒麟動，鑼跋音樂起。德鼓之所以重要，因為是師公之象徵。胡源發師傅對此有很深刻、詳細的解說：「德鼓在我們舞麒麟者的心目中，等同於我們的師公，其意義是師公保佑眾弟子平安。德鼓旁邊有個竹筒，用來上香。麒麟出棚的時候，在神壇前稟告師公，告訴師公現在出棚，祈求保佑弟子平安；然後在神壇取三根香，安放

上香的竹筒

上圖攝於 2016 年 8 月 26 日，由胡源發師傅提供。

在德鼓旁的竹筒內。麒麟出棚，無論身到何方，都要帶上德鼓。至於，竹筒內的香，是不能熄滅的，必須不停更換，以示對師公的尊重。祈求平安方面，特別是開棚的時候，由於涉及兵器對打，而兵器由鐵製成，具有一定的重量和殺傷力，偶有大意，便會發生流血的意外。因此，我們非常重視德鼓，即是師公，祈求出棚和開棚時，平安順利。出棚需要配合樂器，樂器之中，先打德鼓，德鼓響，鑼跋才響。」[23] 需要說明的是，出棚前的細節，不同的麒麟隊，有不同的方法，可謂是各師各法；然而，麒麟隊伍雖然各有不同，但德鼓在每隊麒麟隊之地位，始終如一，始終重要，永遠象徵着師承源流之所在。

麒麟出棚，到達場地後，因應不同的場合，有不同的禮儀。第三章〈祈求平安〉，將會以賀誕為例，講述麒麟賀誕時的禮儀以及流程。至於行禮的具體動作，則會留在第五章〈守先待後〉，再詳細論及。現在以刁國昌師傅的經驗為例，講述麒麟出棚與開棚的情況：如果某條村，請我們去過新年。我們麒麟會會組織學員出棚，如果該村有麒麟，便會以麒麟迎接，一般在村口的牌坊、牌樓等待我們。入村時，音樂要放慢，用慢板，不能過快。只要看見對方麒麟，便要行禮，對方也行禮。主客雙方互相行禮，表示尊重與敬意。行禮後，對方的麒麟一直向後退，退在一旁，我們的麒麟便入村。入村以後，當地的村代表，村中父老便會帶我們參拜伯公，即土地神；或者對方的麒麟會連同村中的代表、父老，一起帶領我們到伯公的所在地。參拜伯公後，便是田公、祠堂；在路途中，如果看見橋要拜

右圖為大耙，攝於2016年9月14日，
由黃柏仁師傅提供。

橋、看見神像要拜神像、看見井要拜井。在村中參拜完成後，村中代表會帶我們到村內的禾堂，讓我們稍事休息，並以食物飲品招待。休息後便開棚，開棚時，我們的傳統是先表演麒麟套，然後是功夫表演。由初級到高級，先是單椿、雙椿、三展搖橋、四門、八門、梅花拳、螳螂散手等，然後表演兵器，單刀、櫻槍、棍、大耙、蝴蝶雙刀等。拳術與兵器表演完畢後，便表演對拆，即對打；最後由師傅表演大耙便結束，所謂的收棚。[24]

　　需要注意的是，出棚不一定開棚；即使開棚，表演的拳術、兵器、對打內容，也是各有千秋。例如張常德師傅指出：「一般而言，過年、天后誕都會出棚，至於開棚與否，則視乎情況而定。開棚的規矩，由資歷較淺的學員表演功夫，然後到資深的學員，最後由師傅表演。功夫表演後，便是兵器表演。兵器表演先是單人兵器表演，稱謂單椿，兵器包括：棍、雙刀、鐵尺、大耙、藤牌。單椿後，便是雙椿，即是雙人表演兵器對拆，例如雙棍對拆、撞針藤牌等。後來，從雙椿演變為連環椿，即是沒有固定對拆的兵器，而是按照表演者的喜好，隨意發揮」。[25]

　　有受訪師傅指出，麒麟出棚時，有着隊形。李天來師傅對此有生動的描述：麒麟的隊形，麒麟在中間，兩旁有四人分別有執長棍和鐵尺。遇有衝突，舞麒麟頭者先向舞麒麟尾者發放暗號，然後將麒麟頭往後拋；舞麒

上圖為鐵尺，攝於 2017 年 6 月 18 日，由李春林師傅提供。

麟尾者接住麒麟頭，往後退；手執鐵尺者便上前攻擊對方之麒麟，持長棍者接着攻擊。[26] 在各有特色的情況下，自然有着其他的隊形，呂學強師傅指出：麒麟出棚隊形的先後次序是：第一是燈籠（代表師公，需要上香）；第二是旗（包括七星黑旗、頭牌、五色旗等）；第三是號角；第四是黑白無常；第五是嗩吶；第六是馬騮仔（由師兄扮演，在繩上或棍上來回行走）；第七是師傅；第八是麒麟（師傅與麒麟兩旁有兩人手持長棍，另外兩人分別在衣袖裏收藏鐵尺）；最後是樂器。根據呂學強師傅所說，這種出棚形式，在惠東的時候，已經如此。[27]

　　上文指出德鼓代表師公，為何有燈籠代表師公之說？這涉及文化之間的交融。燈籠代表「師公」是海陸豐麒麟的特色之一。在受訪的師傅中，有三位：鄧遠強師傅、鄧偉良師傅、呂學強師傅，出棚時帶有燈籠。呂學強師傅師承盧春師傅；鄧遠強師傅、鄧偉良師傅師承鄭日新師傅。盧春師傅和鄭日新師傅，在南來香港前，也許接觸過海陸豐麒麟；於是，南來香港後，由於教授拳術與麒麟的關係，將海陸豐的麒麟傳統，融入於客家麒麟之中。以至於他們傳承之脈絡，燈籠遂成為師公的象徵。需要說明的是，這只是一種推測，不排除其他可能

　　本章重點在於講述舞動麒麟與武術之間的關聯。武術除了體現在舞動麒麟的動作、開棚的功夫表演外，還可體現在出棚過程之中。冒卓祺師傅指出一個有趣的例子：「麒麟過橋要先拜橋，拜橋後過橋，過橋時要喝

水，為甚麼要喝水？過橋如何體現功夫？先講喝水，在橋上，將麒麟頭拋往河上，然後抓着麒麟尾，將麒麟頭抽回橋上。這動作的困難處是時間的控制，要麒麟頭接近河面，再將麒麟頭抽回，而不能弄濕麒麟頭。至於過橋，不是如常人走路般過橋，而是跳上橋的欄杆過橋，這需要較高的平衡力。從欄杆上過橋、讓麒麟頭喝水，便是功夫的表現，即所謂的功架」。[28]

由以上可見，過去的麒麟傳承狀況、麒麟的舞動技巧、出棚開棚，與武術有着絲絲入扣的關係。正如有師傅指出，麒麟與武術，兩者是相得益彰。以下，以沙田排頭村麒麟隊為例，記述其出棚與開棚的過程。

出棚與開棚：以田心村太平清醮為例

2016 年 11 月 13 日田心村太平清醮，沙田排頭村麒麟隊受邀請前往。以下是當日主要建築物的位置：

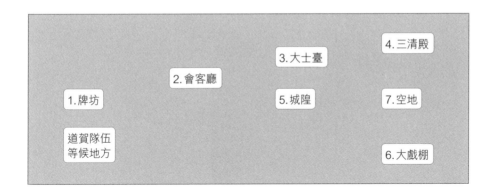

牌坊是田心村麒麟隊迎客地方。會客廳是簽到、指揮、安放麒麟及相關物資的地方。大士臺，臺內是一個巨大的大士王，又稱為鬼王，有鎮壓眾鬼的能力。三清殿，內裏有道教最高神尊：玉清元始天尊、上清靈寶天尊、太清道德天尊。城隍，陰間司法神明。大戲棚，表演粵劇的地方。空地，當日開棚的地方。

排頭村麒麟隊到達田心村附近的停車場後，整理所需物資，包括：旗幟、鑼、鼓、鈸、德鼓、兵器等，然後在等候處響鑼鼓，示意到達。田心村的麒麟隊在牌坊等候。排頭村麒麟隊前去牌坊，兩隊麒麟相互行禮。

互相行禮以後，田心村麒麟隊向後退，然後停在一旁，排頭村麒麟隊

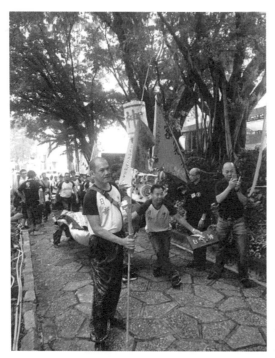

左圖攝於2016年10月1日,三棟屋博物館,可見以燈籠為師公的客家麒麟隊伍。

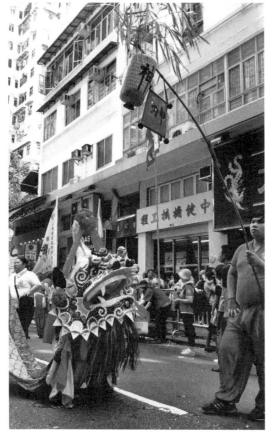

左圖攝於2017年5月3日,筲箕灣譚公誕的巡遊。圖中可見海陸豐麒麟,以及燈籠。

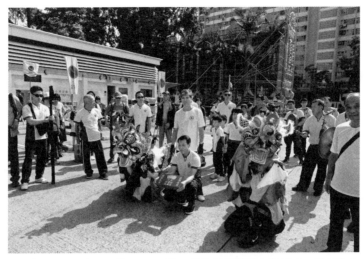

上圖攝於 2016 年 11 月 13 日，沙田排頭村麒麟隊在等候處，等候進入
會場。

先參拜牌坊，然後進入會場。上文談到麒麟重視禮節，排頭村麒麟隊由主
辦單位代表帶領下，參拜會場內所有的建築物，次序為：會客廳、城隍、
大戲棚、大士臺、三清殿，最後回到會客廳。

參拜所有建築物後，沙田排頭村麒麟隊將物資放置在會客廳，並詢問
主辦單位能否開棚。主辦單位同意排頭村麒麟隊在空地開棚。排頭村麒麟
隊到達空地，準備好樂器後，便開始武術表演。表演次序是先拳術，然後
兵器。拳術包括：周家螳螂、江西竹林寺螳螂、客家洪拳、鐵牛螳螂。兵
器包括：大耙、雙刀、棍。

開棚後，排頭村麒麟隊收拾用具，安置在會客廳，然後到主辦單位安
排的膳食棚內享用齋菜。享用齋菜後，排頭村麒麟隊到會客廳，取回物
資，然後離開。離開時，先參拜會客廳，田心村麒麟隊相送至牌坊。排頭
村麒麟隊面向田心村麒麟隊往後退，直到田心村麒麟隊的音樂停止，才轉
身離開，繼而收拾行裝，坐車離開。

需要補充的是，基於麒麟重視禮儀的原則，排頭村麒麟隊參拜會場建
築物的路途上，如果遇到牌坊要參拜牌坊、遇到香爐要參拜香爐、遇到其
他道賀的隊伍需要行禮。另外，參拜的路線上，是同中有異。相同的是，
道賀的麒麟隊在等候處等候，向田心村的麒麟隊行禮，參拜牌坊，再到會
客廳簽名，然後參拜會場內的主要建築物；參拜之建築物，只會經過一
次，不走回頭路。不同的是，參拜路線略有不同，沙田排頭村麒麟隊的參
拜路線是：牌坊、會客廳、城隍、大戲棚、大士臺、三清殿，再回到會客

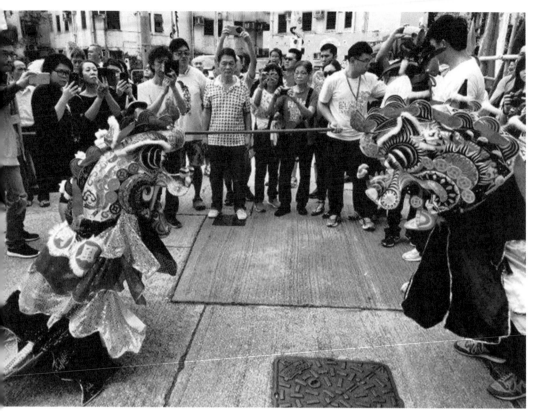

上圖攝於 2016 年 11 月 13 日，沙田排頭村麒麟隊與田心村麒麟隊互相行禮。

廳。當日另一對到賀的麒麟隊——沙田頭村及李屋村麒麟隊的參拜路線
是：牌坊、會客廳、城隍、大士臺、三清殿、大戲棚，再回到會客廳。

　　通過考察沙田排頭村麒麟隊出棚及開棚的過程，可見出棚，不一定開
棚；當日並不是所有道賀的麒麟隊也會開棚。開棚與否，視乎：一、麒麟
隊隊員的人數，以及資歷深淺；二、會場有沒有足夠的空間，一般而言，
開棚需要比較寬闊的地方；三、主辦單位或邀請人同意開棚與否，並選定
開棚地點。至於開棚表演的內容，亦視乎情況而定，沙田排頭村麒麟隊當
日並沒有兵器對拆。

　　總括而言，武術在當時有着保村安寧的意義，教授武術的拳師多為客
家人，自然兼教麒麟，遂形成武舞匯流的情況。到了二十一世紀，香港社
會轉向太平，習武來保衛村落的需要，由於時代變遷而不復存在。可是，
不少客家村落還是保留了習武與舞麒麟的傳統。從武舞相通的角度來看，

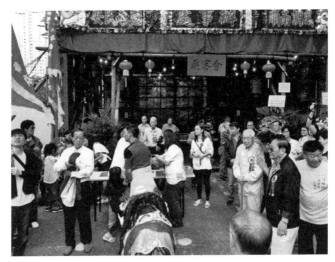

上圖攝於2016年11月13日，沙田排頭村麒麟隊參拜會客廳。

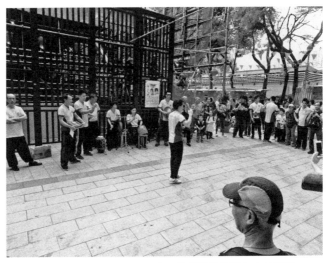

上圖攝於2016年11月13日，沙田排頭村麒麟隊在空地開棚，
先表演拳術。

武術與舞麒麟，無論在體能、技法、表演形式、出棚、開棚等不同方面，
確實息息相關，兩者合之則美。從文化傳承的角度而言，武術與麒麟已經
成為客家族羣的符號。

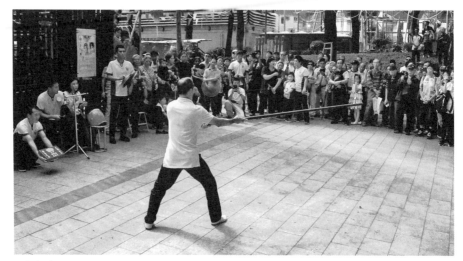

上圖攝於 2016 年 11 月 13 日，沙田排頭村麒麟隊在空地開棚，在表演拳術後，表演兵器。

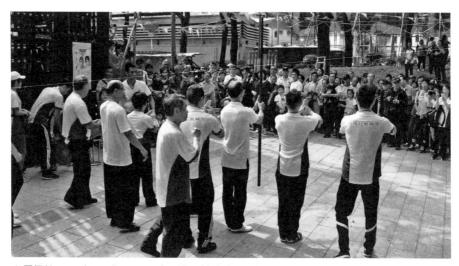

上圖攝於 2016 年 11 月 13 日，沙田排頭村麒麟隊開棚後，向觀眾行禮。

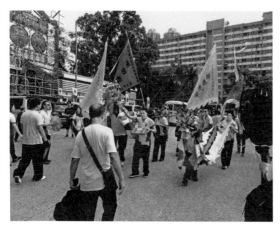

左圖攝於 2016 年 11 月 13 日，沙田排頭村麒麟隊退後離開的情況。

右圖攝於2016年11月13日，沙田排頭村麒麟隊參拜香爐的情況。

右圖攝於2016年11月13日，沙田排頭村麒麟隊參拜牌坊的情況。

右圖攝於2016年11月13日，沙田排頭村麒麟隊向其他道賀的麒麟隊行禮。

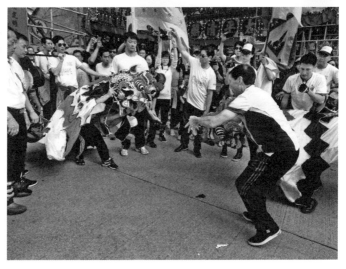

註譯

1 轉引自蕭國健：《清初遷海前後香港之社會變遷》(臺北：臺灣商務印書館，1986 年)，頁 152。
2 轉引自蕭國健：《清初遷海前後香港之社會變遷》(臺北：臺灣商務印書館，1986 年)，頁 154。
3 蕭國健：《清初遷海前後香港之社會變遷》(臺北：臺灣商務印書館，1986 年)，頁 221。
4 應俊豪：《英國與廣東海盜的較量：一九二零年代英國政府的海盜剿防對策》(臺北：臺灣學生數據有限公司，2015 年)。
5 蕭國健：《香港新界之歷史與文化》(香港：顯朝書室，2014 年)，頁 15。
6 《警隊博物館》(香港：香港警務處警隊博物館，2008 年)。
7 資料轉引自何家麒、朱耀光：《香港警察——歷史見證與執法生涯》(香港：三聯書店 (香港) 有限公司，2011 年)，頁 32。
8 薛鳳旋、鄺智文：《新界鄉議局史：由租借地到一國兩制》(香港：三聯書店 (香港) 有限公司，2011 年)，頁 261。
9 《鄧遠強師傅》，由劉繼堯、袁展聰訪談，2017 年 2 月 8 日，錄音 / 抄本 (香港：客家功夫文化研究會)。
10 （日）瀨川昌久著；（日）河合洋尚、姜娜譯：《客家—華南漢族的族羣性及其邊界》(北京：社會科學文獻，2013 年)，頁 21-54。
11 《李春林師傅》，由劉繼堯、袁展聰訪談，2016 年 8 月 23 日，錄音 / 抄本 (香港：客家功夫文化研究會)。
12 轉引自于芳：《舞動的瑞麟：廣東麒麟舞》(哈爾濱：黑龍江人民出版社，2010 年)，頁 19。
13 《李春林師傅》，由劉繼堯、袁展聰訪談，2016 年 8 月 19 日，錄音 / 抄本 (香港：客家功夫文化研究會)。
14 《傅天宋師傅》，由劉繼堯、袁展聰訪談，2016 年 8 月 12 日，錄音 / 抄本 (香港：客家功夫文化研究會)。
15 《胡源發師傅》，由劉繼堯、袁展聰訪談，2016 年 8 月 26 日，錄音 / 抄本 (香港：客家功夫文化研究會)。
16 以身法、手法、步法來分析麒麟動作，這思路來自李天來師傅的啟發。
17 《李騰光師傅》，由劉繼堯、袁展聰訪談，2017 年 3 月 3 日，錄音 / 抄本 (香港：客家功夫文化研究會)。
18 《李騰星師傅》，由劉繼堯、袁展聰訪談，2017 年 2 月 23 日，錄音 / 抄本 (香港：客家功夫文化研究會)。
19 香港東江周家螳螂李天來拳術會，網頁：http://www.southernmantis-litinloi.hk/fist.sturture.html (2017.7.4 網上檢索)。
20 轉引自于芳：《舞動的瑞麟：廣東麒麟舞》(哈爾濱：黑龍江人民出版社，2010 年)，頁 19。
21 轉引自于芳：《舞動的瑞麟：廣東麒麟舞》(哈爾濱：黑龍江人民出版社，2010 年)，頁 22。
22 《張國華師傅、歐紹永師傅》，由劉繼堯、袁展聰訪談，2017 年 1 月 25 日，錄音 / 抄本 (香港：客家功夫文化研究會)。
23 《胡源發師傅》，由劉繼堯、袁展聰訪談，2016 年 8 月 26 日，錄音 / 抄本 (香港：客家功夫文化研究會)。
24 《刁國昌師傅》，由劉繼堯、袁展聰訪談，2016 年 11 月 26 日，錄音 / 抄本 (香港：客家功夫文化研究會)。
25 《張常興師傅、張常德師傅》，由劉繼堯、袁展聰訪談，2016 年 12 月 21 日，錄音 / 抄本 (香港：客家功夫文化研究會)。
26 《李天來師傅》，由劉繼堯訪談，2017 年 1 月 18 日，錄音 / 抄本 (香港：客家功夫文化研究會)。
27 《呂學強師傅》，由劉繼堯訪談，2017 年 2 月 18 日，錄音 / 抄本 (香港：客家功夫文化研究會)。
28 《冒卓祺師傅》，由劉繼堯、袁展聰訪談，2017 年 1 月 11 日，錄音 / 抄本 (香港：客家功夫文化研究會)。

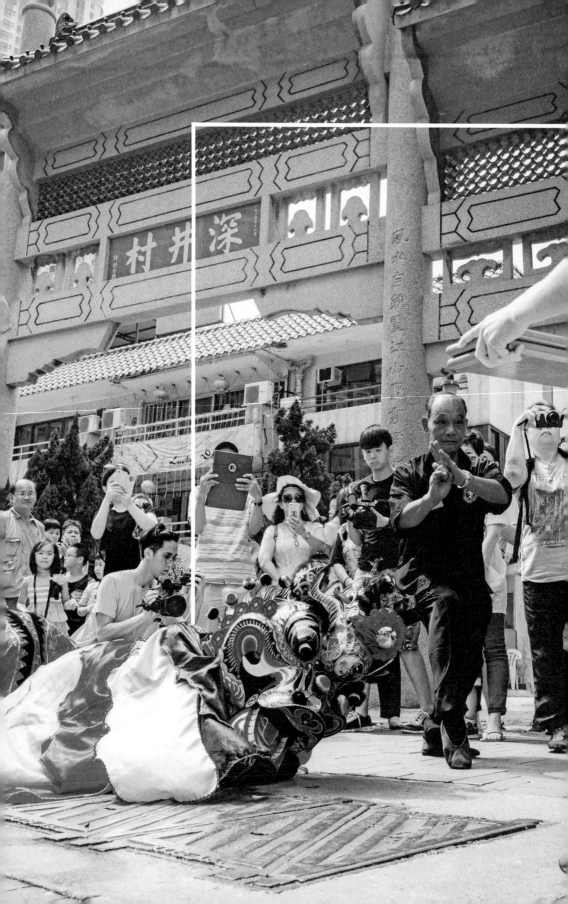

第三章

祈求平安

客家麒麟被上，幾乎都能看見「風調雨順，國泰民安」八字，這流露客家人對平安的祈求。每問及香港客家族羣的來歷，受訪師傅幾乎異口同聲說，由北方遷移到南方；再由南方移居香港。無論是遷移或定居，有甚麼比「平安」二字，更為重要？於是，客家麒麟蘊含着對平安的祈願。

第一節 客家之信仰

客家人南遷的南遷，有學者以「長旅途」（Great Journey）來形容。[1] 在南移的旅途上，由於戰亂、糧食供應、水源等問題，讓客家族羣感到漂泊不定。到達新聚居地的時候，如該處地理位置相對比較獨立，便形成一個比較封閉的空間。面對人跡罕至的新聚居地，自然擔心邪靈作祟，需要潔淨空間。如新聚居地，本有居民，亦難免有衝突發生，歷史上的土客矛盾，便是反映新來者與原居者之間的張力。[2] 無論聚居地的情況如何，農耕的生活模式，在相當長的歷史裏，是客家人的物質基礎，於是希望風調雨順。[3] 日積月累之下，便構成了客家族羣的集體記憶（collective memory），這記憶也滲入到舞麒麟風俗之中。因此，受訪者談到客家麒麟的意義時，或多或少，都會談到以下內容：族羣南遷、驅邪潔淨、保衛家園、豐衣足食等。「平安」，可謂是理想生活環境的最高概括。

「平安」之破壞，主要有兩方面：一是看得見，一是看不見。前者包括天災人禍；後者是超自然原因。於是，舞麒麟的意義便包含了：消災解難和鎮煞驚邪，亦則是對平安的祈求。

消災解難

為了解決生存所需的溫飽問題，中國一直重視農業，重視糧食生產。同理，客家族羣，遷移時需要糧食；定居後，更需要穩定的糧食供應，以及一個安全的環境。客家的「伯公」，正反映了對糧食的重視與安全的期盼。在客家文化裏，「伯公」掌管的事情很多，包括：守護聚居之地、人丁繁衍、六畜興旺、糧食豐足等等，幾乎是無所不包，管理村內的所有事務。這反映了客家人聚居某個範圍以後，希望豐衣足食，平安無憂的美好

祈願。「伯公」之稱呼，猶如家中之長老，顯示與聚居者的緊密關係，可以視為村落的基層守護神。[4]「伯公」在客家村落接近民眾，為村落管理眾多事務，為表示尊重與感恩，舞動麒麟時，需要參拜客家村內的伯公；到訪其他村落時，也要參拜對方村落的伯公。

除了伯公外，每一條客家村，都會有一個主神。如果說伯公是基層的守護神，主神則是上層的守護神。施志明的研究指出：「客家人自外地移居，當其離鄉別井，前路茫茫時，為了使心理上得到平安，便會攜同所信奉的神靈或香灰。祈求得到神靈庇佑。當順利到達移居地，便會感謝其神靈。有能力者，會建祠奉祀，以酬神恩，也有借助神力保護社區的作用。若經濟能力不佳，則會在家中奉祀。他們移居後所奉的眾多神靈中，以觀音和關帝最為普及」。[5] 由此可以推測，不同的客家族羣經過顛沛流離，尋找到安身之所；從顛簸到平安之轉折，由一種超自然的力量所保護。因此，建村以後，一方面為了答謝神恩，一方面為了獲得長久之庇佑，故每條客家村，都有一個主神。另外，從伯公與主神並存的情況；伯公是新聚居處的神明，主神則隨族羣而遷入。一個是原居地的神明，一個是外來的神明，兩者需要建立和諧關係。於是，村落舞麒麟，既要參拜伯公，也要參拜主神，表示對新與舊、外來與本土之神明的尊重與敬意；也藉此建立兩者的關係，共同保佑族羣在新的聚居地「風調雨順，國泰民安」。

另外，為了答謝神明的庇佑，衍生出賀誕活動，客家麒麟亦融入其中。這次研究，考察了兩個賀誕活動，將會在第二節詳述。現在先介紹這兩個賀誕活動涉及的客家主神：觀音與譚公。

觀音的來歷，從佛教的觀點來看，原是印度一位國王的長子，名為不煦，與父親、弟弟隨釋迦牟尼修行。後來，釋迦牟利為三人改名，父親是「阿彌陀佛」、不煦為「觀世音」、弟弟為「大勢至」。從道教的觀點，觀音是妙莊王的第三女，名為妙善，因為喜愛佛法，在白雀寺出家，卻觸怒父王而被處死。死後靈魂經過苦心修練而修成正果。香港的觀音信仰始於何時，難以考證。不過，客家族羣肯定牽涉其中。客家族羣由於戰亂、天災的原因南移，香港是立足點之一。在遷徙期間，連同觀音信仰，一起遷移，祈求保護族羣。上世紀初以後，由於政局之不穩定、日本侵華、政權轉移等原因，不少客家人來到香港。當中不乏著名佛教、道教人物，[6] 所

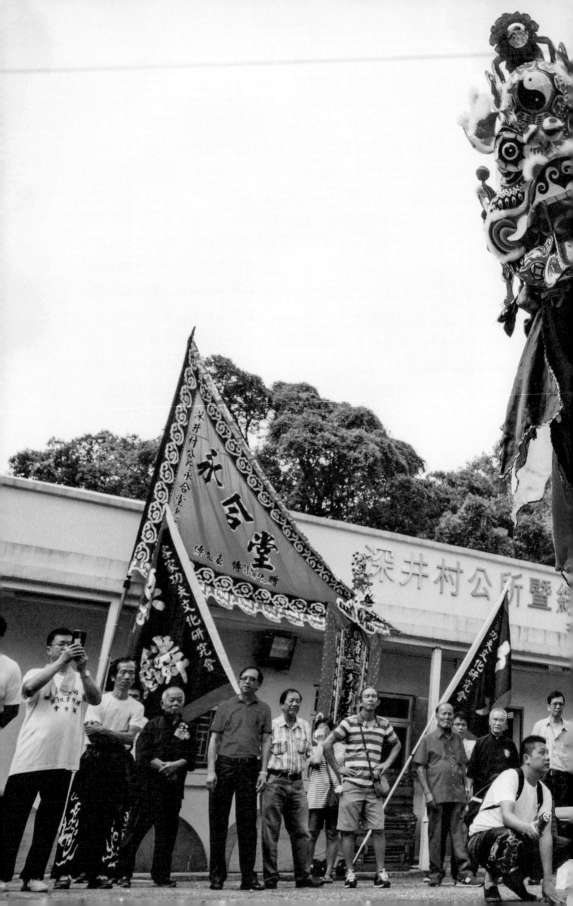

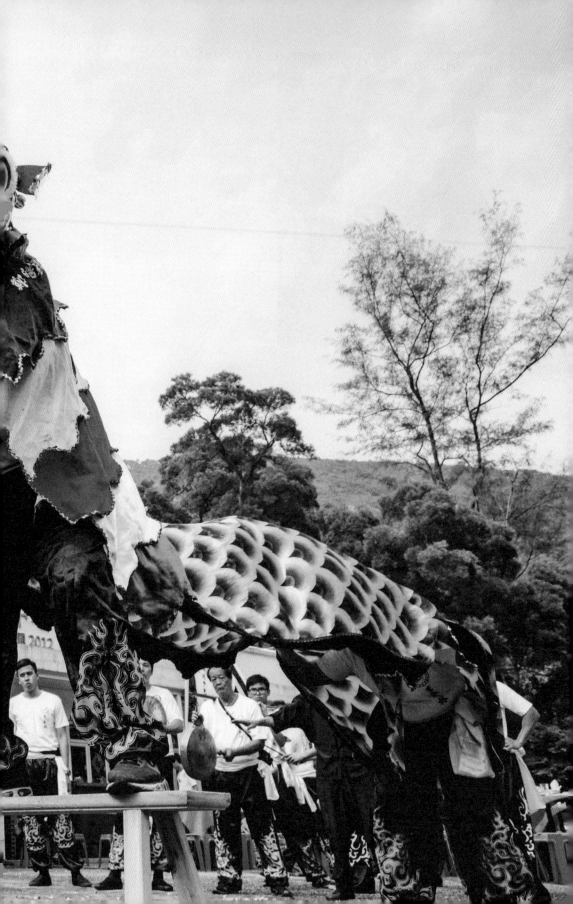

上圖攝於2016年8月26日，由胡源發師傅
提供。圖中可見貼上符的麒麟。

以客家族羣是香港觀音信仰的來源之一。

　　譚公，名德，元代惠州府歸善縣人。少時，在歸善縣九龍峰修行。出
山時，手持木杖，一虎隨後，為譚公負物。有病者前來求醫，多得痊癒，
於是名聲大顯。清咸豐六年（1856年），朝廷以其顯靈，協助平定惠州地
區之寇亂，於是下令敕封「襄濟」。惠州地區，建廟兩所，一在府城水門
外，一在九龍峰得道之處。香港之譚公廟，都是在1842年後建成。這是
由於香港發展，惠潮人士相繼遷入，從事打石及採石行業，祭祀譚公之風
俗，隨惠州人士傳入香港，散佈在土瓜灣、黃泥涌、筲箕灣、東平洲等。[7]

鎮煞驚邪

　　天災人禍是破壞平安的一種形式，妖魔鬼怪則是另一種破壞平安的形
式。刁國昌師傅指出從前客家人到達新的聚居點，需要舞麒麟至村中每
一個角落，這是為了潔淨地方，驅走妖魔鬼怪。[8] 現在比較大型的潔淨活
動，便是「太平清醮」。當然，亦有小規模的潔淨活動，例如新屋入伙、
婚嫁、店舖開業等，為了寄意吉祥，驅趕妖怪，便會邀請麒麟到來，潔淨
地方。

　　驅邪趕鬼的活動，是基於人鬼之間的區分；由人鬼之區分，演化出不

上兩圖攝於 2017 年 2 月 17 日，由鄧偉良師傅提供。圖中可見貼上符的德鼓和鑼。

同的驅鬼儀式，從而保護人的世界。外在的空間，存有負面的價值，便是鬼。它與人和神是相對的，代表不可預見的怪異，和無法預計的災難。鬼所代表的負面價值有兩類：一是自然，聯繫着各種的自然災難；一是人，由人死後轉化成害人之物。人與鬼的世界雖然是分隔，但也有交接的可能，中國自古以來出現不同類型的活動，保持人的世界不被鬼的世界干擾和損害。[9]

麒麟之所以能潔淨地方，一方面與麒麟的傳說有關，這方面下文將會再解釋。另外，則與道教有關。麒麟與道教的牽涉，比較重要的是開光，開光則涉及符與咒。麒麟開光的詳細過程，請看第六章。這裏主要說明符、咒與麒麟之關係。

以道教而言，符是靈文，咒是敕言，二者都是天上大神使用之物，有極大的法力。二者之區別，分述如下：

符是將文字屈曲成篆籀星雷之形，書寫於紙、木，或器物上。這些文字原是天上神祇使用之文字，因此可以扶持正氣，驅鬼役神，治病延生。後來，這些文字由道士所得。道士之所以能使用這些文字，主要是因為道士經過修煉，能以自己的精神和天地之精神相合，將真氣灌注於筆墨，入於符中。[10]

咒是後起的字，原作祝，是天上大神説的話，可以役使鬼神，治病祈福。由於咒語是天上神仙如太上老君等所宣示，命鬼神聽令行事；因此，在咒語之後，加上「急急如律令」或「急急如太上老君律令」等語。[11]

符與咒，前者是靈文，後者是敕言，都是上天大神使用之物；後來，道士得之，以自己的修煉為基礎，運用符咒，使之可以驅邪，治病，甚至悟道長生。符與咒既可以獨立存在，亦可以複合使用。部份傳承者，在麒麟開光時運用符、咒，便是將神力，貫注在麒麟之中。於是，從道教的角度而言，符與咒本有驅邪辟鬼的作用；在麒麟的開光儀式中，傳承人通過符咒，將神力賦予麒麟，麒麟遂有驅邪辟鬼的力量。

麒麟與客家信仰

從以上可見，客家之信仰，有一種交錯的情況，有屬於大自然、有屬於佛教、有屬於道教。這種信仰的重疊與客家族羣的形成有關。客家族羣的形成與發展，一直在戰亂與災難之中度過。由於戰亂、天災等緣故，客家人常須遷移，因此他們渴求平安。在移居新處的時候，面對天災人禍，妖魔鬼怪，時生驚恐，唯有寄託於超自然力量。故此，客家人遷移至香港時，亦延續了多神信仰的傳統。

至於麒麟與客家信仰之關係，可以從三個層次言之。有關麒麟的傳説，第一章已有論述。在眾多的傳説當中，有數個值得注意：

《詩經》：「麟之趾，振振公子，于嗟麟兮。」[12]

《禮記》：「四靈以為畜，故飲食有由也。何謂四靈？麟、鳳、龜、龍，謂之四靈。故龍以為畜，故魚鮪不淰；鳳以為畜，故鳥不獝；麟以為畜，故獸不狨；龜以為畜，故人情不失。」[13]

《廣雅》：「麟者，含仁懷義，行步中規，折還中矩，遊必擇土，翔必後處。不履生蟲，不折生草；不羣居，不旅行；不犯陷阱，不罹罘網。」[14]

綜合上述傳說，麒麟包含的意義有：孕育後代、足食、秩序；能避開陷阱與苦難等。對於客家羣眾，無論是遷移，或是定居，這些元素，都符合客家人的需要。換句話說，麒麟所包含的意義，正是客家人的一種理想生活狀況，日後逐漸演變成客家人的象徵，這是第一個層次。第二個層次，麒麟有雙重身份，一是代表客家族羣，一是靈獸。上文談及，由於現實所需，形成客家人的多神信仰。既然得到神明庇佑，便需要報答神明；於是，兼具雙重身份的麒麟，在整個禮拜神明的儀式中有着重要的意義：代表客家族羣的靈獸，答謝神明。第三個層次，關於驅邪方面，部份受訪師傅認為，麒麟為靈獸之一，本來已有驅邪的力量。部份師傅認為，麒麟得到加持以後，才有靈力驅邪。先不論需要加持與否，兩種意見的共同點是：麒麟有驅邪的力量。

由以上可見，麒麟被上「風調雨順，國家民安」，代表了客家人對平安的嚮往。麒麟一方面預示天下太平，井井有條；同時包括了多層次的意義，反映了客家的多神信仰、答謝神明以及驅邪的重要角色。下文，主要記述麒麟賀誕以及驅邪的過程。

第二節　麒麟賀誕的兩個實例

在講述麒麟賀誕的情況前，先對「花炮」略作說明。「花炮」是一個用竹、紙製作而成的裝飾物，中央安放敬拜的神明。花炮的外形不一，有兩層、三層，甚至五層。花炮的大小，外貌雖然有異，但花炮上都有不同的飾物，例如八仙、龍、燈籠、福祿壽的造像等吉利之物。然而，無論大小花炮，必定有代表生育的薑和紅雞蛋。[15]

為了祈求平安與吉利，一些組織會供奉神明，例如上水古洞聯鳳堂和筲箕灣勝發工商協會（以下簡稱勝發商會），前者供奉觀音、後者供奉譚公。每年，為了感謝神恩，分別在觀音誕和譚公誕回禮。出發時，將敬奉的神明，安放在花炮內，然後前去廟宇，稱為「還炮」。以下將會以這兩個組織為例，記述麒麟賀誕的過程。

左圖攝於 2017 年 3 月 16 日。
圖為古洞聯鳳堂賀誕所用的花炮。

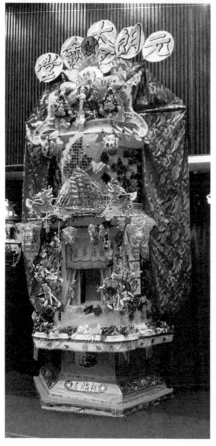

左圖由冒卓祺師傅提供，
花炮中央的位置，便是安放神明的地方。

上水古洞聯鳳堂與觀音誕

上水古洞聯鳳堂敬奉的是觀音，來自龍潭觀音古廟（新界上水粉錦公路蓮塘尾村入蕉徑村 30 號），本年賀誕的時期是 2017 年 3 月 16 日，祭品包括：燒豬兩隻、雞兩隻、蘋果四個、橙四個、香蕉一梳。賀誕隊伍主要包括：人數約 60 人、一隻麒麟、一隻貔貅、兩隻獅子、一座花炮、兩組樂器。

賀誕活動從古洞聯鳳堂互助福利會出發，開始時，一位老者向德鼓上香，然後音樂起，麒麟動。麒麟先到古洞村公所前的觀音棚。當時，旗手在前，麒麟、貔貅、樂器緊隨在後；再到獅子，及舞獅時的樂器。到達村公所前的觀音棚後，隊伍稍事休息。

稍事休息後，鄧遠強師傅手捧簡盒，帶領麒麟在棚外，向觀音像參拜三次（下文提到參拜，都是三次，不再重複寫「參拜三次」，以免累贅）。然後，從棚的左面進入（正面面向觀音棚的角度，下文說到左右，都是正面面向目標的角度），前往棚內的觀音像前參拜；參拜後，麒麟面向觀音從右面退出至棚外（參考參拜示意圖一）。然後，麒麟從棚的右面進入，前往棚內的觀音像前參拜；參拜後，麒麟面向觀音從左面退出至棚外（參考參拜示意圖二）。

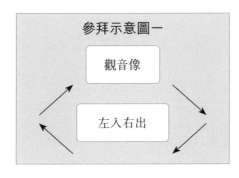

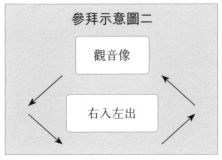

參拜觀音棚後，在鄧遠強師傅的帶領下，麒麟轉移到古洞村公所，並在村公所門前參拜，然後參拜地主，再向門外的符參拜，接着參拜土地。當隊伍將花炮送上貨車後，麒麟參拜花炮。參拜花炮後，音樂停，隊伍將麒麟、樂器及其他物品運上貨車，出發到龍潭觀音古廟。

到達蕉徑村後，聯鳳堂成員先整理裝備。隊伍到達村外，麒麟先參拜村外的土地，然後整隊入村，次序是旗手、花炮、麒麟、貔貅、獅子。快要抵達村口時，蕉徑村派出麒麟迎接，鄧遠強師傅與蕉徑村麒麟隊師傅互相交換拜帖，兩隻麒麟也互相參拜。貔貅、獅子依次與迎接的蕉徑村麒麟相互參拜後，前往大廟。到達大廟後，麒麟在大廟前參拜，然後咬門框與門檻，再從左面進入，參拜大廟內的神位，再從右面面向神位退出。參拜後，麒麟面向大廟往後退約十多米後，才轉身，前往龍潭觀音古廟。前往古廟的途中，經過三座橋，每次過橋，麒麟先參拜；過橋後，麒麟轉身再參拜，然後繼續前行。

到達龍潭觀音古廟後，麒麟參拜廟外的地主。入廟前，鄧遠強師傅與麒麟先在廟外參拜。麒麟參拜後，順時針轉一圈，才入廟。入廟時，麒麟先咬門框與門檻，然後從左面進入，到廟內的觀音像前參拜，繼而左轉向地母參拜，最後面對觀音像從右面退後而出。退出廟後，麒麟採青，三次試青後，才食青，繼而吐青。採青後，麒麟前去參拜花炮，路經土地時，再次參拜土地，然後參拜花炮。

麒麟、貔貅、獅子參拜完畢後，隊伍休息。回程時，麒麟先參拜龍潭觀音古廟，然後參拜地主；面向龍潭觀音古廟，往後退約十米，才轉身離開。離開時，凡是路過的橋、大廟、村外的土地都需要再次參拜。到達村外後，隊伍將所有物資，包括麒麟、貔貅、獅子及花炮，運上貨車，回到聯鳳堂。抵達聯鳳堂後，麒麟在聯鳳堂前參拜，再參拜堂內的觀音像，賀誕便正式結束。

勝發商會與譚公誕

勝發商會敬奉的是譚公，來自譚公廟（香港島筲箕灣譚公廟道），本年賀誕的時期是 2017 年 5 月 3 日，祭品包括：三畜（豬、雞、魷魚）、紅雞蛋、煎堆、橙五個、紅包、三杯茶、三杯酒。賀誕隊伍主要包括：人數約 30 人、三隻麒麟、一座花炮、樂器等。值得一提的是，勝發商會內的神臺，除了供奉譚公、關帝和土地外，還有魯班。魯班是春秋時期的著名工匠，被視為工匠的祖師，勝發商會供奉魯班的原因與其從事建築活動有關。

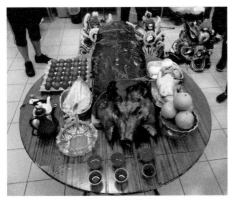 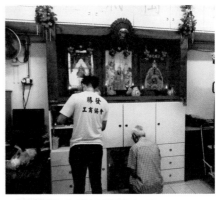

上圖攝於2017年5月3日，勝發商會賀誕出發前的祭品。

上圖攝於2017年5月3日，勝發商會內的神臺分為上下兩層。上層從左至右分別是譚公、關帝、魯班。下層正中是土地。

　　賀誕活動在勝發商會出發，以下描述需要配合「參拜示意圖三」。出發時，音樂起，麒麟動，三隻麒麟同時向神臺參拜。然後，第一隻麒麟在「麒麟位置」向神臺參拜，然後逆時針轉圈，再向神臺參拜，然後順時針轉圈，再向神臺參拜。接着，麒麟從右向左走（→所指的方向），走到神臺前，先向神臺參拜，繼而從右至左咬神臺的兩邊，及頂部，然後回到「麒麟位置」，向神臺參拜。接着，麒麟以向後退的方式，從左向右走（↘所指的方向），回到「麒麟位置」，向神臺參拜，然後逆時針轉圈，向神臺參拜，然後順時針轉圈，向神臺參拜，繼而「退到一旁處」。第二隻麒麟，重複以上動作，然後「退到一旁處」。第三隻麒麟，重複以上動作；動作完成以後，退到「麒麟位置」，其餘兩隻麒麟也回到「麒麟位置」。

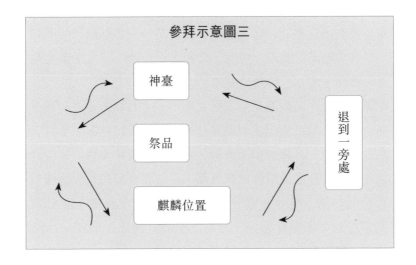

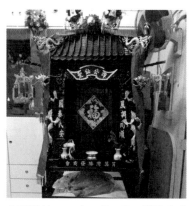

上圖攝於2017年5月3日，勝發商會 的花炮。圖中可見安放譚公照片的地 方。

上圖攝於2017年5月3日，隊伍運送麒麟與樂器到 貨車內的情況。

　　這時刁國昌師傅將神臺上的譚公照片，移到花炮內，並上香，將花炮 面向勝發商會大門。三隻麒麟出大門前，先逐一參拜花炮，接着面向花炮 退出至門外，再參拜花炮，三隻麒麟在門外等候。刁國昌師傅這時在德鼓 上香，德鼓與鑼、鼓、鑔一同出門，樂器位於麒麟旁邊。花炮在三隻麒麟 恭迎之下出門，麒麟尾隨，直到花炮進入電梯，三隻麒麟依次參拜花炮。 花炮離開後，三隻麒麟一同參拜樂器，然後收麒麟，隊伍將麒麟、樂器送 上貨車，前往筲箕灣譚公廟。

　　到達筲箕灣，隊伍先下車，然後搬運花炮、麒麟、樂器下車，三隻麒 麟逐一參拜花炮，然後尾隨。勝發商會的隊形是：商會的橫額、旗幟、花 炮、祭品、三隻麒麟、樂器。參拜譚公的路線，已由政府規劃。在前去的 路途上，勝發商會不停換人舞動麒麟；有時候，三隻麒麟互相對舞，動作 隨心而發，沒有固定格式。隊伍路過城隍廟時，三隻麒麟同時參拜，逆時 針轉圈，參拜，順時針轉圈，參拜。路過天后廟時，三隻麒麟亦是按上述 方式參拜，轉圈，參拜，轉圈，參拜。

　　到達譚公廟後，隊伍將花炮安排在廟前，正對譚公廟。刁師傅等人， 帶同祭品入廟。這時，第一隻麒麟參拜花炮，順時針轉圈，參拜，逆時針 轉圈，參拜。然後，在譚公廟前參拜，順時針轉圈，參拜，逆時針轉圈， 參拜。接着，從右至左讀對聯與讀匾額，從右至左咬門框與門檻。然後， 參拜，順時針轉圈，參拜，逆時針轉圈，參拜。參拜後，面向譚公廟後 退，並參拜花炮，順時針轉圈，參拜，逆時針轉圈，參拜，然後退到一 旁。第二、三隻麒麟重複以上動作。

　　刁國昌師傅帶領隊伍在譚公廟內完成儀式後，與隊伍一同離開。離開時，三隻麒麟面向花炮往後退，然後讓路，讓花炮先行，再尾隨花炮。離開途中，遇見相熟隊伍，三隻一同參拜對方的花炮，順時針轉圈，參拜，逆時針轉圈，參拜，然後面向對方花炮退後，接着轉身離開。到達上貨車地點時，三隻麒麟先參拜花炮，然後參拜樂器，收麒麟。隊伍將物資運上貨車，回去勝發商會。

　　隊伍搬運花炮、麒麟、樂器等物資下車，三隻麒麟先回到勝發商會門外迎接花炮。花炮回到勝發商會門前，三隻麒麟一同參拜花炮，順時針轉圈，參拜，逆時針轉圈，參拜，然後退到一旁，恭迎花炮回到勝發商會內。麒麟依次參拜勝發商會門前的土地，再向參拜大門，然後進入勝發商會內。此時，花炮內的譚公照片已經放回神臺。三隻麒麟在神臺前，一同參拜，順時針轉圈，參拜，逆時針轉圈，參拜。最後，三隻麒麟參拜樂器，音樂停，麒麟停，賀誕完成。

　　縱觀以上兩個賀誕過程，雖然略有不同，但還有一貫之處，便是對延續賀誕傳統的熱誠。聯鳳堂在 3 月 16 日早上舉行賀誕，這是星期四，不少參與者需要請假，放下工作參與賀誕活動。勝發商會賀誕，隊伍在中午 12 時到達筲箕灣，下午 4 時半才參拜譚公廟；烈日當空之下，也沒有降低賀誕的熱誠。賀誕，一方面是祈求平安，另一方面是延續一份文化傳統。也許，延續文化傳統，不讓其流失的情懷，比祈求平安的心態，更為厚重。

第三節　麒麟驅邪

　　麒麟之所以有驅邪的力量，一是其靈獸之地位，一是通過道教的法力。至於，以麒麟驅邪的活動，有大有小。大如太平清醮，小如迎娶。麒麟參與太平清醮的情況，第二章已有論及，此處不贅，本節主要說明麒麟參與太平清醮的意義。另外，本節主要以迎娶為例，說明麒麟的作用，以及一些迎娶禮儀上的變遷。

客家與醮

「齋醮」是道教的祭祀活動。「齋」的本意是潔淨、齋戒。古人在祭祀前，必須清潔身心，戒慎行為，才能取悅神，達到祭祀的目的。「醮」的意義有二，一是古代冠、娶之禮；一是祭。「齋」與「醮」是早期道教並行的兩大祭祀系統。[16]「齋」「醮」並稱，應該是唐代以後，才逐漸普及，並成為道教科儀的專稱。[17]

「齋醮」這祭祀活動的用意，主要是濟度和祈禳。濟度，是濟生度死，對於在生之人而言，是消解前世之罪業；對於去世之人而言，是超度幽魂。祈禳，是祈求福佑和禳除災禍。[18] 道教通過齋醮活動，消除在生者，去世者之罪，並祈求天賜福惠，從而永安家國。

道教在早期活躍於是民間，「齋醮」亦因之流傳，並逐漸與民間宗教結合，慢慢演變為民間的習俗。打醮的目的，最重要是保境平安、消災解難。[19] 在香港，最為人熟識的，應該是太平清醮。太平清醮兼具兩個性質，一是祈求太平、求雨等的太平法事，一是超度亡魂，教誨惡鬼，協助超脫的法事。[20] 香港的打醮，一般是定期舉行，但時間各區有異，有每年一次，也有二、三、五、六、七、八、九、十、三十、六十年一次。[21]

客家人南來香港後，與本土宗族一樣，舉行太平清醮，保佑社區平安。施志明指出：這是客家族羣，通過太平清醮，建立聯繫網，抗衡本土宗族。[22] 根據日人瀨川昌久的研究，客家人抗衡的對象，可以是本土宗族；有時候，客家族羣亦會與本地人結盟，抗衡勢力更大的宗族。[23] 於是，太平清醮一方面是祈求平安的活動，另一方面是團結不同的族羣。從客家族羣而言，團結的對象，可以是客家族羣，亦可以是本地宗族。無論其團結對象是誰，都離不開組織關係網，從而保護自己社區的宗旨。這種多層次的關係網，至今依然隱約可見。例如 2016 年田心村舉行太平清醮，邀請了不少村落，以村落為名的麒麟隊有：小瀝源村、隔田村、大水坑村、排頭村、沙田頭村及李屋村。[24] 田心村落成於明末清初，是本地人組成的雜姓村，村內有清末遷來的客家廖氏。[25] 排頭村、大水坑村、沙田頭村及李屋村是客家村。當然，田心村過去舉行太平清醮時，所邀請的村落或許有變。然而，根據藍玉棠師傅的憶述，他從 1966 年開始隨排頭村，

參與田心村十年一次的太平清醮；據說 1966 年之前，田心村與排頭村已經有這種聯繫。時至今日，通過聯繫網來對抗某些勢力的色彩，已逐漸褪色。反而，這種多層次的關係網，通過這類活動，一直維繫至今，從而保持凝聚力和認同感。這種意義，似乎並未受時間的洗禮而消退。

於是，既是祥瑞，又能驅邪的麒麟，正適合作為消災解難的象徵；同時，麒麟也是客家族羣的標記。另外，舞動麒麟所用的樂器，據說也有驅邪之效果。胡源發師傅指出：麒麟出門，鑼鼓響起，上可稟報天庭，下可辟邪鎮煞，更可令妖魔退避三分。尤其嗩吶，發出的音色高昂，穿透力強，聲音能傳至遠方，令妖魔聞聲而逃。[26] 然而，由於吹奏嗩吶的技巧比較高，因此香港舞麒麟之音樂，一般使用鑼、鼓、鈸，嗩吶較為罕見。

麒麟與迎娶

中國傳統一向重視婚姻，客家人也不例外，吳水勝師傅的經歷，可謂代表。吳水勝師傅，今年 90 歲，是受訪師傅中，年紀最大的一位。他說有一次，從沙田步行到西貢大環村迎接新娘，凌晨 3 時出發，晚上約 8 時回到沙田。當時路線是跨越馬鞍山，取道北港，然後到大環村。途徑村落時，需要參拜伯公、祠堂等，麒麟一切的禮儀都需要完成，不能含糊。由此，不難相像客家人對婚姻以及對麒麟的重視。千山萬水，也要舞動麒麟迎娶新娘。箇中原因一方面希望大吉大利，另一方面希望魑魅魍魎不得作怪。

由於時代變遷，麒麟迎娶的儀式亦有些變更，以下以 2016 年 11 月 14 至 15 日，深井傅氏迎娶為例，描述麒麟在當代迎娶時的作用。[27]

深井傅氏迎娶圖

3.傅氏祠堂　　4.深井村公所

1.新郎住所　　上山斜路

2.牌坊

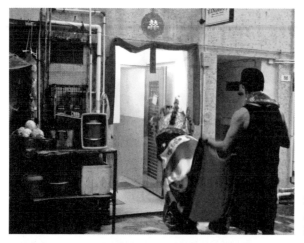

左圖攝於 2016 年 11 月 14 日，
麒麟參拜門口。紅紙條寫：麒
麟鳳凰，全在此。

左圖攝於 2016 年 11 月 14 日，
麒麟走遍新郎住所後，需要在
新郎房間，停留一夜。

　　迎娶過程歷時兩天。第一天，深井永合堂麒麟隊，將深井村公所內的
麒麟及樂器，運送到牌坊，然後從牌坊出發，前往新郎住所（建築物的位
置見深井傅氏迎娶圖）。出發時，麒麟先行，樂器隨後。麒麟到達新郎住
所樓下時，麒麟參拜樓下大門。然後上樓，麒麟先行，樂器隨後。麒麟特
別要走到樓梯底，據說樓梯底容易聚積不潔之物。到達家門後，麒麟參拜
家門，繼而進屋，走遍屋內的每個地方，既是將散播福氣，又是驅走邪
氣。尤值得注意的是，據說不潔之物，多依牆而行；於是，麒麟在新郎住
所走動時，多依牆而行，以示驅趕。最後走進新郎房間，轉三圈，音樂停
止；舞麒麟者，將麒麟放在新郎房間的床上，關門。樂器放在新郎住所的
客廳。

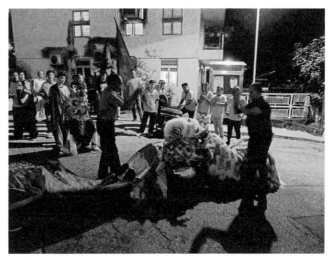

上圖攝於 2016 年 11 月 14 日，深井永合堂麒麟隊迎接前來道賀隊伍的情況。

　　當晚，新郎在深井村公所設宴，由於有麒麟、獅子來道賀喜。深井永合堂麒麟隊從村公所出發，迎接前來賀喜的嘉賓。迎接後，深井永合堂麒麟隊帶領道賀隊伍，先到祠堂行禮，然後到村公所。迎接活動結束後，深井永合堂麒麟隊將麒麟放回村公所。前來道賀的麒麟與獅子則放空曠處。宴會結束，深井永合堂麒麟隊舞動麒麟送客。

　　第二天早上，深井永合堂麒麟隊從新郎住所出發，帶領新郎到祠堂參拜祖先，然後帶領新郎回住所。新郎回到住所後，略為準備，然後迎接新娘歸來。這時，深井永合堂麒麟隊先行，帶領新郎到牌坊，乘坐花車迎接新娘。花車啟動之前，需要「圍攏」，過程如下：

　　麒麟面向花車，先從右至左轉圈，邊走邊聞花車，在花車的正前方參拜，聞車頭，再參拜。然後，以往後退的方式，從左至右轉圈，先停在左面第一道車門前，參拜，開左面第一道車門，再參拜。繼續往後退，停在左面第二道車門前，參拜，開左面第二道車門，再參拜。往後退至車尾，聞車尾，並向車尾參拜。往後退至右面第二道車門，停下，參拜，開右面第二道車門，參拜；往後退至右面第一道車門，停下，參拜，開右面第一道車門，參拜。往後退至花車正前方，對花車行禮。接着，麒麟面對新郎行禮。行禮後，麒麟面對新郎往後退，帶領新郎上花車，並參拜。麒麟目送花車離開後，回到新郎住所。音樂停，麒麟停，等待花車回來。圍攏在這裏的意義是潔淨花車，驅走噩運，讓新郎平安迎接新娘歸來。

上圖攝於 2016 年 11 月 15 日，圖為麒麟開車門的情況。

花車回來，停在牌坊，麒麟再「圍攏」，過程如下：

麒麟在花車的正前方，聞花車及參拜。從右至左轉圈，在花車正前方參拜。然後，以往後退的方式，從左至右轉圈，在花車正前方參拜。然後到右面第一道車門，停下，參拜，開右面第一道車門，參拜。如是者，順次序開右面第二道車門、左面第二道車門，與左面第一道車門。四道車門打開後，新郎新娘先後下車。圍攏在這裏的意義是驅散邪氣，讓新人下車。

新人下車後，麒麟以往後退的方式，來到新人面前參拜。參拜後，麒麟聞新人，並往後退，再聞新人，又往後退。然後，麒麟從右至左圍繞新人轉圈，參拜新人；然後，以向後退的方式，從左至右圍繞新人轉圈，參拜新人。接着，麒麟面向新人往後退，帶領新人回到住所。快要回到住所時，麒麟向新人參拜，然後從右至左圍繞新人轉圈，再參拜新人；然後，以向後退的方式，從左至右圍繞新人轉圈，再參拜新人。接着，麒麟繼續往後退，直到住所樓下，麒麟向門口參拜。參拜後，麒麟退在一旁，新人上樓，麒麟隨後；待新人進入屋後，音樂停，麒麟停，迎娶儀式完成。麒麟與樂器放在新人住所，稍後時間，由深井永合堂麒麟隊隊員放回村公所。傳統上，麒麟需要在新人住所停放三至四日，現在則從簡。

關於麒麟迎娶的儀式，古今略有不同，最明顯的不同處在於「圍攏」，這主要是由於交通工具的演變。從前娶親用轎，現在用車。因此，過去迎娶需要壓轎、揭轎布等，現在則需要開車門。然而，異中有同，轉圈與聞

的動作，至今還是依然保留。

　　以上的賀誕及迎娶，只是個案，並不是唯一的方式。在採訪期間，幾乎所有受訪師傅強調：各師各法。換句話說，各有各的源流，並由此而衍生的表現形式，應該互相尊重，互相理解形式背後的含義。從上述賀誕與迎娶的個案，可見麒麟在不同的活動中，有不同的表現方式。

麒麟在賀誕和迎娶的角色

　　在賀誕的活動中，麒麟的角色可謂是中介，這中介可以分為兩個層次：第一個層次，是對內而言，即是隊伍與神明之間的中介。賀誕活動的整個過程，隊伍任何舉動之前，都會通過麒麟，稟告神明。例如出發前，麒麟參拜神明，告知神明將要出行。轉移神明到花炮時，麒麟參拜神明，告知神明需要轉移至花炮內。安放神明的花炮進電梯之後，麒麟參拜神明，告訴神明要坐電梯。將花炮運送到貨車後，麒麟參拜神明，告訴神明坐貨車前往賀誕地方。諸如此類的細節，在賀誕的過程中，不斷出現，隊伍透過麒麟，稟告神明活動的細節，顯示對神明的尊重。

　　第二個層次，是對外而言，即是隊伍與他者之間的中介。例如賀誕的隊伍路過其他村落，麒麟成為隊伍的代表，上前參拜對方村落的伯公、祠堂等神明與重要建築，表現對對方的尊重。又例如賀誕隊伍，路過廟宇，麒麟也成為隊伍的代表，參拜廟宇；入廟與否，則視乎情況而定。

　　在迎娶的活動中，麒麟是一個保護者的角色，潔淨住所、花車、圍繞新人轉圈，驅走魑魅魍魎，保護迎娶順利完成。

　　由於活動的性質不一的關係，麒麟有不同的角色，同時衍生出不同的表示方式。例如賀誕時，禮敬神明，故隊伍出行時，一般由花炮先行，麒麟尾隨。偶爾因為一些特別原因，需要麒麟參拜時，麒麟才會在花炮之前；然而，當參拜結束，麒麟會退在一旁，讓花炮先行，然後再尾隨花炮。迎娶時，麒麟為了祝福新人，為新人驅邪擋煞，故走在新人之前，為新人開路，新人尾隨麒麟至後。以上只是冰山一角的個案，可是，從中反映一個情況——具體的細節，各門各派有所不同，可謂各師各法；然而有着共同的大原則，例如賀誕時，麒麟尾隨花炮；迎娶時，以麒麟驅邪。

　　中國文化重禮，禮可分為「禮文」與「禮意」。[28]「禮文」為外在的表示

形式,「禮意」為寄予在形式之中的意義。麒麟賀誕,尾隨於花炮之後,是表示對神明的敬意;麒麟迎娶,走在新人之前,是表示對新人的保護。至於,麒麟走在前,或走在後時的舞動方式,則各有不同。然而,舞動方式雖然不同,卻無礙當中蘊含的意義。

綜合而言,從祈求平安的角度來說,麒麟包含着客家人的多神信仰,聯繫着客家族羣對平安的祈求,並由此衍生不同的形式。上文談到的賀誕和迎娶,前者是答謝神明的保佑,後者是驅走妖魔鬼怪。雖然具體的表現細節,各門各派有所不同,然而卻無阻蘊含其中的意義。我們需要理解、體會不同形式背後的精神與價值,才能心領神會,品味「風調雨順,國泰民安」的深意。

註譯

1　Clyde Kiang. *Hakka Search for a Homeland*. (Elgin, PA.: Allegheny Press, 1991).

2　劉佐泉：《客家歷史與傳統文化》（開封：河南大學出版社，1991 年）；謝重光：《客家源流新探》（臺北：武陵，1999 年）。

3　王東：《客家學導論》（臺北：南天，1998 年）。

4　鍾晃華：〈客家基層守護神伯公〉，《師友月刊》，第 525 期，2011 年 3 月，頁 92-94。

5　施志明：《本土論俗——新界華人傳統風俗》（香港：中華書局（香港）有限公司，2016 年），頁 106。

6　謝用昌：《香港廟神志》（香港：香港道教聯合會，2010 年），頁 108-138。

7　謝用昌：《香港廟神志》（香港：香港道教聯合會，2010 年），頁 55-57。

8　《刁國昌師傅》由劉繼堯、袁展聰訪談，2016 年 11 月 26 日，錄音／抄本（香港：客家功夫文化研究會）。

9　郭淨：《儺：驅鬼‧逐疫‧酬神》（香港：三聯書店（香港）有限公司，1993 年）。

10　蕭登福：《道教與民俗》（臺北：文津出版社，2002 年），頁 109-122。

11　蕭登福：《道教與民俗》（臺北：文津出版社，2002 年），頁 129-138。

12　周振甫譯著：《詩經譯注》（北京：中華書局，2002 年），頁 16-17。

13　王文錦譯解：《禮記譯解》（北京：中華書局，2003 年），頁 301-303。

14　郝懿行等著：《爾雅，廣雅，方言，釋名：清疏四種合刊》（上海：上海古籍出版社，1989 年），頁 723。

15　施仲謀等編：《香港傳統文化》（香港：中華書局（香港）有限公司，2013 年），頁 12-14。

16　張澤洪：《道教齋醮科儀研究》（四川：巴蜀書社，1999 年），頁 1-37。

17　陳耀庭主編；張澤洪、李遠國等合著：《道教儀禮》（香港：青松觀香港道教學院，2000 年），頁 196-197。

18　張澤洪：《道教齋醮科儀研究》（四川：巴蜀書社，1999 年），頁 229-259。

19　黎志添、游子安、吳真：《香港道教：歷史源流及其現代轉型》（香港：中華書局（香港）有限公司，2010 年），頁 149。

20　何志平：《天上人間：香港民間信仰文化札記》（香港：次文化有限公司，2008 年），頁 5。

21　新界沙田田心村（太平清醮專區），網頁 https://www.sttinsum.com/copy-of-4-1（2017.8.1 網上檢索）。

22　施志明：《本土論俗——新界華人傳統風俗》（香港：中華書局（香港）有限公司，2016 年），頁 136。

23　（日）瀬川昌久著；（日）河合洋尚、姜娜譯：《客家——華南漢族的族羣性及其邊界》（北京：社會科學文獻出版社，2013 年），頁 21-54。

24　需要注意的是，道賀的麒麟隊，除了以村落為名外，還有其他，例如：沙田上禾輋青年會、香港王鴻德麒麟體育總會。沙田新界田心村，網頁：https://www.sttinsum.com/（2017.8.21 網上檢索）。

25　馬鞍山民康促進會，網頁：http://mos.hk/shatin/10/22/101（2017.8.21 網上檢索）。

26　《胡源發師傅》，由劉繼堯、袁展聰訪談，2016 年 8 月 26 日，錄音／抄本（香港：客家功夫文化研究會）。

27　這裏需要感謝傅天宋師傅。在客家麒麟研究期間，適逢傅天宋師傅的子姪新婚之喜，在傅天宋師傅穿針引線下，才得以一窺客家人以麒麟迎娶之過程。

28　唐文治：〈禮治法治論一〉，《茹經堂文集》（上海：上海書店），第三編，頁 1256-1257。

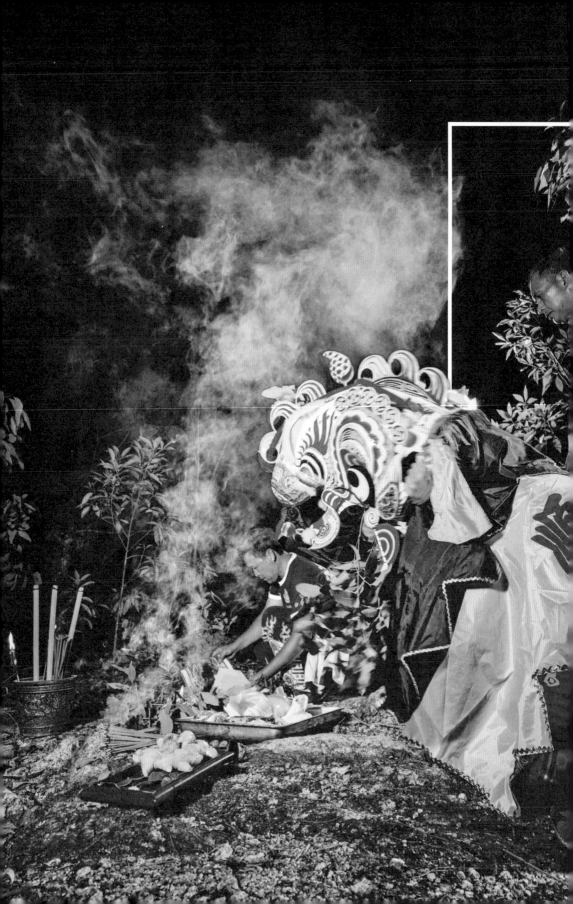

第四章

麒麟的紮作與開光

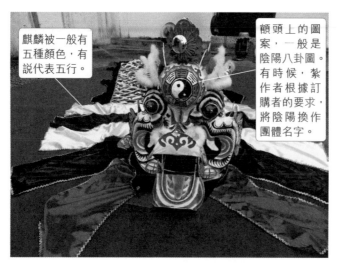

上兩圖攝於 2016 年 8 月 26 日，麒麟由胡源發師傅提供。

　　文獻上雖然有不少關於麒麟的記載，但現實中如何將祂轉化成參與節慶的麒麟，就需要兩個步驟。第一是紮作師傅運用智慧與技巧，通過紮作，製作麒麟。第二是開光，因為麒麟製成後，需要師傅開光，祂才真正出生，並具有神聖力量。套用藍玉棠師傅的說話：「麒麟開光即是麒麟誕生」。所以，開光儀式的時間、地點、參與人，均要遵守不少禁忌、規矩。然而，隨着香港社會的急速發展，麒麟紮作與開光，都出現一定的變化。

　　在進入本章主要內容之前，先說客家麒麟造型的一些特點，主要是陰陽、三才、五行、八卦。這些名詞聯繫着中國古代對宇宙萬物的理解。日後，儒道二家對這些名詞有着不同的詮釋。[1] 客家麒麟造型有着這些符號，自然也聯繫着儒道的思想，尤其道教的學說、禮儀、符咒等，對麒麟的開光儀式，有着重要的影響。至於，客家麒麟與這套符號的融合過程，則有待進一步探索。而可以確定的是，客家麒麟的紮作和開光，還是沿襲了這些符號；至於如何詮釋這些符號，則是因人而異。

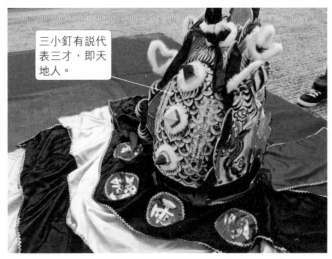

上兩圖攝於 2016 年 8 月 26 日，麒麟由胡源發師傅提供。

第一節　麒麟紮作[2]

香港客家麒麟的造型，有說包含四種動物；至於那四種動物，各有不同的說法。若綜合不同的說法，香港客家麒麟的外型包括以下特徵：牛耳、鹿角、馬身、魚鱗、牛蹄 / 馬蹄、鹿尾。這基本上吻合文獻中的麒麟形象，而魚鱗尤其值得留意。從文獻資料所見，麒麟與「鱗」有關之說法，自明代才出現，所以現在我們看見的麒麟造型，應該自明代或明代以後定型。而麒麟集合牛、鹿、馬、魚等動物，可謂是農業社會，六畜興旺，五穀豐登的縮影。

紮、撲、寫、裝

麒麟紮作的工序，分為：紮、撲、寫、裝四個過程。在「紮」之前，需要預備竹篾。紮作師傅會根據紮作所需，自行調節竹篾的長度、厚度、軟硬度，這稱為「削篾」。「削篾」必須帶有意識，即是製作者需要知道每條竹篾的用途，例如底圈的竹篾與支架的竹篾粗幼便要求不同。作底圈的竹篾因為要扭成圓圈，所以要幼細；做支撐的竹篾因為要充當穩固的作用，所以相對地要求粗厚。紮作師傅削篾時，內心要清晰，知道不同長短、粗幼、厚薄、軟硬竹篾的用途。

上圖攝於2016年10月1日「第二屆客家麒麟及功夫文化耀香江」的麒麟紮作工作坊。工作坊的講者為冒卓祺師傅，左圖正在示範「削篾」的步驟。

「紮」是麒麟紮作的第一步工序，紮作者在紮作之前，內心需要有「分寸」，即是麒麟的尺寸。在紮的時候，必須合乎比例，否則會出現不對稱的情況。因此，麒麟的底圈尤其重要，因為這是麒麟造型的地基；如果地基出現不平衡、不對稱的情況，便會影響麒麟的骨架。底圈造好後，做兩支中軸。於是，通過水平的底圈和垂直的兩支中軸，便能分出中線，形成麒麟的基本輪廓，稱為「大身」。「大身」非常重要，涉及麒麟的外形，影響麒麟的重量。麒麟的輕重，直接影響舞動者。因此紮作師傅務必小心翼翼，保持麒麟骨架的中心線。麒麟骨架的外觀，由密密麻麻的竹篾造成，如網紋狀；最體現紮作者的細心與巧手是，紮作者在縱橫交錯的網紋上，用紙條固定竹篾；細小的紙條，穿過由竹篾交疊而成的狹小空間，顯示令人驚歎的細膩巧藝。

「撲」是麒麟紮作的第二步工序，又可以稱為「裱」。當麒麟的骨架完成後，需要撲上沙紙。沙紙先弄成需要的面積，然後逐一鋪在麒麟骨架上。由於麒麟骨架不是正正方方，而是有彎曲的地方；於是，遇上彎曲處，必須小心，使用的沙紙相對面積更小，鋪上彎曲處，務必要圓順，不能有凹凸不平。「圓順，不能凹凸不平」也是「撲」這項工序的要求。「撲」這項工序要反覆進行數次，一方面讓麒麟的外形柔順平坦，一方面讓麒麟更加結實，發揮保護麒麟的作用。「撲」紙時，需要用漿糊。漿糊一般自製，由於主要成分是生粉和水，所以需要防蟲。有說加入硼砂，阻止昆蟲侵蝕。由於使用漿糊的緣故，因此必須風乾。風乾麒麟要講究氣

上圖攝於2016年10月1日「第二屆客家麒麟及功夫文化耀香江」的麒麟紮作工作坊。圖中可見竹篾與竹篾之間，冒卓祺師傅以紙條固定，並塗上漿糊。隨着竹篾交織愈密，愈需要細膩的手法。

上圖攝於「第二屆客家麒麟及功夫文化耀香江」的麒麟紮作工作坊。圖中可見麒麟骨架的底圈及兩支中軸；由水平的底圈，以及垂直的兩支中軸，便能分出中線，繼而造成麒麟的「大身」。

候，最好是北風，比較乾爽；南風比較潮濕，一般不宜風乾。

「寫」是麒麟紮作的第三步工序。麒麟風乾以後，繪畫之前，需要先塗上白色，作為底色。有時候，某些圖案需要打稿，打稿多用鉛筆。一般而言，紮作師傅會直接揮毫「寫色」，即直接繪畫，無需打稿。顏料方面，過去會用瓷漆，現在一般使用廣告彩，近年甚至會採用螢光顏料。顏料的種類趨向多元，同時令麒麟的色彩更為亮麗。需要注意的是，這份亮麗是通過對比而完成，例如螢光的顏料比較明亮，但不能全用螢光顏料，必須通過比較深沉的顏色烘托之下，才能凸顯螢光的亮麗；而螢光的亮麗又襯托出其他顏色的深沉，於是形成多層次、漸進的視覺效果。花紋方面，有象徵一年四季的「梅蘭菊竹」，有寓意鎮煞驅邪的八卦三叉；有寄意吉祥如意的金錢葫蘆。「寫色」後，需要塗上光油，一方面令麒麟外貌光亮，另一方面作保護之用。

「裝」是麒麟紮作最後的工序，即是對麒麟進行裝飾，例如上膠片、銅片、毛、紅布、眼睛、絨球等。裝飾完成後，麒麟紮作便告完成。

時代不斷轉變，麒麟紮作工藝，也受到時代影響，出現變遷；然而，誠如不同受訪師傅所言，客家麒麟，萬變不離其宗，要僅守宗旨。從麒麟紮作而言，不變的宗旨是麒麟的基本造型。

客家麒麟基於歷代對麒麟的描述，演化出獨特的外形，如獨角、鱗、蹄、尾巴等。於是，無論時代如何變遷，紮作者如何匠心獨運，客家麒麟的外形無法脫離這基本的框架。麒麟部份外形，可以更改，例如圖案上，

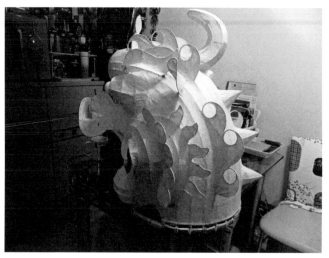

上圖是2017年2月23日，採訪蘇馬電師傅時的存照。圖中可見，
撲紙工序後的麒麟外貌。

從前以八卦、金錢等圖案為主，現在會畫上龍鳳圖案；可是，圖案再多，不能違反麒麟作為仁獸的特質。裝方面，毛的顏色，從前以黑白為主，現在因為應時人的要求，多用彩色。所謂綱舉目張，麒麟的基本外形是關鍵；在不改變關鍵的前提下，可以作出適當的調適。

調適的部份，可以分為兩方面：一是個人風格，一是工具轉變。個人風格與紮作者的心思、偏好有關。例如在撲方面，蘇馬電師傅改變李樹福師傅沙紙夾雜報紙的做法。寫方面，李樹福由於顏料種類所限，主要用瓷漆，繪畫以蝴蝶和菊花為主。蘇馬電師傅、冒卓祺師傅運用廣告彩及螢光顏料，相互配合使用；繪畫上，前者多畫雲彩，後者喜畫花草及書寫文字。裝方面，從前客家麒麟的眉毛是不會動的，蘇師傅為了增加舞動麒麟時的動感，在眉毛處配上彈弓。

工具的轉變，主要體現於工具的演進。例如上文提及過的廣告彩、螢光顏料，基本代替了瓷漆。從前需要自行斬竹，做成不同粗幼的竹篾；現在，可以直接購買竹篾，再自行削篾。從前的彈弓，需要自行用鐵線製作，現在可以直接購買。撲紙用的沙紙，現在由機械所造，特點是比較耐用，有韌性；沾水後，不容易破爛。最為有趣的是客家麒麟的眼睛，從前的眼睛由鴨蛋所做。步驟是先在鴨蛋上弄一個孔，傾出內裏的蛋液，然後再裹上沙紙，最後鑿一個洞口。鴨蛋需要裹上沙紙的原因是，若無沙紙，鑿洞口時，會弄破整個鴨蛋殼。現在方便得多，一般以乒乓球代替鴨蛋。有一則有趣的資料，六十年代時，港督訪問長洲，參觀清醮。當時為了吸

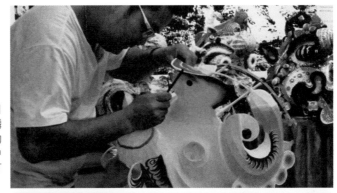

右圖攝於2016年10月
1日「第二屆客家麒麟
及功夫文化耀香江」的
麒麟紮作工作坊。圖中
可見冒卓祺師傅，無打
稿，直接寫色的情況。

右圖攝由上水古洞冒
卓祺師傅提供。圖中
可以比對紮、撲、寫、
裝後，與未完成工序的
麒麟。在圖中可見「裝」
的修飾，例如絨球、絨
毛等。

引觀眾，將麒麟的眼睛改為燈泡，可以發亮。

　　從以上可見，客家麒麟紮作並非鐵板一塊，一成不變，而是根據客家
麒麟的宗旨，紮作者的心思，工具的改進，從而推陳出新。這固然是客家
麒麟紮作意義之所在，與此同時，紮作者反映工藝水平與文化精神，尤其
動容。

調和藝術與文化精神

　　中國的工藝，例如建築、飲食、繪畫等，皆重視「調和」。由「小調
和」進而組成「大調和」，這是中國工藝文化的特點之一。這特點也體現於
客家麒麟的紮作工藝。現以飲食為例，先對「小調和」與「大調和」作出
簡要說明。《呂氏春秋·本味》有一段話：「調和之事，必以甘酸苦辛鹹，
先後多少，其齊甚微，皆有自起。鼎中之變，精妙微纖，口弗能言，志不
能喻。若射禦之微，陰陽之化，四時之數。故久而不弊，熟而不爛，甘而
不噥，酸而不酷，鹹而不減，辛而不烈，澹而不薄，肥而不臊」。[3] 久、

熟、甘、酸、鹹、辛、澹、肥，有其各自的調和，這是「小調和」，最後由「小調和」組成久、熟、甘、酸、鹹、辛、澹、肥俱全的「大調和」。

客家麒麟紮作工藝的紮、撲、寫、裝，有各自的「小調和」，紮講求對稱平衡、撲講求柔順平滑、寫講求色彩協調、裝講求飾物配置。四項工序各自的「小調和」，最後組成「大調和」。假若某項工序失去調和，例如紮作失去平衡、撲紙凹凸不平、寫色不勻、裝飾錯誤，勢必影響麒麟的整體外觀。因此，紮作師傅可謂掌握了「調和」的藝術，箇中需要的工藝，便如飲食「鼎中之變，精妙微纖，口弗能言，志不能喻」。這也是手作工藝，無法被機械取代的原因之一。

機械無法取代的原因之二，便是一種文化精神。根據李騰星師傅憶述，五十年代，他們一家人居住在大埔汀角村，當時交通不便，物資缺乏。其父李樹福師傅製作麒麟時，需要到不同地方採購物資，例如顏料需要踏單車到大埔墟購買。繡花球、兔毛等要到九龍、香港一帶採購。當時火車還沒完善，從大埔到九龍、香港採購一次，動輒花費大約六小時。[4]

蘇馬電師傅教授麒麟，在練習及外出活動時，日子一久，麒麟難免有損壞，遂引起蘇師傅自學紮作的決心。當時，蘇師傅自行拆解麒麟，了解麒麟內部的骨架，並模仿李樹福師傅麒麟的結構，慢慢摸索。至於繪畫，蘇師傅也是自行不斷摸索。另一方面，蘇師傅也不恥下問，請教相關人士，例如紮作所用的竹篾，蘇師傅詢問賣竹篾者，竹篾粗幼的不同作用。蘇師傅現在已年過七十，一向低調的蘇師傅，直到最近才接受媒體的訪問，原因只為傳承客家文化。[5]

冒師傅出生於七十年代，九十年代因緣際會，在東莞認識高華紮作麒麟的紮作師傅。當時，冒師傅幾乎每星期到清溪考察麒麟紮作、舞動技巧、儀式、表演等等。為了增進對紮作的認識，冒師傅先後師從歐陽偉乾師傅、關多師傅、陳旺師傅。當時由於攝影器材所限，錄影比較困難，大多是依靠記憶，並撰寫筆記。對此，冒師傅有很生動的描述：「從前哪有這麼方便，可以用手機錄影或拍攝記錄，用相機又不太方便；偶爾也會用相機，我也積存不少舊照片。當時，主要憑記憶學習；每次離開店舖，坐車時，便馬上筆錄。我從前就是這樣學習的」。目前，紮作行業雖然面對租金、工資、成本等壓力，但冒師傅本着自己的愛好，依然毅然前進，例如

與政府合作、開設工作坊、接受媒體採訪等。

　　三位師傅的行為背後，固然有很多考慮因素；但可以肯定一點，「文化傳承」是尤其重要的原因。[6]若論香港客家麒麟紮作的老前輩，李樹福師傅與蘇馬電師傅必然是代表。他們的麒麟紮作各有特點，正好作為本節的結尾。

　　李樹福師傅紮作麒麟的特點：一是堅固，原因是紮作骨架時，竹篾密度很高；再加上撲紙時，夾雜報紙。二是人性化，李樹福師傅會因應舞動的手法，而調節手握位置，例如常出現轉動的動作，李樹福師傅會將手握位置設在兩側；如常有突變的動作，李樹福師傅將手握位，向前移，靠近麒麟下顎的部份。

　　蘇馬電師傅紮作麒麟的特點：一是輕盈，花紋比較簡撲，舞動時，會散發飄逸的感覺。二是生動，蘇馬電師傅製作的麒麟在眉毛和耳朵處，裝上彈弓，讓麒麟在舞動時，更加生動；另外，彈弓具有避震的作用，減少由於突發動作而構成對麒麟的損害。

　　從上文內容，我們可見隨着時代變遷，香港客家麒麟紮作的工藝，由於紮作者的個人喜好、器具的改進，出現了不同的風格造型。然而，風格雖然各有不同，但離不開麒麟的基本框架。香港客家麒麟紮作灌注了紮作者對工藝的熱愛、對紮作技術的雕琢與轉化、對客家文化的認同，以及對文化傳承的心志。這是手作工藝的閃亮點，同時是香港客家麒麟紮作的光芒。

第二節　麒麟開光的規矩、禮儀與古今變化

　　開光在麒麟文化中是一個非常重要的環節，象徵麒麟降生，並將靈魂寄附在新紮成的麒麟上。正如第一章所言，舞麒麟對客家人意義非比尋常，可以辟邪保平安及祈求上天保祐生計，所以祂的出生，亦即是開光儀式，自然有着嚴格規定，確保儀式能夠順利進行，但隨着香港社會近幾十年的急速發展，現在的開光活動也發生變化。

麒麟開光的規矩、禁忌

從現時的資料來看，早期大部份的麒麟開光活動，不論是時間、地點、主持人、參與者，都有不少規定、禁忌須要注意，以下將逐一解釋：

麒麟開光的時間必須在晚上，而且要配合主持人，不能出現相沖。一般而言，麒麟開光的日子都是吉時吉日，由主持人選定，當日亦不可以與他本人的生辰八字衝突，否則便要另外挑選。進行開光的時間一定是在當天晚上，太陽已經下山，天色完全昏暗，因為麒麟必須在安寧、清淨的環境誕生。但開光的時辰卻有幾種說法，並沒有統一規定。第一種說法是半夜三更，張國華、歐紹永師傅大概在 1960 年代學習麒麟，根據他們憶述，當時是在山上進行儀式，只要聽到雞啼狗吠，就會敲響鑼鼓，為麒麟進行開光。李春林師傅則指開光時辰是在子時（23:00-1:00），因為麒麟是在這時出生，這種說法亦與蔡年勝師傅所說吻合，他跟隨師叔們學習時，亦是在晚上 11 點為麒麟進行開光。[7] 若再進一步推測，子時素來被認為是新一日的開始，而在藍玉棠師傅提供的祭文中，亦有「天地開張」一句，所以在這個時刻替麒麟開光，或多或少都可能與中國的宇宙觀有關。[8]

其次，開光的地點亦有特定要求，儀式通常是在山上或山邊進行。藍玉棠師傅在 2016 年 11 月 8 日為客家功夫文化研究會麒麟開光，便做了一次很好的示範。當天的地點是在沙田政府合署後方的空地，因為該處風水優良，附近有高山、河流、樹林。當然，也有師傅選擇在三岔路口開光，但這情況並不常見。而神壇擺放的位置亦非常講究，首先要面向東方，而且擺放在兩棵大樹下。從眾位師傅的訪問中，可以發現樹在麒麟開光活動中非常重要。江志強師傅就特別指出樹有吸「煞」的作用，在麒麟開光時，必須要找一棵大榕樹。在進行儀式時，師傅及弟子們會將所有兵器指向那棵樹，將「煞」轉而給它，如果儀式有效，榕樹便會在幾天內死去。[9]

第三，主持活動人、參與者也有不少禁忌要注意。主持開光儀式通常都是師傅，而他們往往亦懂得神功。因為麒麟開光時，要請天上神靈下凡見證，所以必須有神功溝通天界、人間。另外，主持開光的師傅挑選日子時，不能與自己的生辰八字相沖，開光前一天亦不能接近女色。參與者同樣有不少避忌，首先是要在整個開光過程中要保持安靜，以免影響儀式的

進行。其次，女性、小孩要迴避，不能出席開光儀式。女性被禁止參與麒麟開光儀式，並不是因為性別歧視，而是因為她們有陰性的特質，特別是每個月都有的「月事」，被視為「污穢之物」，不利開光儀式進行。而不讓小孩子出席則是為免他們吵鬧，破壞寧靜的環境。在某些開光活動中，參與者可能因為與開光日子相沖，必須迴避儀式。而早期的孟公屋村則是例外，是由村民自己隨便去開光。[10]

麒麟開光雖然有不少規矩要注意，但因為香港社會的發展亦有不少轉變，然而也有不少禁忌繼續被遵守。開光儀式最明顯的變化是時間，雖然日子仍然由師傅選擇，但為了遷就參與者的作息時間，不一定是晚上 11 點或以後。事實上，香港自 1970 年代開始發展新市鎮，不少客家圍村人都出外發展，若按照傳統時間進行開光，對很多在城市生活及工作的參與者來說，無疑是非常不便，所以會將時間推前，但仍然是在晚上，並等待天色完全昏暗後才進行。此外在地點的選擇上，由於不少館口位於市鎮內，遠離山區，加上部份師傅不懂得神功，所以留在館內開光。他們的館內亦擺放師公輩傳下來的神功壇，便在神功壇前為麒麟進行開光，象徵師公見證開光，荃灣的蔡年勝師傅正是一例。[11] 而時至今日，不少開光活動中都會邀請有名望、身份的人士為麒麟點睛，但他們卻未必懂得神功，所以必須有師傅在旁協助。當然並不是所有開光，都會牽涉神功因素，如吳水勝師傅便指儀式最注重的是禮儀。[12] 另一方面，出席者保持安靜及女性、小孩要迴避的禁忌卻沒有廢除。由此看來，現在麒麟開光的儀式雖然隨社會發展有所變化，但主要的規矩、禁忌仍然繼續保持下來。

開光的過程

麒麟開光的過程雖然相約，但沒有統一的標準，主要的差別是在細節上，套用受訪師傅所說的「各師各法」來形容就最適合不過。

一般而言，麒麟開光的場地都會進行潔淨，確保不會有邪惡力量影響儀式。由於麒麟是神獸，所以在出生時不能受到騷擾，所以主持的師傅都會使用柚子葉（碌柚葉）水，在場地四周進行灑正辟邪。然後再在該處擺放各項祭品、用具及未開光的麒麟。

麒麟開光的祭品亦可以分為素菜及非素菜兩類。素菜主要有梨、香

開光時所用的祭品。　　　　　　　　　　　　開光前的麒麟。

蕉、橙、蘋果、生菜球、煎堆、壽包、齋菜、清茶、米酒，而非素菜則會使用三牲。祭品的分類反映了師傅們對麒麟開光有不同的理解，但必須再強調使用哪種，並沒有統一標準。藍玉棠師傅認為麒麟不殺生，所以只可以使用素菜。而使用三牲的師傅則認為，開光的獻祭對象是天上的神靈，並不涉及麒麟殺生與否的問題。麒麟開光同時亦會使用其他工具，包括香燭、金銀衣紙、樂器、武器及未開光的麒麟。香燭、金銀衣紙都是在祭神時使用，而樂器通常是鑼、鼓、鈸，在舞動麒麟時使用。武器亦有辟邪的作用，詳細情形可在個案二中看到。另外，李春林師傅指師傅會在儀式中，也順道為武器開光（開光前會綁上紅布帶），因為開棚時會使用武器，有可能發生意外。最後是未開光的麒麟，會用紅布帶分別綁緊雙眼及嘴巴。[13]

　　開光儀式流程大致上是拜神、師傅誦讀祭文、為麒麟點睛、舞動麒麟採青。儀式開始時，通常由主持師傅拜神上香，然後再由他為麒麟點睛、簪花。點睛由左眼開始，接下來是耳、麒麟的尾部、鼻、八卦、口（次序可能因主持師傅而不同）。最後是舞動麒麟採青，但剛開光的麒麟有強烈的煞氣，人們應該避免直視。採青完成後，麒麟返回武館，並將青頭放在館內的神壇前。

　　當然，麒麟開光也有其他方式。李騰星師傅憶述，其父親李樹福，即是 1950 至 1960 年代香港著名舞麒麟與製作麒麟的師傅，他會在晚上到河邊進行開光，口中咬着一塊綠色樹葉，然後說出日期、吉利說話。再用樹

葉掃麒麟的眼、口，最後才解開包裹麒麟的紅布帶，敲響鑼鼓，舞動麒麟返回村內。為方便讀者了解麒麟開光，以下有兩個案例詳細記載說明。第一個案例是 2016 年 11 月 8 日客家功夫文化研究會麒麟開光，無論是時間、地點都非常接近傳統。

個案一：2016 年 11 月 8 日客家功夫文化研究會麒麟開光

開光儀式在晚上 10 點 30 分開始，為兩隻分別代表文、武的麒麟開光，直至 11 點結束。以往的開光一般都是以村作為核心單位，但這次則是客家功夫文化研究會，所以參與的師傅也來自新界各地。首先由排頭村村長藍玉棠師傅講解流程，然後用連樹枝的碌柚葉取東江水「灑淨」，包括麒麟、鑼鼓、神壇及附近的位置，過程約一至兩分鐘。「灑正」完結後，開始上香燃點蠟燭。首先由藍玉棠師傅開始燃點香、蠟燭，再與傅天宋師傅，陸續將香分發給在場人士，此時所有人都站在兩隻未開光麒麟的後面。上香時，亦是由藍師傅開始，然後所有人燃點蠟燭，然後開始請神。

請神時由藍師傅用客家話讀出祭文請神：「伏以，日吉時良，天地開張，低頭下拜，躬身焚香，香煙裊起，神通萬里，香煙沉沉，神必降臨。拜請傳香童子，奉事童郎，為民傳奏。今有香港沙田排頭村信士趙式慶，客家功夫文化研究會會長，點起爐起清香，高山綠水，清茶美酒，齋蔬果品，金銀財寶，排在座前，為客家功夫文化研究會會長趙式慶文武麒麟開光誌慶。躬身拜請。拜請南大慈大悲觀世音菩薩，五顯靈官大帝，五穀神農大帝，三界伏魔大帝，天上聖母娘，梅溪助國公王、三清靈魔公王，拜請揭大福德正神，值日功曹，日月三光，門神戶位，簷前使者，居家香火，井士龍居。本境土地，福德正神，眾位神祇，古跡靈神。到位靈受，歡心受納。一請理當二請，二請理當三請，三請以週。請得在天者，騰雲駕霧，在地者，推車駕馬，在水者，搖船駕漿，在官者，離宮出殿，殿殿通閣，撥開雲頭，含香降臨。到在堂前座位。」整段文字讀了約兩分鐘，然後由藍玉棠師傅親自替未開光的麒麟，解開紅彩帶，並說「左通承明，右達廣內，眼放如日之光，口吐三味真火」。祭文讀畢後，眾位師傅陸續上香。

神到位後，就開始點睛，藍師傅的弟子亦準備舞麒麟，方便開光。開

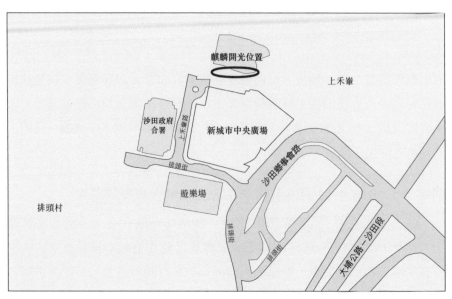

麒麟開光地點：沙田政府合署後方。

光時，由麒麟的右眼開始，再到左眼、頭、鼻、口，並由頭部畫至尾部。文麒麟由趙式慶會長負責點睛，武麒麟由李石連主席點睛，傅天宋師傅及黃東明師傅幫忙簪花。儀式完成後，音樂開始響起，黃耀球師傅、黃東明師傅幫忙打鼓，然後由麒麟參神，參拜四方。過程中麒麟會一直伏下，在參神的時候，藍師傅亦在兩隻麒麟中間參拜，手捧一個紅色盒子，俗稱簡盒，裏面放着賀神卡。在參拜的過程中，兩隻麒麟慢慢地以逆時針方向轉動，首先轉動 45 度，向山的一面拜一下，然後再轉動 45 度拜一下，再轉動 45 度拜一下，最後再轉回神臺拜一下。在過程中，黃柏仁師傅一直幫忙引領麒麟的轉動，並示意人們避免直視麒麟。此時，藍師傅開始燒金銀衣紙，並請神回位。此時又要讀出送神的祭文，「再來酌上尾滿神酒，尾滿神漿，開壺酌酒，高興飽醉，含笑喜歡。酒在壺中，自醉自可酌，自把自醉，一點落地，萬神皆醉，紙錢過化，神不過座，小小酒筵，不敢久列神前，來有名香三請，去時禮當奉送，奉送天神歸天，地神歸地，有宮歸宮，有殿歸殿，推有本家祀奉香火無送。整頓金爐，信士每朝晚祀奉，不敢多言，不敢多語，香花迎送，稽首奉送。」此時黃柏仁師傅幫忙燒化所有金銀衣紙及祭文。

開光完成後，由藍師傅的弟子舞動麒麟，由開光地點回到排頭村，路程約 5 分鐘。麒麟離開時，由尾部先退出，約 30 至 40 秒後才轉身退出。在

開光後的麒麟。

入屋前，麒麟參拜屋外的土地，完成後要伏下慢慢進入屋內，由文麒麟先入，武麒麟繼後。入屋後又要參拜屋內神壇，藍師傅亦捧着簡盒參拜，先拜關帝，再拜地主，同樣是文麒麟先，武麒麟後，通知關帝，麒麟已到。藍師傅再將紅彩帶燒化，至此，整個儀式才算完成，為時約 30 分鐘。最後，各位師傅齊集一起拍照，兩隻剛開光的麒麟亦被放在前排。[14]

　　這次活動能充份反映傳統圍村的開光儀式。雖然時間較傳統提早了半小時，但是次開光活動準備非常詳細，還要特別感謝藍師傅提供祭文的內容，讓人們能夠了解師傅是如何請神。另外，這次麒麟開光在細節上也有不同。例如藍師傅是用東江水潔淨開光地點，因為東江水的源頭沒有污染，可以潔淨地方，令邪魔不能進犯，消除惡運，而今次所取的東江水是預先儲水在木盤，放在神檯前向東參拜。

個案二： 2017 年 4 月 13 日麒麟開光

　　第二個案例則明顯看到社會發展對麒麟開光的影響。由於不少參與者在都市生活，翌日更要上班，所以開光時間提前至晚上 9 點舉行，方便他們乘坐公共交通工具離開。另一方面，儀式進行的場地是在新界北區客家文化促進會會址附近進行，參與組織包括新界北區客家文化促進會、坪洲菜園行、金獅麒麟演藝會、日新麒麟青年協進會、赤柱惠善堂花炮會。雖然今次開光的麒麟，是供坪洲菜園堂使用，但各組織並沒有分彼此，到場協助儀式，反映傳統客家圍村的人情味仍然保留下來，並在開光活動中發

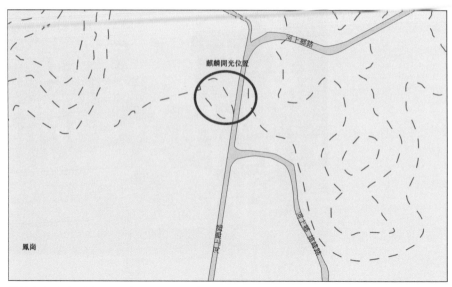

麒麟開光地點：新界北區客家文化促進會會址及附近停車場。

揮作用。

　　這次活動分為兩個部份，第一是為金獅換臉，第二是為麒麟開光。當天下午 5 點半眾位參與師傅已在準備各項事宜、物品。由於當時金獅、麒麟還沒有換臉、開光，所以師傅們不希望拍照。就觀察者所見，金獅被一個布袋包裹，而兩隻麒麟則放在一張圓桌上，其眼、鼻、口均繫上紅布帶，並各貼上一張揮春，分別寫上「麒麟獻瑞」、「麒麟拱照」。在另一張圓桌上則放置祭品，包括六個橙、六個蘋果、一包香煙、一碟糖果、一碟餅乾、一隻白切雞、一塊燒肉、燒酒、茶、毛筆及朱砂，附近亦擺放樂器，包括鑼、德鼓、鈸及鐺鐺。另外，在新界北區客家文化促進會會址門口的右前方亦分別插上四支大旗及拳師爺（象徵祖師爺保佑），其中拳師爺在活動開始前兩小時一直有師傅上香。

　　本次活動時間，由主持的呂學強師傅挑選，生肖屬鼠的人士及所有女性都要迴避。晚上 7 點 40 分，首先開始為金獅換臉，當時天色已全黑，參與人數有 12 至 13 人。方劍文師傅向新界北區客家文化促進會會址內的神檯的觀音、風火院、關帝、地主，廚房內的灶君及會址外的土地上香及點燃蠟燭，其餘參與師傅及弟子亦跟隨上香。然後，方劍文師傅在促進會會址前鋪排兩張竹蓆，方便擺放金獅。鄧偉良師傅及徒弟們在旁邊鈉敲響鑼、鼓、鈸及鐺鐺，而方劍文師傅則在金獅右側，做手勢及踏地，迅即和

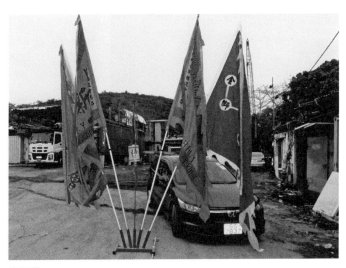

拳師爺。

他的師弟舞動金獅，在會址外面首先向會址內的神樓參拜三次，然後向左走動一步，再向右走動一步，再轉向右方行走約 50 至 60 米，到達停車場出入口附近採青，採青時金獅試探了三次。採青完成後，金獅走回客家文化促進會會址前，又向會址內的神樓參拜三次，再左轉向拳師爺參拜三次，再右左轉回會址前，向神樓參拜三次。方劍文師傅與助手才卸下金獅在竹蓆上，音樂亦停止。呂學強師傅與兩名弟子進入會址，用柚葉水清洗會址前的石級，然後再擺放紅布，紅布亦用柚葉水潔淨，擺放一座白色的觀音神像，方劍文師傅再在觀音神像前，放置金獅採到的青，然後音樂再響起，方劍文師傅與助手再舞動金獅，向觀音像參拜三次，儀式才完結。由於換臉後的金獅要參與兩日後坪洲的活動，所以方劍文師傅把金獅及兩道符，放進紅白藍膠袋封存，然後再將觀音像連同紅布搬回會址內，然後眾人一同前往泰興員工飯堂享用晚膳。

　　當晚 8 點至 9 點，文化促進會在泰興員工飯堂安排了晚膳。因為部份人士因為是屬鼠或是女性，而不能參與換臉、開光活動，只能留在泰興員工飯堂。晚膳包括炒飯、豬手、菜、燒肉等菜式，眾人一邊用膳一邊傾談，氣氛融洽。

　　9 點 10 分，呂學強師傅為兩隻麒麟開光，地點在停車場出入口位置。由於當時燈光不足，所以鄧偉良師傅特地安排兩部車子開着車頭燈照明。開光地點擺放一張桌子，桌上擺放各項祭品，包括四個青蘋果、四個橙、香煙、糖果、餅乾、一隻白切雞、一塊燒肉、寶碟、茶、紙扇、毛筆及朱

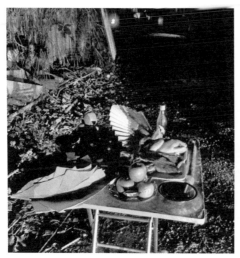
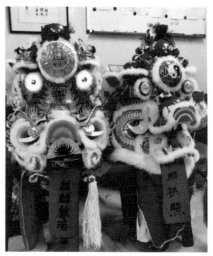

當晚開光地點擺放的小桌及各項祭品及用具。　　開光後的麒麟。

砂。在開始前，呂學強師傅及 Sam 點燃蠟燭及上香，再分發給參與師傅及弟子陸續上香。桌前擺放兩張竹蓆，方便擺放麒麟，及後其中一名弟子將黃草、柏葉水灑在麒麟四周，用以潔淨地方。儀式開始時，呂師傅右手高舉毛筆，左手則垂下，手掌向地，說出一段文字，然後左腳踏地一下，然後再拿出黃紙，讀出祭文（基於保密關係，呂學強師傅不公開祭文）請神主持開光大典，再用左腳踏地一下，然後用毛筆點朱砂，點為麒麟的角，再畫至尾部，接着到麒麟的左耳、右耳、左眼、右眼、鼻、八卦、口。點紅完成後，呂學強師傅大叫一聲「起」，音樂響起，麒麟隨即舞動，首先向左走並打八字，再向右走採青，坪洲菜園堂的余建基師傅，亦手執三叉在旁化煞。及後，麒麟走回北區客家文化促進會會址，並有弟子燃燒炮仗，而麒麟亦在會址門外參拜次，再進入會址向神檯參拜三次，這時呂師傅又拿回拳師公，麒麟又向它參拜三次，第一隻麒麟開光完成，弟子卸下麒麟，休息了約 10 分鐘，再為第二隻麒麟開光，過程與第一隻麒麟相同。9點 35 分，第二隻麒麟完成開光，呂學強師傅再將放在神檯前的寶碟燒化，全晚活動結束。[15]

雖然各處的麒麟開光儀式不盡相同，而開光時間又因為遷就社會發展提前，但當中規矩、禁忌基本維持下來。開光依然是在晚上進行，請神靈見證亦是必然的步驟，女性、小孩也不被允許出席。保留主要的規矩與禁忌，但調整儀式中的細節，正是現今麒麟開光儀式的特色。

紮作與開光，與舞麒麟的關係非常密切。無紮作工藝，如何造出優美

的實物，讓人舞動？無開光儀式，如何確保祈求平安、鎮煞驚邪的效力？然而，紮作與開光隨着社會的發展，而作出調整。調整的背後，包含着一份文化關懷。第五、六章將會探索客家麒麟文化在香港的傳承狀況。

註釋

1　（日）土田健次郎著；朱剛譯：《道學之形成》（上海：上海古籍出版社，2010 年）；胡孚琛等：《道學通論：道家・道教・丹道》（北京：社會科學文獻出版社，2004 年）。

2　本節內容，主要以蘇馬電、李騰星、冒卓祺三位師傅的訪問為本，再配合其他訪問資料及相關文獻。香港麒麟紮作，最享負盛名的老前輩是李樹福師傅與蘇馬電師傅。這次研究承蒙客家功夫文化研究會的協助，才得以訪問蘇馬電師傅，及李樹福師傅的後人——李騰星師傅。冒卓祺師傅可謂是後起之秀，是現存香港少數麒麟紮作師傅之一。

3　呂不韋：《呂氏春秋》。

4　《李騰星師傅》，由劉繼堯、袁展聰訪談，2017 年 2 月 28 日，錄音 / 抄本，《香港客家麒麟文化探索計劃》（香港：客家功夫文化研究會）。

5　《蘇馬電師傅》，由劉繼堯、袁展聰訪談，2017 年 2 月 23 日，錄音 / 抄本，《香港客家麒麟文化探索計劃》（香港：客家功夫文化研究會）。

6　《冒卓祺師傅》，由劉繼堯、袁展聰訪談，2017 年 1 月 11 日，錄音 / 抄本，《香港客家麒麟文化探索計劃》（香港：客家功夫文化研究會）。

7　《張國華師傅、歐紹永師傅》，由劉繼堯、袁展聰訪談，2017 年 1 月 25 日，錄音 / 抄本（香港：客家功夫文化研究會）；《李春林師傅》，由劉繼堯、袁展聰訪談，2016 年 8 月 19 日，錄音 / 抄本（香港：客家功夫文化研究會）；《蔡年勝師傅》，由劉繼堯、袁展聰訪談，2017 年 2 月 28 日，錄音 / 抄本（香港：客家功夫文化研究會）。

8　唐代李淳風（602-670）曾經説過：「古曆分日，起於子半」，參宋・歐陽修、宋祈等合撰：《新唐書》，第 2 冊，（北京：中華書局，1975），卷 25，〈曆一〉，頁 536。

9　《2016 年 11 月 8 日客家功夫文化研究會麒麟開光考察報告》，由袁展聰記錄、訪談，2017 年 11 月 8 日，錄音 / 抄本，（香港：客家功夫文化研究會）；《吳水勝師傅》，由劉繼堯、李天來師傅訪談，2017 年 1 月 5 日，錄音 / 抄本（香港：客家功夫文化研究會）；《江志強師傅》，由劉繼堯、袁展聰訪談，2017 年 2 月 20 日，錄音 / 抄本（香港：客家功夫文化研究會）。

10　《訪問孟公屋蔡家拳成蘇玉》，由卓文傑訪談，2017 年 3 月 13 日，錄音 / 抄本（香港：客家功夫文化研究會）。

11　《蔡年勝師傅》，由劉繼堯、袁展聰訪談，2017 年 2 月 28 日，錄音 / 抄本（香港：客家功夫文化研究會）。

12　《吳水勝師傅》，由劉繼堯、李天來師傅訪談，2017 年 1 月 5 日，錄音 / 抄本（香港：客家功夫文化研究會）。

13　《2016 年 11 月 8 日客家功夫文化研究會麒麟開光考察報告》，由袁展聰記錄、訪談，2017 年 11 月 8 日，錄音 / 抄本，（香港：客家功夫文化研究會）；《李春林師傅》，由劉繼堯、袁展聰訪談，2016 年 8 月 19 日，錄音 / 抄本（香港：客家功夫文化研究會）。

14　《2016 年 11 月 8 日客家功夫文化研究會麒麟開光考察報告》，由袁展聰記錄、訪談，2017 年 11 月 8 日，錄音 / 抄本（香港：客家功夫文化研究會）。

15　《2017 年 4 月 13 日麒麟開光活動考察報告》，由袁展聰記錄、訪談，2017 年 11 月 8 日，錄音 / 抄本，（香港：客家功夫文化研究會）。

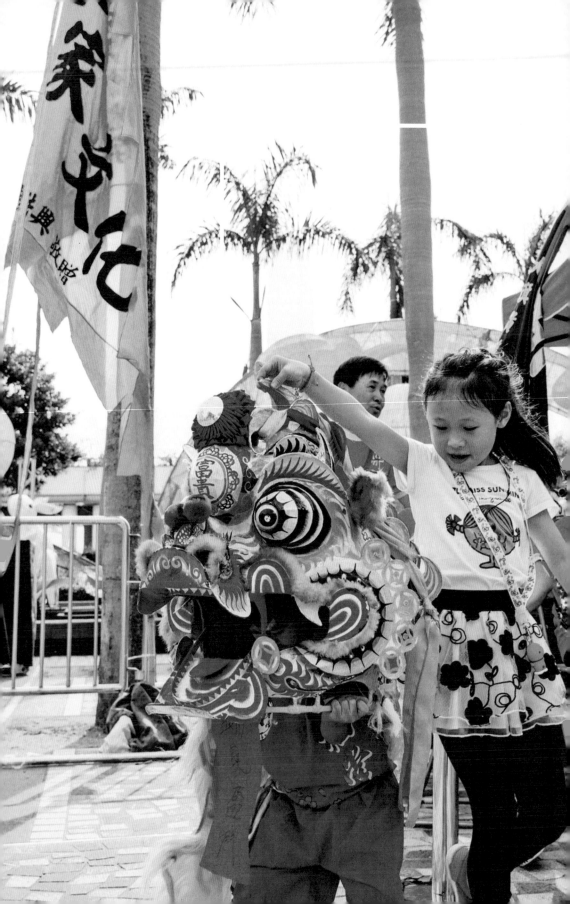

第五章

守先待後

如將香港客家麒麟視為有機體，其包含了禮儀、文化、紮作、武術等不同內涵。在時代的變遷下，香港客家麒麟亦不得不面對轉型。無論時代如何變遷，絕大部份受訪師傅，都會保全舞麒麟的禮儀。因此，本章「守先待後」，主要敍述香港客家麒麟面對的時代問題，在今非昔日的環境下，如何延續客家麒麟文化。

需要說明的是，本章「守先待後」聯繫着第六章「文化保育」。然而，兩章的重心各有不同。本章的重心以受訪師傅為中心，從他們的立場出發，論述他們如何在「空間」和「時間」變遷下，傳承客家麒麟文化。第六章的重心以羣體和保育措施為中心，論述現時香港有關客家麒麟的組織，以及香港的保育措施，從而探索客家麒麟的保育情況。

第一節　城市發展：消散的「空間」與「時間」

第一章第三節描述了從前學習麒麟的氛圍，以及相關的武術、醫藥與神功文化。這種氣氛的形成，與村落的生活環境有關。採訪時，受訪師傅都會回憶過去學習麒麟的經過。由於篇幅所限，無法逐一列出。現在以張常德師傅、張常興師傅，以及藍玉棠師傅為例，說明當時在村落學習麒麟的面貌：

> 我們當時的生活比較簡單，基本上，幾乎天天練習。練習時間是晚飯以後，大約 7 時至 10 時。當時學習的安排是，先練習麒麟的音樂。練習音樂需要鑼鼓，聲音較大；若果太晚練習，會阻礙別人休息。於是，我們習慣先練習音樂。大約 8 時許，便練習舞麒麟的動作。最後，練習拳術。由於，當時資源缺乏的關係，練習舞動麒麟時，以竹籮作為麒麟頭，以花布作為麒麟被；只有出棚的時候，或者別人要求賀喜的時候，才會接觸到「真麒麟」。[1]

> 通常在星期日晚上，晚飯後學麒麟。大約在 5 時至 6 時吃飯，晚飯後應該是 6 時半至 7 時。當時約有 5 至 6 個人在禾堂學習，

會在那裏放青，師傅教如何圍青，如何入祠堂，譬如如何進入三
進的祠堂，如何穿屏風，如何繞過天井等動作，師傅會親自示範。
學了半年至九個月，才出棚表演。[2]

從以上的敍述，以及其他受訪師傅的回憶，從前村落內外，總有一個
讓麒麟活動的「空間」。村內的活動「空間」主要有兩種，一種是舞麒麟
練習，練習的「空間」可以是禾堂，亦可以是村中的空地。一種是喜慶事
或節日時，在村中舞麒麟。村外的活動「空間」主要是參與喜慶、賀誕等
事情。至於「時間」方面，從前學習麒麟幾乎是每天晚上都可以進行的活
動，每次大約三至四小時不等。因此，在昔日的村落裏，有一個給予麒麟
活動的固定「空間」與「時間」，村中「人口」可以隨時參與。為什麼這麼
強調「空間」與「時間」？因為隨着香港的都市發展，影響了村落，昔日給
予麒麟活動的固定「空間」與「時間」消散，加上村落「人口」的流失，造
成客家麒麟一度式微。

香港的發展

昔日村落，以務農為主，人口比較集中，勞動範圍和時間比較固定。
這種生活方式，或言居住模式，給予客家麒麟活動一個比較固定的「空
間」、「時間」、「人口」。於是，部份受訪師傅指出，昔日聽見鑼鼓聲響，
便會情不自禁，跑到練習場地。這反映受訪者知道鑼鼓聲一響，舞麒麟活
動便在村落的某個「空間」與「時間」進行，有興趣的「人口」便欣然前
往。然而，由於香港的社會發展，影響了村落的生活方式，同時影響了村
落中的人口。這轉變，源於香港六十年代以後的發展。

香港六十年代以後的發展，工業與新市鎮是大亮點。香港的工業發
展，在五十年代已經起飛，六十年代至整個七十年代持續增長，不同的工
業例如貿易、紡織、製衣、建造、玩具等行業得到發展；政府也設立相關
的機構，例如貿易發展局、香港職業訓練局等，配合工業發展的趨勢。[3]
在工業發展的情況下，香港島東部、九龍的長沙灣、新界的荃灣等地區，
成為新興的工業重心，需要比較多的人力資源。

新市鎮方面，七十年代開始，香港政府在新界大規模發展新市鎮，例

如：荃灣、沙田、大埔、元朗、上水等地區。新市鎮的出現，一方面是舒緩人口壓力，六十年代的香港，由於大量人口從中國大陸流入，使人口急劇上升。1945 年，香港人口約 60 萬；到了 1967 年，香港人口已達 372 萬。[4]另一方面，新市鎮配合香港的工業發展，為企業提供工業區。當時，新市鎮的理念是自給自足和均衡發展。[5] 當然不同市鎮的發展情況不一，甚至存在落差。[6] 為有了連接不同地區的新市鎮，自然需要建設交通網絡，例如古洞的環迴公路，南接第一號公路，北接沙田、大埔、和合石、粉嶺、上水、新田、元朗等地。文錦渡、落馬洲的車輛可以通過這環迴公路，直接抵達葵涌貨櫃碼頭和港九市區。[7] 新市鎮的出現，形成新式的社區，並促使交通網絡的發展。

以上談到的工業發展與新市鎮興起，反映香港的社會變遷。這變遷令香港騰飛，同時造成村落人口流失，甚至影響了村落的生活環境。人口流失方面，主要與就業有關。當時，為了生計（俗語：搵食）不少村落中的青年人離村工作，例如鄧觀華師傅，居住在元朗八鄉橫台山，六十年代的時候，到柴灣工作。[8] 從就業的角度來看，工業發展，創造了不少就業機會，從而改善生活環境；同時，亦吸納了村中的年青人口。

至於村落生活環境的改變，例如八十年代，古洞因環迴公路的興建，而受到嚴重的衝擊。六十年代末，古洞人口過萬，商店林立，還有墟市，可謂繁榮一時。可是，八十年代，由於興建環迴公路，將古洞一分為二，嚴重破壞了古洞的經濟舊貌；另一方面，由於興建公路，古洞部份地區變為收地範圍，受影響的住戶，被安排入住上水的公屋。[9] 從社會發展的角度來看，公路的興建，自然有利地區之間的連接；受影響的住戶遷到公屋，也是改善了生活環境。而無法否認的是，昔日古洞的賀誕活動十分熱鬧，舞麒麟的風俗亦得以維持。可是，由於公路的建設，改變了村落的環境，舞麒麟的活動也因此受到影響。

「空間」、「時間」、「人口」消散後的情況

以上大致描述了香港五十年代後的發展，影響了村落人口，以及生活環境。若從內外因素考慮，舞麒麟風俗之沉寂，不是舞麒麟風俗內在的問題，而是牽涉及香港社會的變遷。鄧觀華師傅曾經教授舞麒麟，可惜已經

中斷，箇中原因：

　　沒人願意學，沒人有興趣。11 年前，曾經教授麒麟一段時間，
後來無法繼續，無人有興趣學習。[10]

　　當時，鄧觀華師傅說：「散 band」（俗語：曲終人散），聽者亦難免心
酸。這是由於時代的變遷，改變了昔日村落的生活，導致舞麒麟活動的消
退。「空間」方面，都市的發展，新市鎮的出現，令到部份村落的舊貌不
再，難以像昔日村落提供一個固定的「空間」進行舞麒麟活動。「時間」方
面，昔日村落，舞麒麟幾近是每晚的活動，練習時間大約三至四小時。然
而，隨着「空間」消散，亦難以有固定的「時間」；即使有固定的「時間」，
亦難以維持每天三至四小時的練習；縱觀現在的麒麟班，大多每星期練習
一次，每次約二至三小時。練習「時間」可謂大不如前。「人口」方面，昔
日村落的年青人口，因生活以及種種原因，離開村落。而時下人的生活太
豐富，選擇太多，舞麒麟只是眾多活動之一。「空間」的消失、「時間」的
銳減、「人口」的流失，讓客家麒麟沉寂一時。李天來師傅說，九十年代
時，曾帶領客家麒麟表演；有些觀眾說許久不見客家麒麟，甚至有些觀眾
不知客家麒麟為何物。[11] 客家麒麟活動的消散，可見一斑。
　　以上談到，「空間」、「時間」、「人口」在村落的消散，令香港客家麒
麟一度式微。這是物理空間（Physical Space）影響了文化空間（Cultural
Space）。香港客家麒麟與村落息息相關，甚至可以說是融合為一；然而，
村落的消散，動搖了香港客家麒麟的活動空間，所謂：皮之不存，毛將
焉附。
　　需要注意的是，客家麒麟的一度式微，除了涉及物理空間，即如上所
述，物理空間的變遷，影響了文化空間外；還涉及文化空間的變動。受訪
師傅中，李騰星師傅在七十年代移居外地；在訪問過程中，不少師傅指出
香港在二戰之後，由於生活問題而出現移民潮。若稍微追溯歷史，二戰之
後，由於經濟、政治不穩定等因素，從六十年代開始，香港出現移民潮。
據受訪師傅回憶，當時的移民潮，令村落的年青人口移居海外，造成斷層
的情況。於是，香港客家麒麟昔日的文化空間諸如迎娶與賀誕等活動，

由於青年人口流失而難以為繼和無人承接。時至今日，部份外流的師傅回歸，協助其村落組織麒麟隊，例如李騰星師傅在汀角村，胡源發師傅在大欖涌村。這說明了昔日人口離開後，部份村落的舞麒麟活動難以為繼。另外，不少師傅指出，客家麒麟面對的困難之一，便是吸納年青人。這又說明了，人口參與對文化空間延續的重要性。

從以上客家麒麟的傳承狀況，說明了兩個情況：一是昔日村落物理空間與文化空間是重疊的，客家麒麟與村落生活之間的關聯很密切；村落的變遷，影響了客家麒麟的活動空間。二是客家麒麟的文化空間，由於人口的流失，而難以支撐。物理空間和文化空間的變遷，正是香港客家麒麟文化，在當代面對的問題。

然而，幸運的是，舞麒麟只是「消散」，是不是「消失」。時至今日，舞麒麟的活動，依然存在；同時，亦有不同組織及保育措施。關於客家麒麟的保育現況，將會詳論於第六章。下節將會敍述在不同於往日的「空間」與「時間」下，舞麒麟的轉變。

第二節　當代客家麒麟：新的「空間」與「時間」

上節通過「空間」、「時間」、「人口」三方面敍述客家麒麟沉寂的原因。需要注意的事，客家麒麟只是隨着時代變遷而沉寂，並非隨着時代變遷而絕跡。香港仍然保留不少村落，某些村落還是保留舞麒麟這風俗。然而，在時代變遷之下，轉變了「空間」、「時間」與「人口」，本節主要根據考察的活動及麒麟班，敍述三者的轉變。下表是考察麒麟班的時間、地點，以及教授舞麒麟的師傅。

考察時間	地點	主要教授者
2016 年 11 月 27 日，晚上 6 時至 8 時	元朗吳家村	黃柏仁師傅
2017 年 5 月 12 日，晚上 7 時半至 10 時	沙田排頭村	藍玉棠師傅
2017 年 6 月 11 日，早上 10 時至 12 時	石硤尾社區會堂	刁國昌師傅
2017 年 6 月 18 日，下午 3 時至 5 時半	沙頭角上禾坑村	李春林師傅
2017 年 7 月 18 日，晚上 7 時半至 9 時半	上水祥龍圍綜合服務中心	冒卓祺師傅

空間轉變

考察過五處的麒麟班，有三處在村中舉行，包括：元朗吳家村、沙田排頭村、沙頭角上禾坑村；有兩處在社區中心進行，包括：石硤尾社區會堂、上水祥龍圍綜合服務中心。

元朗吳家村、沙田排頭村、沙頭角上禾坑村的生活環境，大致保留了昔日村落的格局；其中，沙田排頭村由於鄰近沙田火車站，相對於元朗吳家村和沙頭角上禾坑村，其環境轉變較大。上文指出，昔日村落舞麒麟的空間在於禾堂，或村中的空地，這是屬於村民的「公共空間」。在時代轉變之下，元朗吳家村麒麟班的地點在吳家屋，是經吳氏族人同意，作為舞麒麟的練習場地。[12] 沙頭角上禾坑村麒麟班的練習地，是李春林師傅的寓所。這兩處麒麟班的活動空間，相對於昔日村落的「公共空間」而言，是「私人空間」。所以，今日某些村落雖然延續舞麒麟的風俗，然而，就其活動的「空間」而言，已從「公共空間」轉入「私人空間」。然而，有些村落仍然在「公共空間」舉行麒麟班，例如沙田排頭村麒麟班的地點在排頭村的青年會，這是昔日村民共同籌建的地方。排頭村麒麟班逢星期五晚上舉行，如果有村民申請在星期五晚上使用青年會，麒麟班便需要讓位，而暫停練習。

刁國昌師傅和冒卓祺師傅的麒麟班，前者在石硤尾社區會堂，後者在上水祥龍圍綜合服務中心。社區會堂和服務中心都是昔日所無的「空間」，這些「空間」主要方便不同年齡的居民聚會和聯誼的地方，以及提供不同的興趣班，服務周邊的居民，從而團結社區。然而，麒麟班在這「空間」舉行，在某程度上受到主辦單位的節制。例如上水祥龍圍綜合服務中心便

左圖（圖一）攝於2016年11月27日，吳家村麒麟班的學員，練習進屋的禮儀。

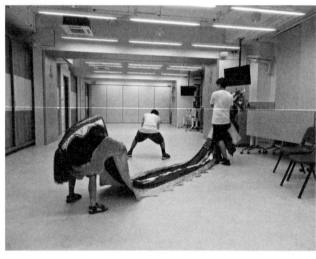

左圖（圖二）攝於2017年7月28日，上水祥龍圍綜合服務中心麒麟班的學員，學習進屋的禮儀。

不允許麒麟班響鑼鼓（舞麒麟時的音樂），有意欲學習鑼鼓的學員，需要到其他場地學習。另外，由於場地所限，社區中心的「空間」難以與村落的「空間」比擬。例如進屋是舞麒麟的學習內容之一，吳家村麒麟班與上水祥龍圍綜合服務中心麒麟班的學習過程是：

　　圖一是吳家村麒麟班學員，學習進屋的情況。圖二是上水祥龍圍綜合服務中心麒麟班的學員，學習進屋的禮儀。前者有門可進，比較貼近真實的環境，讓習練者親自體會；後者無門可進，只能通過想像的空間來練習。這是麒麟活動「空間」在轉入近代，在新「空間」之下的一種異化。面對這種異化的情況，教授者必須因時制宜，如不能響鑼鼓，便需要口述節奏；沒有實物，便需要學員想像空間。

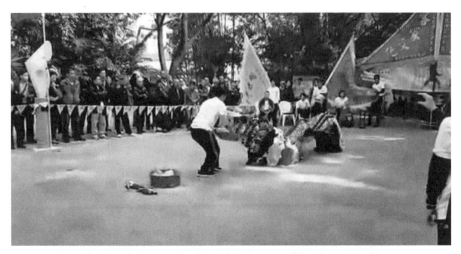

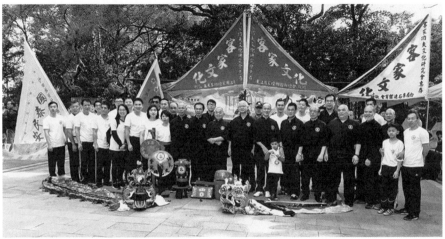

上兩圖攝於2017年2月12日，客家功夫及文化研究會表演的情況。

上圖是上下場之間的轉折時，由客家功夫及文化研究會的麒麟隊表演採青。

下圖是活動結束，部份參與表演者的合照。圖中可見將客家麒麟置於隊伍之前，體現了客家麒麟在客家文化的位置。

　　上文指出，昔日麒麟活動的「空間」除了村內，還有村外。村外的活動，主要是參與喜慶、賀誕活動。這是從前客家族羣，通過舞麒麟而祈求平安，這點已述於第三章。時至今日，不少喜慶、賀誕活動，都會看見客家麒麟的蹤影。除此之外，現今還有一個文化空間，展現客家麒麟文化。例如康樂及文化事務署轄下的功夫閣活動，每逢星期日下午 2 點半至 4 點半在九龍公園舉行，不同的門派可以申請在當日舉行表演活動。2017 年 2 月 12 日，客家功夫文化研究會在功夫閣表演。當日表演分為上下半場，上下半場之間，由客家功夫文化研究會的麒麟隊表演採青。另外，以旨在保護和傳揚文化遺產的香港文化節，從 2015 年開始舉辦，每年一度，活動之一的「客家麒麟及功夫文化耀香江」，便是通過表演形式，展現客家麒麟的技術與風貌。所以，昔日舞麒麟的文化空間主要是喜慶、賀誕等活動，現在則增添新活動，這活動的內涵不是練習、亦不是賀喜，而是展現客家麒麟的文化。這可謂時代變遷下，建構的新活動，同時為客家麒麟注入新的意義：展現客家人的傳統風俗。

時間轉變

　　上節提到，昔日村落中學習麒麟的「時間」，幾乎是每天晚上進行，每次大約三至四小時不等。根據採訪所得，大部份師傅指出，昔日練習分為拳術與舞麒麟兩部份，有的是先練拳術，再練舞麒麟；有的先練舞麒麟，再練習拳術；有的拳術與舞麒麟同時練習。可見，在充裕的時間下，拳術與舞麒麟並行。然而，今日之麒麟班，以採訪五處的麒麟班為例，練習時間為一星期一次，每次大約兩小時至三小時。如按練習時數計算，從前每星期七次練習，每次三小時，共 21 小時。現在每星期一次練習，每次兩小時，共兩小時。今與昔在「時間」上最大的轉變，便是練習時間的銳減。在有限的時間內，難以承載昔日的教學內容，五處的麒麟班，大多以練習麒麟為主體，難以分出時間練習拳術。另外，在學習時間減少的情況下，教授舞麒麟的內容也隨之而調整，必須選擇最為重要的內容傳授。根據受訪師傅之體驗，在有限的時間內，學藝者最需要學會的，是舞麒麟的禮儀。於是，在「時間」轉變之下，學習時間大大減少，舞麒麟的禮儀內容被突出，成為學藝者的首要。下節講述傳承人守先待後的努力時，將會

順帶記錄麒麟的基本禮儀。

　　總括而言，舞麒麟這項活動，面對「空間」、「時間」、「人口」的轉變。昔日舞麒麟，有相對比較固定的「空間」、「時間」、「人口」，比較容易延續風俗。然而在時代的變遷下，舞麒麟從「公共空間」轉入「私人空間」；參與「人口」以村民為主，改為以學生和成年人為主。學生在考試期間，無法練習；成年人因工作關係，有時難以參與練習，「人口」的轉變導致練習人數趨向不穩定。「時間」方面，不再是每晚數小時的練習，而是一星期一次的兩至三小時練習。客家麒麟文化，正面對「空間」、「時間」、「人口」三者轉變而衍生的困難。然而，禍福相依，危機並隨；面對時代的變遷，卻成就客家麒麟的新「文化空間」，從而推動舞麒麟文化。另外，不少舞麒麟的傳承者，不停耕耘，為延續舞麒麟文化而努力。

第三節　傳承人的努力：守先待後

　　就採訪所得，從傳承人的角度而言，面對最大的問題是學時大大減少，而且學藝人數往往飄忽不定，引起教學上的困難。在這情況下，受訪師傅幾乎不約而同指出，現在的教學內容以禮儀為主，這是客家麒麟的精神所在。換句話說，面對有限的時間和浮動的學習人數，教授內容必須刪減；與此同時，傳承客家麒麟的關鍵元素被突出。眾多師傅，幾乎一致認同，學習麒麟，最為關鍵的是：禮儀。最基本的禮儀是參拜、相會與進屋。參拜是舞麒麟禮儀的基本。相會是遇見麒麟或其他瑞獸的禮儀。入屋是麒麟進入另一空間的禮儀。現記錄如下：

麒麟禮儀：參拜

參拜可謂是舞麒麟的核心，遇見神明、相會、瑞獸、進屋等情況，都需要參拜。參拜的動作，例如下圖：

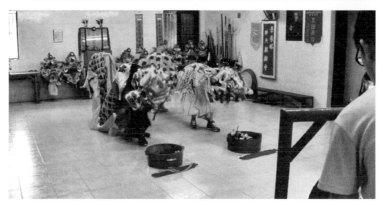

上三圖攝於 2017 年 6 月 18 日，沙頭角上禾坑村麒麟班練習的情況。圖中可見麒麟參拜的動作是左、右、左。

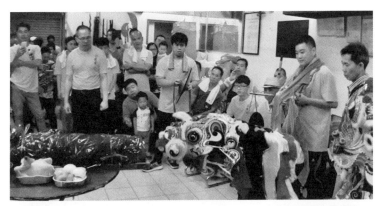

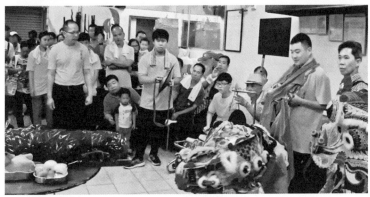

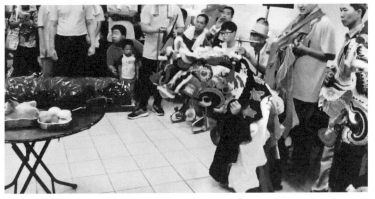

上三圖攝於 2017 年 5 月 3 日，勝發商會賀譚公誕的儀式。圖中可見麒麟參拜的動作是右、左、中。

麒麟禮儀：相會

相會，是麒麟遇見麒麟，或者不同瑞獸諸如獅子、貔貅、龍等，所作出的禮儀。相會時，麒麟的禮儀是參拜，原地轉圈，參拜，原地轉圈，參拜。舞麒麟的術語是：三跪九叩。情況如下圖：

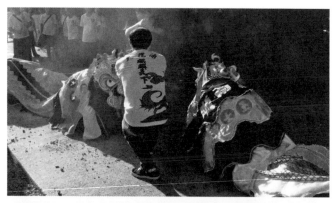

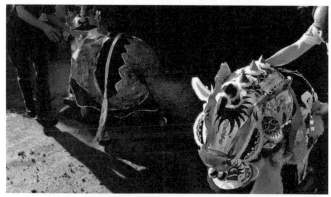

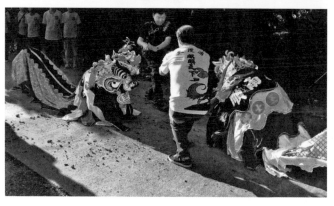

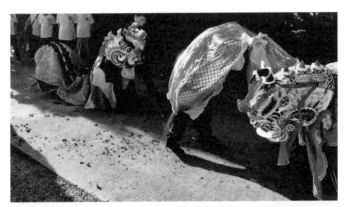

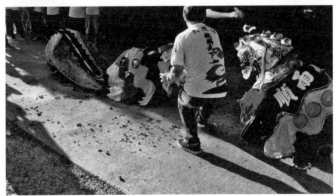

此五圖攝於2016年9月24日，屯門大欖涌胡法旺公神功誕的情況。
上面是胡源發師傅，帶領麒麟，迎接前來賀喜的麒麟。

圖中可見，麒麟相會的禮儀是參拜，原地逆時針轉圈，參拜，原地
順時針轉圈，參拜。所謂「三跪九叩」。

　　若是遇見麒麟，或者其他瑞獸。相會之後，或者相會的過程中，會出現「親吻」的動作。「親吻」是交換名帖，或者其他物件，如下圖：

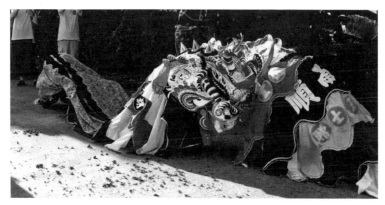

上圖攝於2016年9月24日，屯門大欖涌胡法旺公神功誕的情況。圖中可見兩頭麒麟正在「親吻」。

　　需要注意的是，「三跪九叩」，除了出現在相會，還會出現在進屋的時候。

麒麟禮儀：進屋

　　進屋包括：住所、祠堂、廟宇等空間，由於不同的環境，有不同的注意事項。然而，最基本有五個元素，分別是：參拜、咬門框、咬門檻、進入、退出。以下將會配合圖表，以入廟為例，表述最基本的流程：

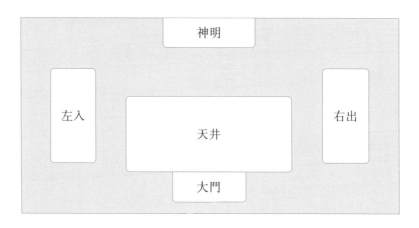

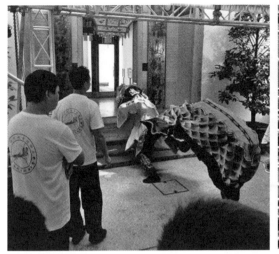

上兩圖攝於 2016 年 10 月 1 日，客家功夫及麒麟文化耀香江的活動。
上圖，麒麟咬門框；下圖，麒麟咬門檻。

　　入廟時，麒麟先在大門外參拜，然後咬門框，咬門檻，參拜；從左面進入（左入），至神明前行「三跪九叩」；然後，面向神明，從右面退出（右出）；退出至門外後，參拜。需要注意的是，具體的細節，各有不同。另外，入廟時，音樂聲響需要降低，麒麟的高度不能高於神桌，以示對神明的尊重。

　　入屋時，無論是住宅、祠堂，或廟宇，如果大門掛上對聯和匾額，先讀對聯，再讀匾額。讀對聯，一般先右後左；讀匾額，一般從右至左。進入時，不能踏門檻，也不能踏天井。如果屋內有兩條柱狀物，則需要繞柱，名為「打金錢」。對於咬門框與咬門檻，有說非「咬」而是「探」，因為麒麟生性謹慎；進屋前，需要視察左右與地上的情況。由於說法不同，固保留於此，以備一說。

　　另外，舞動麒麟還有其他需要注意的禮儀，比較重要的是講求低姿勢，姿勢越低，代表越有禮貌。另外，不能觸碰麒麟的尾巴，這是極不尊重的表現。

求同存異

　　參拜、相會、進屋，是客家麒麟的基本禮儀。然而，這是一個原則，在這原則之下，衍生出不同的形式。各門各派有不同的演繹。參拜方面，參拜由三個動作組成，這是一個原則。在這原則下，有不會的演繹方式，按目前所見，有四種：左右左、右左右、右左中，左右中。相會方面，相

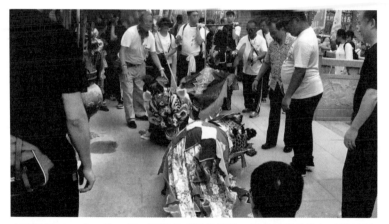

上圖攝於2017年5月14日，西貢天后誕的活動，張常興師傅帶領的麒麟隊，相會其他麒麟隊。圖中可見兩麒麟的姿勢很低，這動作需要舞動者雙膝貼地，上身盡量彎曲。姿勢越低，代表越有禮貌。

會時的轉圈方向，有的先逆時針，再順時針；有的先順時針，再逆時針。進屋方面，進屋前需要咬門框與咬門檻，有的從右而左，有的從左而右，甚至加上小跳的動作。進屋與退出，有的從左面入，右面退出；有的從右面入，左面退出。

　　不同的演繹方式，背後包涵對禮儀的不同詮釋。例如進屋左入右出，右入左出，都源自左文右武的觀念。不少師傅指出，中國文化重禮，故以文為先。在進屋的流程上，左入而右出，這是從舞動者的方向而言。然而，右入左出亦是左文右武的體現，這是從對方的方向而言，己方的右面即對方的左面，己方的左面即對方的右面；懷有以客為尊的宗旨，故從對方的左面入，右出（從自己的方向而言，即是右入左出）。由於可見，麒麟禮儀有着一個大原則，在這原則之下，衍生出不同的形式；各門各派，各有源流，各自演繹。雖然具體動作存有差異，但都抱着同一宗旨：對對方表示敬意。在保留文化的前提下，大部份受訪師傅認為應該求同存異，闡發異彩。

空間變遷下的麒麟禮儀

　　上文談到空間變遷，除了村落、都市化外，還有新的建築羣，例如運動場。2017 年 4 月 28 日，德順堂參加青衣天后誕。該活動的地點在運動場。運動場並沒有大門。然而，由於客家麒麟從一個空間，進入這個空間。即使沒有中式建築的大門、門檻，依然需要進行參拜、咬門框、咬門檻的進屋禮儀。至於方式，如下圖：

右四圖攝於2017年4月28日，順德堂麒麟隊參與青衣天后誕的情況。圖中可見，青衣天后誕的場地，是沒有中國式建築的大門。然而，進入場地時，流程依舊，先參拜、咬門框、咬門檻、再參拜，然後進入會場。

從上述的進屋例子可見，即使是空間不同，但是禮儀依舊。換句話說，客家麒麟的禮儀，在具體的動作上雖然存在不同的演繹，但對於時代變遷而言，客家麒麟的禮儀是不變的。至少參拜、相會、進屋的禮儀便是如此。大部份師傅指出，判定舞麒麟優劣的方法之一，便是看舞動者懂不懂禮儀。譬如傳統的參拜有三個動作，不論左右中、還是右左中，都是三個動作。如舞動者的參拜只有兩個動作，便會被視為無禮，不懂客家麒麟精神所在。

以上是整理不同師傅提供的資料，禮儀是時代變遷下，學習舞麒麟的首要內容。至於不同師傅所教授的禮儀，具體細節存在不同的情況，這是由於師承以及不同詮釋的緣故。然而，練習固然是重要，但不能忽視實踐的作用。有受訪師傅指出，以咬門為例，縱使千錘百煉地練習。然而，如果沒有實踐的機會，在真實的空間下咬門，練習與實踐始終存在隔膜。於是，傳承人除了用心教學外，讓學藝者掌握舞動禮儀和技巧後；便需要尋找機會，讓學藝者實踐所學，感受禮儀精神和文化情懷。以下將會以聯福堂與順德堂賀誕的活動為例，說明傳承人如何通過賀誕活動，讓練習者實踐所學，傳承舞麒麟文化。

實踐所學

第三章指出賀誕，代表了客家人對平安的嚮往，並包含了多層次的意義，例如多神信仰、驅邪鎮煞等元素。這些元素至今依然流傳，與此同時，賀誕還成為學藝者的實踐平台。在傳承人的帶領下，學藝者通過賀誕活動，在真實的空間下，展現平日所學，加深學藝者對舞麒麟的動作、禮儀，以及文化的了解。

2017 年 4 月 19 日，元朗大旗嶺聯福堂參與天后誕巡遊，當中有吳家村麒麟班的成員。吳家村麒麟班以小朋友為主，當日共有三隊麒麟。

巡遊開始時，在盧繼祖師傅帶領下，吳家村的三隊麒麟，全由小朋友舞動，其中一位是女孩。音樂方面，使用鑼、鼓、鈸。隊形為左、中、右，樂器隨後。在整個巡遊活動，主要實踐數個動作，包括：參拜、轉圈、親吻；到達元朗大球場時，練習咬門與咬門檻。

盧繼祖師傅說，這次吳家村麒麟隊參與巡遊的目的，主要讓吳家村麒

上圖攝於 2017 年 4 月 19 日，元朗天后誕巡遊的情況。
上圖可見，吳家村麒麟班的學員，參加巡遊的情況。當日，吳家村麒麟隊以小朋友為主。

麟班的小朋友實踐所學。這次參與的小朋友，剛好學習了基本的手法和禮儀，正好借巡遊的機會，一方面鍛煉小朋的膽量；一方面讓小朋友在羣眾之目光下，完成舞麒麟的基本動作。為了達到目的，盧繼祖師傅特意設計可以讓吳家村三隊麒麟隊可以共同演練的動作，包括：參拜、親吻及轉圈。

2017 年 4 月 28 日，德順堂麒麟隊參加青衣的天后誕，德順堂麒麟隊師承胡源發師傅。當日，德順堂有兩隊麒麟。音樂方面，使用鑼、鼓、鈸。隊形方面，花炮先行，兩隊麒麟隨後，最後是樂器。第三章敍述了麒麟在賀誕之中的地位。對於學藝者來說，除了可以如上文所說，借賀誕之機，實踐參拜、轉圈、親吻等舞麒麟的禮儀和技巧外，還可以學習禮客之道。

德順堂賀誕途中，遇到相熟的賀誕隊伍，為表示禮貌與尊重，會進行以下活動。首先是相會，動作如本節所述。然後，參拜對方的花炮；參拜對方的花炮後，如空間和時間許可，便會採青。採青後，需要與對方相互參拜，然後離開。

上兩圖攝於2017年4月19日，元朗天后誕巡遊。
左圖是吳家村麒麟隊離開元朗大球場時練習參拜的禮儀。
右圖是盧繼祖師傅指導，提醒小朋友需要注意，以及接下來的活動。

　　青衣賀誕活動結束以後，德順堂在翌日，即4月29日，舉行「恭祝青衣天后娘娘千秋寶誕」的晚宴。由於晚宴邀請了其他團體，因此需要舞麒麟，以禮迎接賓客。宴會的佈置如下：

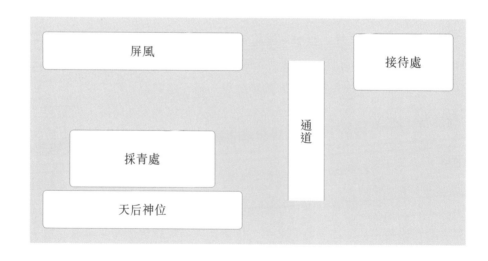

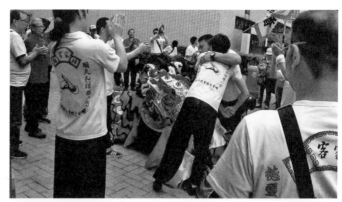

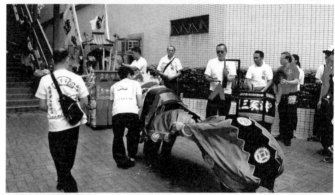

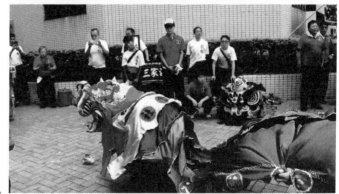

右四圖攝於2017年4月28日，德順堂參與青衣天后誕的活動。當時遇到熟識的賀誕獅隊。

由上而下，圖一是德順堂麒麟隊相會獅子隊的情況，相會行禮。

圖二是德順堂麒麟隊參拜對方的花炮。

圖三是德順堂麒麟隊為對方表現採青。

圖四是德順堂麒麟隊表演採青後，相互參拜，然後離開。

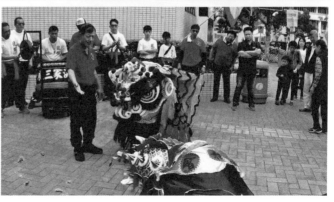

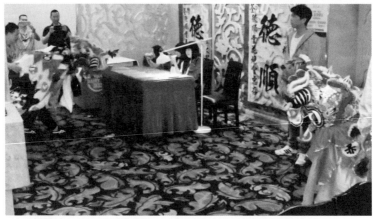

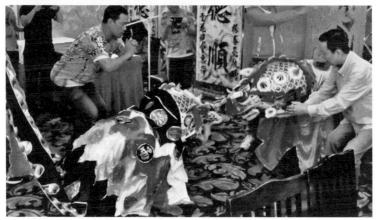

上三圖攝於 2017 年 4 月 29 日，德順堂「恭祝青衣天后娘娘千秋寶誕」的晚宴活動。

由上而下，圖一是德順堂麒麟隊迎接來賓的麒麟隊，相會行禮。

圖二是德順堂麒麟隊，退至接待處傍，來賓的麒麟隊參拜接待處。

圖三是來賓的麒麟隊參拜接待處後，與德順堂麒麟隊，互相行禮。

上圖攝於 2017 年 4 月 29 日，德順堂「恭祝青衣天后娘娘千秋寶誕」的晚宴活動。
胡大德堂麒麟隊在接待處行禮後，德順堂麒麟隊面向胡大德堂麒麟隊退後，迎接至天后神位處的情況。

　　德順堂作為主辦者，以麒麟迎接前來道賀的隊伍。迎接禮儀基本是：德順堂麒麟隊在接待處前恭候，與來賓隊伍互相行禮。然後，德順堂麒麟隊面向來賓隊伍退後，在接待處旁停下。來賓隊伍向接待處行禮，再向接待處旁的德順堂麒麟行禮。行禮後，從通道走向天后神位，參拜天后，然後在採青處表演採青。

　　在整個迎接活動之中，比較特別的是迎接胡大德堂麒麟隊，因為德順堂麒麟隊師承胡大德堂麒麟隊。胡大德堂麒麟隊在接待處行禮後，德順堂麒麟隊面向胡大德堂麒麟隊向後退，迎接胡大德堂麒麟隊至天后神位處。在整個過程中，德順堂的麒麟，姿勢始終低於胡大德堂的麒麟，這表示對師承的尊重，以顯師道之尊嚴。

　　根據順德堂負責人之一的阿雄師傅說，賀誕時與其他隊伍相會，以及宴會迎接客隊的禮儀，都會讓學藝者參與，一方面鍛煉他們的膽量，一方面讓他們熟識相關的步驟和規矩，從而延續舞麒麟背後的禮儀精神。

　　吳家村麒麟隊，學習時間較短，在賀誕的活動中，主要練習參拜、相會、進屋的基本禮儀。德順堂麒麟隊練習時間較長，除了基本禮儀外，由於遇到友好隊伍，籍此讓學員練習參拜和採青的禮儀。這些活動，在過去而言，可能是司空見慣；然而，經歷時代的變遷，這些活動，越是可貴。可貴之處是，一方面是客家的賀誕傳統，一方面是學藝者實踐的機會。而

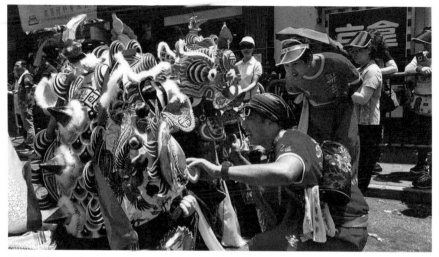

上圖攝於 2017 年 4 月 19 日，元朗天后誕巡遊。

圖中盧繼祖師傅在指導吳家村的小朋友。文化之傳承，一切的制度與措施固然重要。然而，傳承人的熾熱，通過口傳身授，延續至下一代人身上。這份以心傳心的精神，是延續客家麒麟文化所需之一。

傳承人，按照學藝者的進度，通過賀誕活動，盡力給予學藝者實踐空間，從紙上談兵轉化為足履實地，讓學藝者對麒麟的禮儀，有更深的認識與體會。

　　絕大部份的受訪師傅極其注重客家麒麟的未來發展，希望這項活動得以繼續延續。作為第一身的感受者，確實被師傅這份精神所打動。在時代變遷之下，舞麒麟如上文所說，無論在「空間」、「時間」、「人口」三方面而言，已經是今不如昔。然而，即使面對時代轉變構成的窒礙，受訪師傅依然盡力而為，盡力教授舞麒麟的禮儀與技巧，盡力尋找不同的活動讓學藝者實踐所學。因此，本章第三節，特意敘述傳承人為延續客家麒麟文化的努力，並記述舞動麒麟的基本禮儀。客家麒麟重禮，是每位受訪師傅的共同意見，故一併記錄於本節以示客家麒麟文化重禮、重視師道之精神。

　　另外，傳承人的精神，對延續客家麒麟也發揮作用。例如：兩名石硤尾麒麟班的學員指出，小時候熱愛功夫電影，從而學習功夫；由於學習功夫，因緣之下，接觸麒麟。在學習功夫與舞麒麟的過程之中，最吸引之處，是刁國昌師傅的用心教導與平易近人。一名上禾坑麒麟班的學員自道學習經歷時說，剛開始的時候，是學習功夫；後來在李春林師傅的引導下，接觸麒麟，慢慢喜歡了舞麒麟，以及舞麒麟時的羣體氣氛。兩名上水

祥龍圍綜合服務中心麒麟班的學員指出，因為他人介紹而學習麒麟，由於
冒卓祺師傅教法吸引，於是愛上了舞麒麟。

近代教育名家唐文治先生，對於文化傳承有一種意見，説：

> 吾日求古文之線索，則知古書之經緯與其命意。於是，我之
> 精神與古人之精神，訢合無間。乃借古人之精神，發揮我之精
> 神。……於是我之精神，更有以歆動後人之精神，不相謀而識相
> 感，奮乎百世之上，百世之下聞者莫不興起也。[13]

唐文治先生以古文來貫通古人、今人、後人之精神；這份精神的傳
承，便是文化的傳承。同理，客家麒麟包含的意義，通過代代的傳承人，
不斷延續；這延續，文化精神便在其中。因此，傳承人的角色至關重要。
故本章目的，希望帶出時代變遷下，客家麒麟傳承人的努力，一份守先待
後的精神。

註釋

1 《張常興師傅、張常德師傅》，由劉繼堯、袁展聰訪談，2016 年 12 月 21 日，錄音 / 抄本（香港：客家功夫文化研究會）。
2 《藍玉棠師傅》，由劉繼堯、袁展聰訪談，2016 年 9 月 19 日，錄音 / 抄本（香港：客家功夫文化研究會）。
3 饒美蛟：〈香港工業發展的歷史軌跡〉，王賡武主編：《香港史新編（上冊）》（香港：三聯書店（香港）有限公司，2017 年），頁 393-444。
4 周子峰：《圖解香港史：一九四九至二零一二年》（香港：中華書局（香港）有限公司，2012 年），頁 28。
5 龍炳頤：〈香港的城市發展〉，王賡武主編：《香港史新編（上冊）》（香港：三聯書店（香港）有限公司，2017 年），頁 227-300。
6 蔡思行：《戰後新界發展史》（香港：中華書局（香港）有限公司，2016 年）。
7 黃競聰、劉天佑：《香港華人生活變遷》（香港：長春社文化古蹟資源中心，2014 年），頁 8-9。
8 《鄧觀華師傅》，由劉繼堯、袁展聰訪談，2016 年 9 月 22 日，錄音 / 抄本（香港：客家功夫文化研究會）。
9 黃競聰、劉天佑：《香港華人生活變遷》（香港：長春社文化古蹟資源中心，2014 年），頁 4-27。
10 《鄧觀華師傅》，由劉繼堯、袁展聰訪談，2016 年 9 月 22 日，錄音 / 抄本（香港：客家功夫文化研究會）。
11 《李天來師傅》，由劉繼堯訪談，2017 年 1 月 18 日，錄音 / 抄本（香港：客家功夫文化研究會）。
12 近日從受訪師傅口中得知，吳家村的麒麟班由於某些原因已暫停。
13 唐文治：《國文經緯貫通大義序》，王水照編：《歷代文話》（上海：復旦大學出版社，2007 年），第九冊，頁 8241。

第六章

文化保育

香港曾經是英國的殖民地，多年來都是中西文化匯聚之地，又由於政治干涉比較少，所以能比較原生態地保留了很多傳統民間習俗。然而，因為香港急速的都市化，令客家舞麒麟的生存環境日減，在上世紀七十至八十年代開始步入低谷。此外，客家舞麒麟的衰落還有不少原因。第一是過去客家舞麒麟文化受到本地人排斥，特別是在市區，其配樂因為使用嗩吶，被認為與殯儀有關。其次是因為舞麒麟活動主要在客家村落發展，而客家人的性格相對保守，不輕易將技術外傳，外界較難去接觸。第三，一批客家村落的師傅相繼移民，將舞麒麟技術帶走，而隨着香港社會生活水平提升，愈來愈少年青人願意學習，令舞麒麟出現傳承危機。有見及此，不少參與者都開始改變舞麒麟組織的活動形式，走出客家圍村，讓市民大眾認識這種一直存在，但又頗為神秘的文化。與此同時，香港的麒麟師傅亦與本地學術組織合作，將舞麒麟申請成為「非物質文化遺產」，一方面將舞麒麟文化重新帶回國內，另一方面也與他們進行交流，協助培訓新一代子弟繼承舞麒麟文化。[1] 然而要在香港成功保育舞麒麟文化，依然有不少難題需要解決，特別是要將舞麒麟文化融入都市環境，吸引更多人關注。

第一節　麒麟組織的改變

舞麒麟作為客家人的傳統活動，但在傳承上亦面對種種困難，所以舞麒麟組織的形式亦隨之而改變。早期舞麒麟的組織，大多是村內的麒麟隊，參與村內的節慶活動。發展至近幾十年，因為香港政府要管制社團和武器，客家村麒麟隊開始以師傅的名義註冊，組織亦走出村落，參與社區活動。近年香港的麒麟組織再進一步發展，打破地區的界限，成立跨區性組織，加強地區與地區之間的聯繫，舉辦比賽及訓練班，正好針對客家村落的保守文化，讓市民有更多機會接觸舞麒麟。

以下所列舉的團體組織，都是我們在進行客家麒麟研究時發現。不難發現，早期的舞麒麟組織，主要都是以村作單位，而在市區則是體育會模式，發展至近年，不少舞麒麟組織都是跨地區性。

以村為核心的麒麟隊

沙頭角

上禾坑村

據李春林師傅憶述，上禾坑村早在三十年代已有麒麟隊存在，每逢新年及迎親時都會表演，人數大概有二十多人。現在上禾坑村以李春林師傅的名義，在 1975 年成立江西竹林寺螳螂派李春林功夫麒麟會，並在 2003 年正式申請社團牌照，目的是要將江西竹林寺螳螂派功夫和麒麟發揚光大，並且傳承給下一代。客家功夫文化研究會在 2015 年成立，李春林師傅亦參與其中，積極推廣麒麟文化，例如出席功夫閣的演出。而每逢有客家人喜慶，包括是廟會、迎親、做壽、新居入伙、店舖開張，麒麟隊都會出席。

古洞

古洞村聯鳳堂

聯鳳堂麒麟隊在 1960 年創立，由鄧遠強師傅的父親、大伯父鄧容光先生及眾位惠東同鄉籌建古洞聯鳳堂花炮會，邀請鄭日新師傅教導村中弟子舞麒麟及各種功夫套路。麒麟隊在每年逢春節一連九天在港島、九龍、新界各區舞麒麟及表演功夫，向街坊拜年。在每年農曆二月十九日觀音寶誕，也會舞麒麟到蕉徑村龍潭古廟參神賀誕。

日新麒麟青年協進會

日新麒麟青年協進會會址在新界北區客家文化促進會，以推廣麒麟文化為主旨，凝聚青少年承傳舞麒麟，同時為社區義務工作發揮互助睦鄰精神，服務社羣。

元朗

大旗嶺村

大旗嶺村的麒麟隊在戰後便存在，而且由李世強所教。在春節除夕晚，麒麟隊便會開始參拜每家每戶，直到凌晨，在初二更會出發到港九各地出棚表演，特別是在 1960 年代，更會到荃灣、筲箕灣、鯉魚門等地

表演。

崇正新村

崇正新村三喜堂花炮會麒麟隊歷史悠久，在元朗八鄉亦非常有名。在1975年，英女皇伊麗莎白二世（Elizabeth II，1926—現在，1952即位至今）訪港，崇正新村三喜堂麒麟隊亦在元朗大球場表演，迎接英女皇的到來。三喜堂麒麟隊一直都有參與村內的喜慶活動，亦會與各村進行交流，現在因為盧繼祖師傅參與中國香港麒麟文化協進會，所以麒麟隊也會參與全港性比賽。

屯門

大欖涌村

屯門大欖涌村有超過300年的歷史，但其舞麒麟的歷史卻是斷斷續續，最早期教授麒麟的是朱家螳螂的胡羅嬌師傅。據村中長老所指，胡師傅雖然不是大欖涌人，但卻是來自惠州同族同宗的胡姓宗親。他在十九世紀來到大欖涌村，教授朱家螳螂拳及舞麒麟，至今已有120年。然而，胡羅嬌師傅只教了五至六年便回鄉，再加上當時社會經濟條件不好，村民為了生計，少有參與有關活動，令麒麟隊逐漸衰落，甚至消聲匿跡，直至胡源發師傅拜鄭運師傅為師，麒麟隊才重新組建及發展，主要參與村內的喜慶活動。近年，大欖涌村麒麟隊亦有在香港以外地區推廣舞麒麟，例如是在深圳市龍崗區丹竹頭村教授，並組建丹竹頭麒麟隊，前往馬來西亞新山參加世界客家麒麟大賽。

深井

深井村

據傅師傅回憶，傅氏族人在深井村扎根已經超過200年。在1970年代，因為政府興建屯門公路，深井村搬往新址，令舞麒麟活動一度暫停。但隨着近年舞麒麟活動的復甦，村內又恢復舞麒麟，而麒麟隊主要都是參與村內的節慶活動。

荃灣

芙蓉山新村

芙蓉山新村在早期便有舞麒麟的活動。當時麒麟、鑼、鼓、鈸、嗩吶、兵器都保存在刁氏家祠內，但刁氏家祠日久失修，部份建築塌陷，而舞麒麟亦開始式微。在 1985 年，刁國昌師傅成立江西竹林寺螳螂派刁國昌國術會，雖然當時沒有註冊，但已經傳授螳螂派的功夫及舞麒麟。直至 2009 年才正式註冊，宗旨是要發揚江西竹林寺螳螂派的武術與及舞麒麟的傳統文化，能夠成為促進老年、中年、青年身心健康的體育運動，藉此宣揚武德精神，團結中華民族，令這種文化薪火相傳。國術會在成立後，積極在社區活動中向公眾表演舞麒麟，例如參與東井圓佛會每年都舉辦的慈善巡遊。此外，國術會每年都會在荃灣芙蓉山新村舞麒麟及表演武術，延續村內的舞麒麟傳統。

沙田

排頭村

排頭村由建村至今，已有二百多年歷史。由於該處是塊旺地，導致盜賊橫行，村人為了保衛家園，於是便邀請武術師傅教授功夫及麒麟。久而久之，便成立麒麟隊，參與村內各種喜慶活動，至今已有百年歷史。

西貢

下洋村

下洋村早有泗興堂麒麟隊存在，但後來有數十年時間沒有集訓，造成青黃不接。十多年前，下洋村村長提出再訓練年青村民，傳承舞麒麟技術，終於在 2005 年，由劉玉堂師傅籌備，組建泗興堂麒麟隊，目的是培養年青人傳承客家麒麟技藝。麒麟隊在成立後，積極參與表演活動，例如是西貢區及坑口區的鄉事委員會的活動、敬老節、村與村之間的互相拜訪、祠堂、新屋入伙及公開表演。2014 年，西貢坑口傳統客家舞麒麟被列入國家級非物質文化遺產，麒麟隊參加更多活動，如在 2016 年出席荃灣三棟屋「非物質文化遺產市集」表演，每年亦會到羅屋民俗館表演。此外，麒麟隊亦定時將麒麟隊表演片段，上載到影片分享網站 Youtube，讓

公眾認識麒麟。[2]

坪洲

坪洲菜園行

坪洲菜園行其實亦包括菜園行花炮會，大概在 1950 年代起成立，目的是團結客家人和服務街坊，多年來一直秉承傳統，每逢天后誕、龍母誕及媽祖行鄉等節日，都會出師舞客家麒麟助慶。主席分別是王貴喜、余建基，副主席則是唐偉雄。[3]

體育會

荃灣

惠州國術健身會

惠州國術健身會創立於 1964 年，由惠州籍張仲輝先生創立，當時名為惠州健身院，由鄧英、黃鴻運等老師傅教授東江系拳術及東江舞麒麟。隨着學員日眾院務日繁，次年由羅靖球、藍田、邱載福、朱松勝、張仲輝、黃繼富、何壽康、張欽等大力發動，得數百同鄉及各界人士協力支持，終於募集足夠資金，購置了荃灣沙咀道 232 號四、六樓及天台共三層。四樓作為同鄉會會所以利同鄉聯誼，而六樓及天台兩層，則作為國術會之永久會所之用。新址啟用後，易名為惠州健身學院，並邀請林煥光師傅主持教務，傳授龍形國術及器械。1973 年根據社團條例登記註冊，更名惠州國術健身會。惠州國術健身會積極參與社會公益運動，如慈善賣旗、步行籌款、社會綜合表演活動、國內外武術團體交流、武術匯演及比賽。[4]雖然惠州國術健身會以推廣傳統武術為主，但現時每逢星期二晚上，都由蔡年勝師傅教導舞麒麟。[5]

北螳螂健身院

北螳螂健身院由李大倫師傅在 1956 年成立，但李師傅沒有傳授舞麒麟。現在的楊振武師傅從周錦、鍾水師傅身上，學習舞麒麟後，亦開始在北螳螂健身院推廣麒麟。楊振武師傅更招收釋囚、更生人士為徒，教授傳統武術、舞麒麟、舞獅，甚至是如何待人處世，協助他們走回正途，重新

融入社區。除了在香港外，楊振武師傅亦使用北螳螂健身院的名義，在新加坡、馬來西亞教導舞麒麟。[6]

跨地區組織

　　跨地區的舞麒麟組織與此前的村麒麟隊不同，他們不再局限在圍村活動，更會走出社區以至國外，舉辦比賽、訓練班；它們與體育會也有所不同，不僅立足體育活動，更通過舉辦各類型文化和教育活動，提供綜合性平台，讓舞麒麟參與者交流資訊，推廣麒麟文化。

中國香港麒麟文化協進會（CUCA.HK）

　　中國香港麒麟文化協進會在 2011 年成立，是致力推動「麒麟文化」的非牟利文化團體，宗旨是推動多元化的麒麟文化，並透過舉辦各種相關的文化活動，從而加強會員對麒麟文化之學識及了解，令普羅大眾有更多欣賞和接觸的機會。協進會是由一班志同道合的麒麟文化愛好者發起，成員來自本港不同地區及村落。分別為個人會員及團體會員，每年都會舉辦公開麒麟比賽及導師學員訓練班，加強學員對麒麟文化之學識及了解。此外，中國香港麒麟文化協進會定期舉辦麒麟比賽項目，藉此把麒麟活動以比賽型式提升至可評分的體育項目層面，亦因此舉辦導師學員訓練班、裁判班，及於不同節日盛典參與麒麟演舞。與此同時，協進會也在小學，不定期舉辦暑期興趣班及外國交流生客家麒麟文化課程，將舞麒麟文化向學界推廣。最後，中國香港麒麟文化協進會也積極推動海外麒麟文化及傳揚，曾遠赴台灣、馬來西亞等地參與推廣麒麟的演舞文化。[7]

香港龍獅麒麟貔貅體育總會（H.K.D.L.U.P.Y.D.S.A）

　　香港龍獅麒麟貔貅體育總會由張國華、歐紹永師傅成立，宗旨是致力推廣傳統武術及龍、獅、麒麟、貔貅等藝術，透過體系教授，以比賽形式挑選香港精英運動員，參與世界各地友會比賽，進行交流並提升技術，傳承國粹。體育總會在 2017 年協辦香港學界龍獅武術比賽，並預備在明年舉辦世界龍獅節。[8]

香港麒麟運動聯合會（HKQSUA）

香港麒麟運動聯合會在 2015 年底成立，目的是要推廣客家麒麟文化，包括介紹麒麟文化、源流、舞動及紮作。聯合會主要通過社交平台 Facebook，讓麒麟愛好者暢所欲言，分享心得，互相交流，推動麒麟文化活動。[9]

客家功夫文化研究會

客家功夫文化研究會在 2015 年 2 月 27 日成立，由趙式慶先生及李石連師傅擔任會長及主席，致力保存和發揚中華傳統客家功夫（武術）文化以及其相關文化，鍛煉體魄，崇尚武德。通過舉辦講習、展覽、出版刊物，促進客家功夫文化的歷史理論及技術研究，挖掘整理其歷史源流、風格和特點，使其得以延續及發展。在過去的 2015 及 2016 年，客家功夫文化研究會都有參加香港文化節，並舉辦「客家麒麟及功夫文化耀香江」，安排功夫、麒麟表演、文化講座及紮作示範，讓觀眾可以近距離接觸客家麒麟。[10]

金獅麒麟演藝會

金獅麒麟演藝會計劃在 2017 年 11 月 18 日成立，由呂學強、謝浩璋、林金華、潘廣忠、鍾貴如、葉志雄、余潤金、盧慧英、方劍文、袁來華、王貴喜、葉偉倫、鐘健康、何偉然等參與創會。演藝會的目的是傳承客家文化，致力培養青少年對舞貔貅、舞麒麟的興趣。演藝會希望將貔貅和麒麟文化，延伸至學生發展及推廣到社區，讓更多人認識及學習，傳承中華民族的客家功夫和文化。

綜合來看，香港早期的舞麒麟組織都是以村作為核心，然後以師傅的名義註冊成為合法團體，給納村中弟子加入麒麟隊，參與村內的慶典活動。另一種模式是在市區內建立體育會，但在採訪個案中屬於較小數。隨着香港社會發展，舞麒麟面對傳承危機，各組織開始打破村的界限，合作建立跨地區組織，積極參與社區活動，如慈善表演及舉辦訓練班、比賽，更增加彼此間的交流。舞麒麟組織的改變，正好針對客家村落較保守的文化，讓舞麒麟的傳承不再局限於村內。

第二節　保育現況

　　雖然香港有不少麒麟隊及組織存在，但要保育客家麒麟文化，仍然有不少困難要面對，特別是如何讓舞麒麟更能融入都市環境。另一方面，雖然舞麒麟已成為「非物質文化遺產」項目，但亦因此局限了其定義，令公眾未能完全了解舞麒麟蘊含的價值。由於政府對舞麒麟的保育尚在初始階段，所以麒麟師傅都積極行動，嘗試舉辦訓練班，向中小學推廣，更與內地、東南亞等地方交流，務求令舞麒麟文化繼續傳承。

發展困難

　　正如上一章所言，由於香港迅速都市化，客家舞麒麟即使在客家村落亦面對傳承危機，雖然有不少舞麒麟組織應運而生，力圖把舞麒麟帶入社區發展，卻要面對兩大難題。第一是客家舞麒麟在融入都市的過程中遇上困難，其次是有部份師傅認為其表演觀賞性較遜色，難以跟商業化程度較高的舞龍舞獅競爭。

　　首先，客家舞麒麟在融入都市環境的過程中遇上困難，最明顯的例子就是尋找適合場地。由於練習舞麒麟時必須配合音樂，難免會發出聲音，而香港又有《噪音管制條例》限制住所及公眾場地所發出的聲音，所以即使成功租用地方，卻會因為收到投訴，而被強行中止練習。黃柏仁師傅就有親身體驗，他曾經在天水圍舉行室外舞麒麟比賽，鑼鼓聲吸引了很多人前來，當時全場坐滿觀眾，氣氛非常熱鬧。即使在晚上沒有燈光的照明下，觀眾都沒有離開，但就因為收到一個投訴，被迫移師室內，氣氛頓時大減，觀眾亦陸續離開。更嚴重的是，按師傅們的經驗，任何公共場地一旦接到投訴，有關單位就不會再批准在那處舉辦舞麒麟活動，嚴重打擊客家舞麒麟的發展。[11] 當然，舞獅業界亦面對同樣問題。張強國術總會獅隊的總教練鄧肇倫就指，他們能使用的公共室內練習場地只有三個，場地位置偏遠，加上要收拾裝備，每次練習時間不足兩小時。部份舞獅隊被迫在天橋底練習，但在雨季又難以進行訓練，即使天氣情況許可，也可能被警方驅趕。[12] 但由於舞獅羣體在都市環境有較長的發展時間，無論與教育系

統或市場經濟都有較好的融合，已經適應上述都市化過程中遇到的種種問題。

另一個問題是表演悅目性，部份師傅認為客家舞麒麟不及舞獅。黃柏仁師傅認為舞獅的動作威猛、音樂比較響亮，非常能夠吸引觀眾的目光。而舞麒麟的音樂則比較清，加上麒麟的性格是溫良、不殺生，祂的腳亦是馬蹄，所以不會有跳椿的動作，表演的觀賞性不及舞獅。按傅師傅的解釋，舞麒麟的精髓就在於規矩、禮儀，它們或許是不夠悅目，但毫無疑問是代表中國傳統的禮，觀眾必須對麒麟有一定的認識，才能領略當中的意義及樂趣。[13] 所以，在沒有政策支持的情況下，尚未開拓市場的客家舞麒麟與市場經濟是脫節的，很難在都市環境中與舞獅競爭求存。

成為「非物質文化遺產」的利與弊

舞麒麟在 2014 年成為「非物質文化遺產」，無疑是得到了國家的認同，但套用廖迪生教授的說話：「非物質文化遺產項目的建立，的確為保育地方文化傳統邁出一大步，但這個過程卻同時改變了這些項目的本來意義」，[14] 而舞麒麟正是明顯的例子。

在 2014 年西貢坑口客家舞麒麟，成功晉身中國國家級「非物質文化遺產」（Intangible Cultural Heritage）的行列，意義非同小可。因為要成為非物質文化遺產，必須符合多項條件，而有悠久歷史的客家舞麒麟經過一眾熱心人士的努力下，終於成為國家級「非物質文化遺產」，這亦代表國家、香港政府的認同。

2003 年 10 月 17 日，聯合國教育、科學及文化組織（United Nations Educational, Scientific and Cultural Organization）在大會上通過《保護非物質文化遺產公約》（Protection of Intangible Cultural Heritage Convention）。它的宗旨主要有四點，包括：

一、保護非物質文化遺產；

二、尊重有關社區、羣體和個人的非物質文化遺產；

三、在地方、國家和國際層面提高對非物質文化遺產及其相互欣賞的重要性的意識；

四、開展國際合作及提供國際援助。

香港政府在《保護非物質文化遺產公約》通過後，亦積極支持保護工作，包括確認、立檔、研究、保存、推廣及傳承。而民政事務局更在 2008 年成立非物質文化遺產諮詢委員會，委任本地學者、專家和社區人士為委員，就非物質文化遺產普查、保護非物質文化遺產的措施等方面向政府提供意見。[15]

2014 年，西貢坑口客家舞麒麟與黃大仙信俗、全真道堂科儀音樂和古琴藝術成為「國家級非物質文化遺產」項目，亦是第四批成功列入國家級非物質文化遺產代表性項目名錄。[16] 所謂非物質文化遺產，根據聯合國教科文組織的《保護非物質文化遺產公約》所指，是

> 各社區、羣體，有時是個人，視為其文化遺產組成部份的各種社會實踐、觀念表達、表現形式、知識、技能，以及相關的工具、實物、手工藝品和文化場所。這種非物質文化遺產世代相傳，在各社區和羣體適應周圍環境以及與自然和歷史的互動中，被不斷地再創造，為這些社區和羣體提供認同感和持續感，從而增強對文化多樣性和人類創造力的尊重。[17]

舞麒麟文化傳承已經有相當的歷史，而這種活動更成為客家人的象徵，完全符合「增強對文化多樣性和人類創造力的尊重」的定義。在 2014 年香港科技大學華南研究中心廖迪生教授、西貢坑口區村民、李春林師傅、黃柏仁師傅及劉玉堂師傅等人的努力下，西貢坑口客家舞麒麟終於成為國家級「非物質文化遺產」，意味具有悠久歷史的舞麒麟，經過在民間多年的發展，終於獲得國家及國際的承認及肯定其價值。

然而，舞麒麟文化成為「非物質文化遺產」後，卻可能局限大眾對這項傳統活動的認識。根據民政事務局的網頁顯示，「非物質文化遺產」又可以分為五個方面，包括：

一、口頭傳統和表現形式，包括作為非物質文化遺產媒介的語言；

二、表演藝術；

三、社會實踐、儀式、節慶活動；

四、有關自然界和宇宙的知識和實踐；

五、傳統手工藝。

而舞麒麟則被歸類為「表演藝術」，這種定位無疑是忽略了背後的內涵，事實上它是一個內容非常豐富的文化複合體。傳統客家村落中節慶活動所呈現的舞麒麟，除了是一種表演，也是祭神儀式的重要一環，是客家人與上天溝通的媒介，所以它不但是一種「社會實踐、儀式、節慶活動」，亦包含民間宗教「有關自然界和宇宙的知識和實踐」。何況，麒麟紮作也是一種「傳統手工藝」，故此舞麒麟是同時具有宗教、社會、文化等多方面的價值和意義，聯合國教科文組織將其定位為「表演藝術」，容易令大眾誤解它只是一種普通的民間娛樂活動，未能了解背後的文化意義。另一方面，客家舞麒麟在香港新界各地廣為流傳，並不只是西貢坑口一地獨有的文化，本章第一節所列舉的麒麟隊，正好反映客家舞麒麟在本港多條客家村落都存在。因此，將客家舞麒麟定為坑口特有的「非物質文化遺產」，也有可能限制了大眾的認識。關於本次研究所採訪舞麒麟在香港的分佈，可參考附錄二。

保育政策的展望

舞麒麟成為「非物質文化遺產」後，仍然需要政府的政策支持才能有效保育，而中國政府的教科文衛委員會強調的「活態傳承」，特別值得借鏡。因為單靠現代科技的手段（文字、錄音、影片）來保護「非物質文化遺產」，容易令它們成為博物館中的文獻和記憶，所以必須「活態傳承」。為此，中國政府從三方面着手，第一是重視與扶持傳承人，給予榮譽及經濟支援，協助他們傳授弟子。其次是設立非物質文化遺產生態保護區，即是保護這些項目原有的文化空間。最後是對「非物質文化遺產」進行生產性保護，使這些項目能在商品市場中生存，獲得一定的經濟效益，吸收更多人參與，甚至是走進大眾的生活中。[18] 其中第一與第二項的措施，都可以套用到保育舞麒麟的工作上。

首先是要解決找尋適合場地及傳承人的問題。自 2015 年開始，非物質文化遺產辦事處定期與客家功夫文化研究會合作，舉辦《客家麒麟及功夫文化耀香江》。另外，2017 年 5 月 11 日，非物質文化遺產辦事處更舉辦坑口非物質文化遺產活動日；並安排舞麒麟講座、示範及公眾互動環節，

顯示香港政府愈來愈重視舞麒麟文化。[19] 但是，這類型活動以宣傳為主，要真正解決傳承危機，必須有長期政策配合。以粵劇文化為例，在 2009 年成為「非物質文化遺產」後，政府推動粵劇發展委員會的成立，不斷注資基金，更在 2011 年將油麻地戲院改建，成為傳統曲藝表演中心及後勤基地，訓練新的戲班。而沙田的香港文化博物館亦特地設立「粵劇文物館」，成為六個常設展館之一，展示數千項與粵劇相關的藏品。在中、小學的教育課程上，都設有欣賞唱詞及唱曲部份，內容均涉及粵劇。這些政策不但提供了場地，更幫忙招攬及訓練人材，令粵劇可以持續傳承下去。[20] 舞麒麟同樣需要場地、人材與資金，如果有這些政策支持，相信能幫助舞麒麟更容易融入都市環境。

　　另一方面，重新活化舞麒麟的原有文化空間亦非常重要。正如第一章所言，過往舞麒麟的主要傳承地都是在圍村，但隨着香港都市化，村中不少年青人都出外發展，或只是學習客家功夫，令村內舞麒麟承傳也都出現危機。時至今日，香港客家圍村的生活模式雖然已經改變，但仍然保留慶祝神誕的傳統，繼續舞麒麟，這亦能吸引外流的村民回村參與，加強他們對村、堂口的歸屬感。由此可見，舞麒麟在香港客家圍村中，仍然非常有價值，如何吸引村中新一代子弟參與舞麒麟，值得所有保育者深思，更需要新界各區持份者積極支持與參與，當局或可仿效中國政府設立非物質文化遺產生態保護區。

　　部份舞麒麟師傅亦萌生舉辦比賽及向中、小學推廣舞麒麟的想法，這亦意味舞麒麟發展走向體育化。黃柏仁師傅認為相對舞龍、舞獅的推廣，舞麒麟的起步無疑是落後了，所以建議主動舉行舞麒麟比賽，一來可以吸引公眾的注意，其次亦可以讓各個麒麟隊交流。而更重要是因為有了比賽，可以向教育局申請開辦導師班，向各中、小學推廣，提高學生參與的積極性，也能吸納更多年青人。[21] 然而，也有師傅認為進行比賽，就需要制定統一標準，但此做法難免會抹煞各村舞麒麟的特色，令舞麒麟步向單一化，偏離原來內容豐富而形式多樣的文化本貌。

　　雖然，應否舉辦比賽存在爭議，但師傅們的保育工作並沒有因此而停止，更向中國大陸及海外推廣舞麒麟。雖然舞麒麟是從內地傳入香港，但內地部份地區因為政治運動的影響，令舞麒麟的傳統消失了。而熱心人士

亦主動聯絡麒麟師傅，希望他們能夠將舞麒麟，重新帶回村落發展。除此以外，外地有一些仍然有舞麒麟傳統或記憶的地方，亦會邀請香港的舞麒麟團體進行交流，例如在 2017 年 7 月，客家功夫文化研究會便前往廣西賀州，舞麒麟進入當地的客家圍屋，並與他們交流功夫文化。正如研究會的李石連主席所指，通過聯絡各地的客家人及參與這些活動，他們既能尋

根，亦可以發揚客家功夫文化。[22] 在展望將來的發展時，一眾師傅都認為
內地必將是的重點地區，特別是內地政府願意提供場地、經費支援，令
舞麒麟文化更容易推廣給大眾認識。[23] 另一方面，麒麟師傅亦向東南亞發
展，推廣舞麒麟文化，如黃柏仁師傅就在新加坡、馬來西亞教導舞麒麟。[24]
雖然，當地政府對推動中國文化的態度比較冷淡，但因為有不少客家人聚

居，他們非常歡迎舞麒麟文化。例如在馬來西亞便有客家人組成的工會，於 2017 年在柔佛舉行的首屆世界客家麒麟大賽，黃柏仁師傅便擔任大會統籌，引用香港麒麟文化協進會章程，提供裁判，更將同馬來西亞各地區師傅及參與地區成立聯會，日後定期開辦裁判班及導師班課程，而盧繼祖師傅亦出任荷蘭隊的領隊。[25]

　　總的來說，面對香港社會的急速發展，要有效地保育和推廣客家麒麟文化，除了各位舞麒麟師傅和團體的努力之外，更需要政府的政策配合。過往，舞麒麟的傳承主要是在客家圍村，但由於新市鎮發展改變了香港的社會文化，加上傳統客家村落相對保守，不輕易將舞麒麟技術外傳，又隨着師傅年紀漸增及移民，令舞麒麟活動傳承出現困難，促使新式組織出現，例如成立體育會進入都市，甚至是跨地區組織。而舞麒麟成功申請成為「非物質文化遺產」後，遂得到政府的重視，但仍有待相關保育政策和措施的設定與落實。另一方面，現在「非遺」項目只有一地，恐怕會導致焦點與資源過份集中，容易忽略其他村落，令本身多元的客家麒麟文化凋謝。目前，民間是保育和推廣客家麒麟文化最重要的力量。客家圍村師傅仍然留在村內教導子弟，延續慶祝神誕的傳統。也有師傅組織體育會、跨地區組織，主動組舉辦訓練班、比賽，令舞麒麟走向體育化，想通過競技比賽，使舞麒麟可以走進中、小學的教育系統中。部份師傅更與內地、東南亞等地交流，甚至吸引外國人學習，使舞麒麟文化可以在海外流傳。然而，民間的力量與資源都相當有限，包括對麒麟文化的認知容易偏向主觀，而且在傳播及承傳上都沒有統一的意向與方法，所以要真正達到保育客家舞麒麟的目標，首先必須強化研究，才能更客觀地認識香港的客家舞麒麟文化，從而制定相關的保育政策。到目前為止，有關香港客家舞麒麟的研究非常貧乏，本書只是一個初探，有待更深入的研究去揭開香港客家舞麒麟文化的全貌。

註釋

1　《2017 年 6 月 21 日客家功夫文化研究會眾師傅訪談》，由袁展聰訪談，2017 年 6 月 21 日，錄音 / 抄本（香港：客家功夫文化研究會）。

2　劉玉堂師傅在 YouTube 的專頁，網頁：
https://www.youtube.com/user/TOMLAU07/videos（2017.6.18 網上檢索）。

3　坪洲蔡園行 Facebook 專頁，網頁：
https://www.facebook.com/%E5%9D%AA%E6%B4%B2%E8%8F%9C%E5%9C%92%E8%A1%
8C-159967914066883/（2017.6.18 網上檢索）。

4　《惠州國術健身會 40 週年紀念特刊》，（香港：惠州國術健身會，2004），頁 33。

5　《蔡年勝師傅》，由劉繼堯、袁展聰訪談，2017 年 2 月 28 日，錄音 / 抄本（香港：客家功夫文化研究會）。

6　《楊振武師傅》，由袁展聰訪談，2016 年 12 月 12 日，錄音 / 抄本（香港：客家功夫文化研究會）。

7　中國香港麒麟文化協進會網，網頁：http://www.cuca.hk/（2017.6.18 網上檢索）。

8　香港龍獅麒麟貔貅體育總會專頁，網頁：https://www.facebook.com/%E9%A6%99%E6%B8%AF%E9%B
E%8D%E7%8D%85%E9%BA%92%E9%BA%9F%E8%B2%94%E8%B2%85%E9%AB%94%E8%82%B2
%E7%B8%BD%E6%9C%83-1374406596216862/（2017.6.18 網上檢索）。

9　香港麒麟運動聯合會 Facebook 專頁，網頁：https://www.facebook.com/groups/1780029055551559。

10　《頭條日報》網，2015 年 2 月 6 日，網頁：http://news.stheadline.com/dailynews/headline_news_detail_
columnist.asp?id=318921§ion_name=wtt&kw=137（2017.3.5 網上檢索）；《客家功夫文化研究會成
立誌慶暨第一屆委員就職典禮》，（香港：客家功夫文化研究會，2015），頁 33；《巴士的報》網，2015
年 10 月 19 日，網頁：http://www.bastillepost.com/hongkong/8-%E7%94%9F%E6%B4%BB%E4%BA%
8B/868419-%E5%AE%A2%E5%AE%B6%E9%BA%92%E9%BA%9F%E5%8F%8A%E5%8A%9F%E5%A
4%AB%E6%96%87%E5%8C%96%E8%80%80%E9%A6%99%E6%B1%9F?r=w（2017.6.19 網上檢索）；
《2016 年 10 月 1 日荃灣三棟屋博物館考察報告》，由劉繼堯記錄，2016 年 10 月 1 日，抄本（香港：客
家功夫文化研究會）；我與美食有緣網，網頁：http://doublepworkshop.blogspot.hk/2016/10/10-2.html
（2017.6.18 網上檢索）。

11　《2017 年 6 月 21 日客家功夫文化研究會眾師傅訪談》，由袁展聰訪談，2017 年 6 月 21 日，錄音 / 抄本（香
港：客家功夫文化研究會）。

12　《香港 01》新聞網，2016 年 2 月 11 日，網頁：
https://www.hk01.com/%E6%B8%AF%E8%81%9E/6230/-%E6%96%B0%E6%98%A5%E8%81%B7%E5
%A0%B4-%E8%88%9E%E7%8D%85%E9%81%8B%E5%8B%95%E6%94%AF%E6%8F%B4%E5%B0
%91%E9%99%90%E5%88%B6%E5%A4%9A-%E6%A5%AD%E7%95%8C%E8%AD%B0%E5%93%A1
%E6%89%B9%E6%AD%A7%E8%A6%96（2017.9.26 網上檢索）。

13　《2017 年 6 月 21 日客家功夫文化研究會眾師傅訪談》，由袁展聰訪談，2017 年 6 月 21 日，錄音 / 抄本（香
港：客家功夫文化研究會）。

14　廖迪生：〈「傳統」與「遺產」─香港「非物質文化遺產」意義與創造〉，收入廖迪生編：《非物質文化遺產與
東亞地方社會》，（香港：香港科技大學華南研究中心及香港文化博物館，2011），頁 259。

15　民政事務局網，網頁：
http://www.hab.gov.hk/tc/policy_responsibilities/arts_culture_recreation_and_sport/t_intangible_cultural_
heritage.htm（2017.6.14 網上檢索）。

16　香港政府新聞公報，網頁：
http://www.info.gov.hk/gia/general/201412/05/P201412050831.htm（2017.6.14 網上檢索）。

17　非物質文化遺產辦事處網，網頁：http://www.lcsd.gov.hk/CE/Museum/ICHO/zh_TW/web/icho/what_is_
intangible_cultural_heritage.html（2017.6.14 網上檢索）。

18　《中國文化報》網，網頁：
http://epaper.ccdy.cn:8888/page/1/2012-06/11/2/201206112_pdf.PDF（2017.10.16 網上檢索）。

19　非物質文化遺產辦事處網，網頁：
http://www.lcsd.gov.hk/CE/Museum/ICHO/zh_TW/web/icho/past_event_14.html（2017.6.14 網上檢索）。

20　《文匯報》網，網頁：
http://paper.wenweipo.com/2014/08/25/HK1408250049.htm（2017.8.15 網上檢索）。

21　《2017 年 6 月 21 日客家功夫文化研究會眾師傅訪談》，由袁展聰訪談，2017 年 6 月 21 日，錄音 / 抄本（香
港：客家功夫文化研究會）。

22　賀州新聞網，網頁：
http://www.gxhzxw.com/index.php/cms/item-view-id-23772.shtml（2017.7.11 網上檢索）。

23　《2017 年 6 月 21 日客家功夫文化研究會眾師傅訪談》，由袁展聰訪談，2017 年 6 月 21 日，錄音 / 抄本（香
港：客家功夫文化研究會）。

24　《黃柏仁師傅》，由劉繼堯、袁展聰訪談，2016 年 9 月 14 日，錄音 / 抄本（香港：客家功夫文化研究會）。

25　柔佛人網，網頁：
http://johor.chinapress.com.my/20170722/%E3%80%90%E4%BB%8A%E6%97%A5%E6%9F%94%
E4%BD%9B%E9%A0%AD%E6%A2%9D%E3%80%91%E6%88%90%E5%8A%9F%E8%BE%A6
E5%A4%A7%E8%B3%BD-%E7%B1%8C%E5%82%99%E4%B8%96%E8%81%AF%E7%B8%BD-
%E8%88%9E%E9%BA%92%E9%BA%9F/（2017.8.15 網上檢索）。

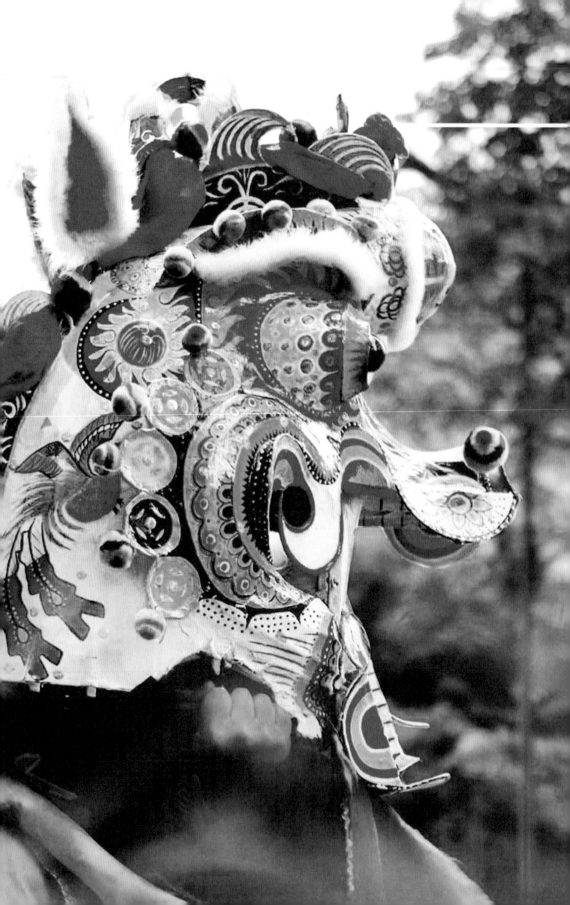

第七章

口述紀要

香港客家麒麟研究，一共採訪 25 名師傅。以下將會按照採訪日期，通過摘要的形式，展示每位師傅部份的訪談內容，向各位受訪師傅，表示謝意。需要說明的是，每位師傅的採訪內容都十分精彩，但由於字數所限，摘要主要圍繞三方面：接觸麒麟的緣起、對客家麒麟的展望，以及抽選一些特別內容。

傅天宋師傅

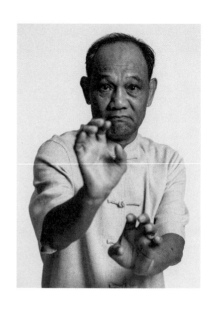

傅天宋師傅，1951 年 6 月 9 日出生於香港，廣東省寶安縣人，是客家功夫文化研究會創會會員。1972 年至 2015 年在消防處任職。

訪問日期：2016 年 8 月 12 日
時間：上午 10 時至 12 時
地點：深井村公所

訪：傅師傅，你如何接觸麒麟，甚麼原因吸引你學習？

傅： 在香港，有很多客家圍村都有舞麒麟的風俗，舞麒麟可以說是我們客家人的圖騰。客家人在喜慶的場合，都會舞麒麟，增加氣氛。我童年的時候，生活在一個樸素的客家村，村中以務農為主。當時，我們的生活，主要是舞麒麟、練國術，或者泡一壺茶，村中父老聚首一堂，談天說地。所以，我可以說是耳濡目染，看見父老舞麒麟，便去參加，從而學習。這便是我學習麒麟的開始。

訪：師傅，你覺得舞麒麟與武術之間有沒有關係？

傅： 有一定的關係。舞麒麟，沒有門派之分，任何人都可以學習，因為這是中國的一種藝術，只不過，舞麒麟大多是客家人。至於，舞麒麟與功夫有沒有關係？存在一定的關係，如果有國術的基礎，比較容易運化麒麟，將武術的元素，融匯在舞麒麟的動作之中。令麒麟舞動起來

的時候，更為生動、活躍。當然，即使沒有國術基礎，也可以學好麒
麟。時至今日，有功夫基礎，或沒有功夫基礎也好，只要對舞麒麟有
興趣，都無任歡迎。

訪：師傅，你認為麒麟有甚麼內涵呢？

傅：麒麟的內涵很多，例如講禮，舞動的時候講求規矩，採青的時候，不能採血腥的青；因為麒麟是仁獸，吃素，所謂青口素食。如果我們採青時，遇到蛇青之類，我們會拒絕的，秉承麒麟素食的精神。又例如會麒麟時，舞動的姿態不能過高，不能高於對方的麒麟；舞動的動作不宜過大，要求柔順，不能帶有威脅性，不能起腳，姿勢盡量要底。另外，麒麟還包含儒釋道三教的元素，這點是我逐漸成長後，通過練習和閱讀，而得到的感悟。

訪：舞麒麟為甚麼注重手腕力？

傅：因為絕大部份舞動麒麟的時候，麒麟只有一個組件是活動的，就是嘴巴，其他組件不能活動。於是，你怎樣將一個死物，變得活靈活現？當中的技巧，就是手臂和手腕，以手腕來舞動麒麟，再配合馬步。麒麟頭比較小，舞動的時候，需要將人收縮，考驗舞動者的耐力。如果臂力與腕力不足，便會影響舞蹈效果，以及外觀。有臂力與腕力，才能表現突發力，所謂驚彈勁，麒麟才生動。

訪：禮儀方面，有沒有一些古今不同的例子？

傅：從前嫁娶的時候，是坐轎，現在是坐車，於是形式上有少少區別。例如從前要踢轎門，現在變為開車門。又例如從前壓轎門，請新娘下轎；現在變需要轉化，改為向車門行禮，然後開車門，請新娘新郎下車，再由麒麟帶領一對新人回家。有些情況下，也需要與時並進，可是一些原則性的內涵是不能改變的。

訪：所謂會麒麟是甚麼意思？

傅：會麒麟即是好像握手一樣。因為我們秉承孔夫子，有朋自遠方來，不亦樂乎。以禮招待，表示禮貌。

訪：師傅，你有甚麼寄望？

傅：我現在已經退休了。我對客家麒麟以及從前學的國術，依然根深蒂固。幸運的是能加入客家會，可以重溫舊夢，活到老學到老。而且，希望傳承客家功夫和客家麒麟，不要讓這傳統文化消失，這就是我的心願。

李春林師傅

　　李春林師傅，1948 年 11 月 24 日出生於香港，廣東省寶安縣人。曾經從事建築業，現已退休，是江西竹林寺螳螂派第四代傳人、第一屆客家功夫文化研究會副主席、中國國術龍獅總會成員、江西竹林寺螳螂派香港分會麒麟總教練、江西竹林寺螳螂派李春林功夫麒麟總教練兼會長、深圳市鹽田區裕泰功夫麒麟會會長兼總教練、馬遊塘村國術麒麟會總監。

　　訪問日期：2016 年 8 月 19 日

　　時間：上午 11 時至 12 時

　　地點：沙頭角上禾坑村

訪：師傅是如何接觸客家麒麟？

李：其實我在小時候，就對客家麒麟產生興趣。圍村都叫「出棚」，帶麒麟四處去表演。因為我自問不是讀書的材料，聽到這些好開心的音樂，砰砰棚棚，非常有趣。那時，麒麟來到我們的村子表演，感覺這東西適合我，就產生興趣，接下來就自己研究舞麒麟。

訪：黃毓光師傅是如何教麒麟？

李：初時首先學基本動作搖麒麟，未開始時先紮馬。搖熟麒麟上中下三個基本動作，然而練習馬步、身形、手法，再慢慢學習高級動作。

訪：當時黃師傅通常在哪日來？

李：師傅派楊欽師兄長期駐在這裏教導，我們慢慢學，晚飯後去祖堂屋二樓。祖堂屋是大家共用，耕作的農具也放在此。

訪：大約要學習多久，才跟師兄弟出外表演？

李：其實在 1962 年，江西竹林寺螳螂派我師傅來教。我在當年夏天放暑假，有機會學功夫，大約三至四個月後開始學舞麒麟。後來在臨近過

年時，村內有慶祝活動，有機會出外表演。我因為有興趣，看見麒麟便非常開心，所以學習速度非常快。

訪：師傅，以前會否教導外姓人？

李：我師傅會教外姓人，亦有廣東人願意學。但在我師公時，不教外人，

只教客家人，自從我師傅來到香港後，開始願意教給所有人。

訪：**為何？**

李：因為我祖師爺不想把客家功夫外傳，只想承傳我們客家人。我師傅來香港謀生，要支付武館租金，自然就要變通，何況，也不是每個客家人都願意學。

訪：**師傅會用甚麼樂器？**

李：現在最低限度有三種。傳統有八種，叫八音，是傳統皇帝上朝的音樂，又叫天機送子。八音包括，動鑼、扁鑼、扁鼓、笛、嗩吶、德鼓，又叫師公頭，還有、鈸、鑼。現在大概只用三種，也有四種，嗩吶、德鼓、鈸、鑼。出外時必須在隊伍前面用德鼓，用來辟邪保平安，因為要兵器對打，保平安、辟邪，否則就不符合規矩。在麒麟開光時，還會貼兩道符，要懂神功才可以寫。

訪：**師傅的麒麟套是怎樣的？**

李：麒麟套好像打功夫，拳套是一套東西。我們的麒麟套是，麒麟在開始時會刷牙、洗臉、拜四方，接着麒麟出動遊花園，會舐腳，即洗腳，接下來滾身、洗身，又叫舐身，然後進行儀式，自己做動作，做神態，做打瞌睡的動作，動作要慢，然後踢青，即是玩青，影青，即是用麒麟影擪一擪，沉青，到食青的部驟，食青後走圍再回動。舞起來要十分鐘。

訪：**中間是否要換人？**

李：應該是上下段，在打瞌睡時換人。我訓練的徒弟就不需要換人，但正常是要換人，大概在打呵欠時，從麒麟後面入來接手，不會公然換人，否則會很醜陋。尾部都要換人，因為他要長期蹲下，不會站立，非常辛苦。

訪：**師傅，如何逼徒弟堅持十分鐘？**

李：要堅持。舞動時要應快則快、應定則定、應慢則慢，這樣才可以回氣。如果只是快，很快便沒有氣力。慢、定要做好，才可以回氣。

訪：**師傅你跟其他師兄弟，教麒麟有何不同？**

李：我是用自己思維揣摩麒麟的動態，我師兄的就比較傳統，沒有揣摩。我對師傅傳下的一套是有改變，因為我認為舞麒麟要有動物的神態，

才叫舞麒麟。

訪：師傅是如何改造呢？

李：我在設計時，初時會看動物，看牛、狗、雞、貓、豬，看它們的神
態，將神態演繹入麒麟中，教的時候會給徒弟示範，讓他們練習。如
果自己看了也不明白，徒弟就更不可能明白，所以要親身示範，改正
徒弟的手勢。

訪：師傅是如何學習醫學？

李：其實沒有怎樣學。師傅跟我説，醫學一定要懂藥論，懂藥論才學醫
術。藥論是指甚麼藥在甚麼時候用，甚麼部位用，用的效果是如何。
藥論很長，好像唸經，要記藥效、甚麼時候用，有沒有毒，有毒的要
在哪部位用，無毒的則在哪部位用。沒一種藥是萬能，我們亦不能一
本通書看到老，如喉痛不能用刺激的藥，要用內藥。祖師爺也會看穴
道，看甚麼部位被打，在甚麼時候被打，春夏秋冬，會用不同的藥。

訪：在時辰被打有甚麼影響？

李：例如夏天是火歸心，十二點、一點，被打中心口會死，即使打不中，
也會拖一時三刻才死。所以醫者會問在何時被打，甚麼季節，開不同
的方，所以藥論好重要。即使是輕微碰撞，都會整日陰陰痛，因為受
了內傷。

胡源發師傅

　　胡源發師傅，1957 年 12 月 19 日出
生於香港，廣東省寶安縣人。胡師傅從
事中醫約三十多年，現在居住在外地，
定期回港。

　　訪問日期：2016 年 8 月 26 日
　　時間：上午 10 時至 12 時
　　地點：大欖涌村村公所

訪：師傅你是如何接觸麒麟？

胡：我是一個地道的客家人，在客家圍
　　村長大。從幼年開始，便聽村中長
　　輩講述客家的傳統文化，麒麟便是其中之一。我們村落舞麒麟的歷
　　史，聽長輩所說，已經有兩三代人；不過，後來出現斷層。我年幼
　　時，常從長輩口中聽聞舞麒麟的事跡，引起我對舞麒麟的興趣。長大
　　後，自己尋訪名師，在村中長輩介紹下，便認識了我的師傅。

訪：這裏附近還有其他村落，會不會在喜慶時節，一起舞麒麟呢？

胡：有可能的。例如我們以前的年代，村與村之間，就像現在的隔離鄰
　　舍，大家都認識對方。所以，很多時候，譬如我們村落的男丁，迎娶
　　附近村落的女丁，我們便會舞麒麟迎接新娘。在這情況下，兩村便有
　　機會一起舞麒麟，我們接新娘，他們送新娘。類似這些的喜慶活動，
　　時常發生。又例如邀請，譬如我們村落今天有喜事，我們邀請附近的
　　村落來賀喜，也是共通舞麒麟的機會。

訪：當時師傅學麒麟的情況是怎麼的？

胡：當時有時間幾乎每晚學習。學習的過程，沒有系統。我主要講我的門
　　派，主要講手法和步法，當然還有其他元素。舞麒麟要求步法靈活、
　　穩固和變化，我們的馬步有：丁字步、麒麟步、弓箭步、走步、鵝哥
　　腳、鏟腳、吊腳、小跳等。手法上，要表演出驚勁和吞吐。驚勁是突
　　發的力量，吞吐是用橋手伸縮，我們的手法有：大小撥角、擫手、映

手等。所以，舞麒麟和練習拳術，兩者之間是有關聯的。我們當時，
是先學拳，有一定的基礎後，再經師傅的同意，才學麒麟。

訪：學舞麒麟的時候，甚麼時候學習音樂？

胡：學舞麒麟的動作和音樂可以同時開始的，因為舞麒麟的時候，會配合

音樂。例如參拜的時候，有參拜的音樂，兩者是相輔相成的。聽到音樂，加深對動作的印象；熟悉動作，也聯想到音樂。不會先練三個月麒麟，再練三個月樂器；通常都是同步進行。

訪：樂器方面，有甚麼代表性的樂器？

胡：德鼓，這是非常有代表性。德鼓代表我們的師公，每一次出門的時候，都要帶德鼓，代表師公與我們同在，保佑眾弟子平安。德鼓側面有一個竹筒，出門時，在神壇取三支香，放在竹筒內，需要不停替換，不能熄滅。這代表了對師公的尊敬，亦希望師公保護我們，一切順利。嗩吶，嗩吶發出的聲音與其他樂器不同，音色比較高昂，有穿透力。傳說，讓妖魔鬼怪聞聲而逃，有辟邪鎮煞的作用。不過，可惜的是，現在懂嗩吶的人，愈來愈少。

訪：音樂方面，是如何學習？

胡：需要學拍子，例如我打一個節奏，你模仿。這是我當時的學習方法，而不是看五線譜、簡譜，而是通過模仿而成。學麒麟的音樂，基本上，全靠記憶。我希望轉變這學習模式，希望讓練習者，更容易掌握。

訪：舞麒麟的特別之處是甚麼？

胡：舞麒麟有別於其他同類型的民間活動，如舞獅、舞龍等等。因為舞麒麟主要靠雙手緊握麒麟頭，做出一連串的動作，而所做的動作，雙手凌空提起，沒有借助肩膀或頸背的力量。只用雙手，所以舞麒麟講究腕力及臂力；而且，需要配合跳躍及靈活多變的馬步。因此舞麒麟這種傳統民間技藝，除了講求基本功夫外，更需要很好的體能配合，才能發揮自如，演繹出麒麟的神髓。

訪：師傅，你對客家麒麟有甚麼展望？

胡：舞麒麟是傳統文化之一，有一定限制，例如麒麟是仁獸，不能超越這界線，不能違反這原則。例如吃蟹青，便違反麒麟的原則。所以，原則這方面一定要保留，否則便會不倫不類。我個人希望發展音色方面，希望音色走向多元，而宗旨是一貫的，則是在不違反傳統的原則下，慢慢去發展，慢慢去轉變。

黃柏仁師傅

黃柏仁師傅，1957 年 6 月 19 日出生於香港，廣東省寶安縣橫崗人。曾經從事貿易行業，現已退休，是中國香港麒麟文化協進會主席、香港客家功夫文化研究會副主席、聯福堂會長、白眉世強國術總會會長、大旗嶺村村代表。

訪問日期：2016 年 9 月 14 日

時間：上午 10 時至 12 時

地點：元朗大旗嶺村

訪：師傅可否說一下你的師承？

黃：我的師傅是李文達，我是第七傳弟子，師公是李世強。

訪：是請李文達師傅來村教？

黃：我師公首先在本村教，後由兒子李文達執教。本村並非原居民村，我師公在橫崗、鹽田及龍崗挺有名聲，所以便邀請他來教導。在以前，每條村都有教頭，因為當時是務農，要爭奪水源，就要打架，所以會請師傅教拳，保護村落，當時更會有更練團巡更，防止人家偷東西。

訪：師傅是如何接觸舞麒麟？

黃：大旗嶺村舞麒麟，直至我已經是第三代，師公在四十年代已在教功夫、教麒麟。我大概在六歲時，每逢年終便在禾堂，即是曬禾的地方，跟隨師叔伯都會學舞麒麟。由於當時要出棚舞麒麟、打功夫，所以師叔伯會教導年青人舞麒麟，開棚打功夫，為期兩至三個月，一直教至年終。

訪：為期兩、三個月教甚麼？

黃：首先會教我們基本功。因為在學習後，一定要實踐，比如我負責舞麒麟尾，必須要配合音樂。元朗十八鄉天后誕會舉行巡遊，我們舞麒麟要出外表演。農曆三月廿一日及廿二日在街上會有採青活動，當時情況非常熱鬧。在街上就開始舞動，可以實踐如何舞麒麟、如何採青。

訪：舞麒麟有甚麼基本功？

黃：最重要的是馬步、手法。手法要柔，你要懂得去聽音樂，掌握節奏。

訪：有甚麼舞動技巧？

黃：視乎每個人的資質，要教曉他精要、神態。

訪：可否舉例？矮與高人如何舞才好看？

黃：例如我的兒子也很高大。我們教十幾個學生，高的，我們會教他保
持低姿勢，令神態好看一些，但舞的人會感覺疲累，所以要學懂如何
蹲。麒麟與舞獅不同，有頭可以托，麒麟是不停活動，停下來就不好
看。舞麒麟也不可以站太直，否則便好像吃了毒藥的塘虱，沒有神
態。舞麒麟永遠要低頭，大約要 45 度。矮的人反而會舞得更好，而
且麒麟進屋後，是不可以高過神檯，所以我徒弟食了不少拳，就是因
為太高。如果你看片，舞麒麟拜神時，會有師傅按着麒麟入來，還不
可以跳，不可以舉起手睜。現在的人不懂得走八字，不懂拖延時間，
作為一個表演者，你要向觀眾打招呼，要演繹驚的表情，其實這是麒
麟的特性。

訪：一定要有師傅按着麒麟？

黃：是。因為舞麒麟的人，無法看清楚附近的東西。

訪：師傅學的時候，是功夫、麒麟一起學？

黃：分開的。例如一星期有兩日，我們會在學校村公所學，一晚學功夫，
一晚學麒麟。臨近歲晚，全部人都會學習麒麟，因為舞麒麟要輪換不
少人。功夫的情況不同，主要由師叔伯表演，主要原因是我們要到其
他村表演，如果功夫稍有不及，便吸引不了人。當時每個人都有不俗
的身手，我們負責打頭陣，師傅、師叔伯則負責收棚。我們都好高興
去學，看見到師叔伯、師兄弟都有精彩演出，自己則更努力去學。

訪：師傅可否說明麒麟套？

黃：我們那套叫「麒麟調‧聊花園」。我們首先放麒麟在那裏，打響鑼鼓，
因為去村表演，通知村人來觀賞，直至聚集一定數量的觀眾。我們首
先會開樁，說明自己的門派，然後開始舞麒麟，一舞就拜神，舞一輪
後才打瞌睡，麒麟尾會拍醒牠，跟牠玩，拍幾次。麒麟覺得奇怪，為
何會拍醒牠，然後到處找，醒來時又會洗臉，麒麟在洗臉後肚餓，自

然地要找東西食，然後到採青，要演繹三次驚青才食青，食完青後要
洗腳洗臉，再做一套聊花園，戲玉出來。而且我們是用八音配樂，麒
麟食青後，表現得好開心，滿懷寬暢，再舞一段並加插八音配樂，最
後拜四角。

訪：師傅，你有沒有改變傳統技法？

黃：沒有。現在好少人舞得像我，舞 16 尺長的麒麟皮。因為我們要舞
套路，舞麒麟尾要望麒麟頭，舞麒麟尾的人非常辛苦，要不斷跳躍
配合。

訪：師傅為何堅持傳統的麒麟技法？

黃：現在人追求美感、古典，注重鼓聲，好聽清脆。但他們不明白我們的
轉板，即是轉音，如果打來打去都是鼓聲，不轉板。其他人就會愈來
愈懶，教少了許多東西。以前老人家會看我們入門，做得不好，是不
會讓你走，現在則沒有那麼嚴格。

藍玉棠師傅

藍玉棠師傅，1949 年 1 月 10 日出生於香港，廣東省寶安縣人，經營排頭餐廳，現已退休，是排頭村村長、客家功夫文化研究會成員。

訪問日期：2016 年 9 月 20 日

時間：下午 3 時至 5 時

地點：香港沙田排頭村

訪：藍師傅，你學武與麒麟的師傅是同一人嗎？

藍：不是，是兩個人。我學武的師傅是

文碩榮師傅，與李天來師傅是師兄弟，但年紀大點，是葉瑞的徒弟，屬周家螳螂一派。但文師傅後來可能因為教徒弟的問題，意見相左，於是脫離了，現在只用南派螳螂這名號。而學麒麟的師傅則是許華寶師傅，當時我們的村子沒有正式的師傅，所以便到石鼓壟村拜師學藝，與他的子姪一起學習，許華寶師傅是流民教，他又曾拜南螳螂的李飛龍為師。

訪：當時的村子為何請師傅教拳？

藍：純粹是強身健體，現在也不是用作打架。以往就是用來保衛家園，我們的村子因為近海，現在的沙田站以前也是海。當時因為在門口種禾，吸引不少盜賊，他們人數多，所以我們的子姪都學功夫保衛家園。

訪：藍師傅，請問你是如何接觸麒麟？

藍：我在十五、六歲時已經開始舞麒麟，村中有甚麼喜慶都是舞麒麟，結婚、新屋入伙，甚至是每十年的太平清醮，也會出麒麟。當時，雖然沒有正式師傅，但村中的的叔伯會指導我們。

訪：當時的學習情形是怎樣的？

藍：大多是在晚上，下午 5 時至 6 時吃晚飯後，然後在 6 時 30 分至 7 時

開始，我與他們村五至六個子姪一起學習。當時在禾堂學，會在那裏放青，師傅會教我們如何圍青，如何入祠堂。他會帶領我們，這些規矩難以用文字表達，但實際上我們都知道是如何走，穿屏風門，好多村屋中間都有一個井，又如何走。

訪：學習麒麟時，有沒有甚麼基本功及要做甚麼訓練？

藍： 我們都是走螳螂派的馬步，練三步箭，當年沒有舉重，但會做掌上壓。

訪：師傅，學武與麒麟有甚麼關係？

藍： 最重要的是氣力，練好拳才有氣力舞麒麟。其實練拳亦是練耐力，要練三步箭，可以練指力、練背肌，練全身的力。與跑步不同，跑步是練腳和氣，但可能會受傷。

訪：師傅現在教麒麟，會否也教功夫？

藍： 會，否則會無氣無力。你看我這樣的年紀，舞麒麟可以在十幾分鐘內不換人，當年鄉議局九十週年紀念，我自己便舞了十分鐘。最近曾蔭權到來，也是由我親自舞，因為要尊重大會，我都會親自舞。如果找年青人舞，便不夠尊重。所以每十年的太平清醮，在車公面前，我都親自舞，其他就由年青人舞。

訪：藍師傅，一年中通常會在哪些場合出麒麟？

藍： 春節，即是大年初一，每家有地主，村中有伯公，排頭約包括四條村：排頭、上禾輋、下禾輋、銅鑼灣。排頭約有大王爺，在現在的政府合署。每逢年初一，我們都會舞麒麟，帶備齋菜拜，由麒麟帶領去拜大王爺。

訪：藍師傅，你學的麒麟通常採甚麼青？

藍： 我們學的是盤青、水青，所謂盤青盤滿砵滿，大家好。水青都是，盤內有水。其他都是地青，擺生菜在地，好意頭。

訪：麒麟會舞醉青嗎？

藍： 甚少。因為麒麟不食肉、不飲酒，開光都只是用生菜。

訪：藍師傅，你的麒麟套是怎樣的？

藍： 我們有麒麟鑼鼓，要圍場地一個圈，再換鑼鼓，第二個音符，圍一個圈，叫大鬧丁。第三個圈叫三下鈸一下鑼，回麒麟鑼鼓。第一個圈

圍青，第三個圈打青，第四個圈採青，食青，吐青，洗手洗腳，撩耳仔，翻筋斗，轉麒麟鑼鼓，拜四方。我們主要用鑼、鈸、德鼓樂器，第一個圈就麒麟鑼鼓，打鈸鈸丁鈸丁鈸丁，第二個圈就大鬧丁，鈸丁鈸鈸丁鈸丁鈸丁鈸鈸丁丁鈸丁，第三個圈就三下鈸一下鑼，鈸鈸鈸丁鈸鈸鈸丁鈸丁丁鈸丁鈸鈸丁，接着食青、吐青、洗手、洗腳、撩耳，就打筋斗起身拜四方。

訪：師傅，可否說明一下麒麟入祠堂的程序及為何要入祠堂？

藍：不論到甚麼村子，都要進入祠堂。首先在祠堂門口外，就要拜門參神，讀對，即是祠堂門前的對聯，然後是舐門框，兩邊都要，試步，左腳入，第一下要縮回，第二下才用左腳先入，這代表麒麟驚要縮回。在廚房中間會有井，我們由右邊圍井，接下來又要縮回。如果屋子有側門，就要由側門入，穿八字，由右邊入，由側門出。離開時不可背對神，要倒退慢慢出，中間的大門，是專門給神用的。

訪：師傅對客家麒麟有何展望？

藍：現在的年青人好少對客家習俗感興趣，我寄望客家功夫研究會，能夠將麒麟推動給新界村落，讓小孩子有興趣學。

鄧觀華師傅

鄧觀華師傅，1948 年 2 月 7 日出生
於香港，廣東省寶安縣人。過去從事建
造業，現在已經退休；退休以後，曾教
授麒麟一段時間。

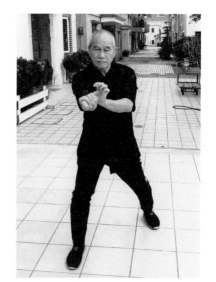

訪問日期：2016 年 9 月 22 日
時間：下午 2 時至 4 時
地點：八鄉橫台山村公所

訪：鄧師傅，你是如何接觸麒麟？

鄧：我學麒麟是機緣巧合。六十年代的
時候，大約 1968 年。我在柴灣工
作。當時，有位同事學功夫，由於自己也有興趣，所以與這位同事一
起學功夫。每天下班後練習，每天兩至三小時。剛開始的時候，師傅
教步法，先走馬、前馬、右馬、左馬等。大約半年以後，開始學習拳
術，例如單椿、雙椿、三展搖橋等。過了大約半年，開始學麒麟。學
麒麟時，先學音樂，然後學舞動技巧。當時的客家傳統，功夫與麒
麟，基本是一個組合，不能分開。

訪：當時學習的情況如何？

鄧：很辛苦的。當時師傅住在徙置區。在徙置區，因為怕影響他人的關
係，不能練樂器；我們用小朋友的玩具代替鑼鼓。後來，我做地盤的
時候，在工地打地台，充當練習場地。工地結束後，我們在山邊蓋一
所小屋，大家便在小屋打鑼鼓，舞麒麟。

訪：鄧師傅，舞麒麟有甚麼基本步法和舞動技巧？

鄧：我們經常用三角馬、吊馬、小跳等。比較特別的是鶴哥腳，只有舞麒
麟的時候才出現；不過，這步法比較難學。至於舞動的技巧，主要要
求手腕要靈活。學舞麒麟首先要練習手腕，手腕要靈活與軟熟，舞麒
麟時才可以生動。當時會用笪箕來練習手腕。

訪：師傅，入村有甚麼規矩？

鄧：入村需要拜伯公。伯公則是土地神，守護村落。一般來說，伯公在
村口或村尾。我們去別人的村落時，先參拜自己村的伯公。來到別人
的村落時，首先要參拜對方的伯公，然後祠堂。以過年為例，先拜伯
公，村中的神明，然後去祠堂，再逐家逐戶參拜。參拜後，在一個大
地方、操場、草地之類的地方開棚。首先表演麒麟套，然後表演武
術，最後由師傅壓陣結尾。功夫表演，有徒手、兵器與對拆。離開的
時候，也很講究的。面向村口退出，直到看不到村民時，才能轉頭
離開。

訪：鄧師傅，你們的麒麟套有甚麼特別？

鄧：我們的麒麟套，有兩種，一種是江西竹林寺，一種是莫家。事緣是，
師傅和莫家的師傅很要好，而且很欣賞莫家的麒麟套。得到莫家師傅

的同意下，讓學生學習莫家的麒麟套。所以，我們剛開始的時候，是練習江西竹林寺的麒麟套；後來，改為莫家的麒麟套。我師傅很開明，人很好，與學生之間沒有隔膜。

訪：麒麟與音樂之間怎樣協調？

鄧：練習麒麟，一般先學鑼鼓，然後才學舞動技巧。最要緊的是，讓音樂和麒麟協調。即是麒麟的動作和音樂的節奏要協調，所以打樂器者要和舞動麒麟者磨合，產生默契。師傅說，舞麒麟者要聽音樂，打鑼鼓者要盯緊麒麟的動作，兩者要互相遷就與磨合。

訪：師傅對客家麒麟有甚麼展望？

鄧：之前，有一段時間教授麒麟。剛開始的時候，有 10 至 20 人，後來愈來愈少，只有 6 至 7 個。之後，他們都沒有興趣，便結束了。我希望舞麒麟這文化，能繼續傳承；但有時候，時代在變，好多東西難以把握。所以，我希望其他師傅能發揚客家麒麟。

盧繼祖師傅

盧繼祖師傅，1980 年 3 月 29 日出生於香港，廣東省江門人。現在消防處任職，並在崇正新村教授麒麟。

訪問日期：2016 年 9 月 28 日
時間：上午 10 時至 12 時
地點：元朗崇正新村三喜堂

訪：師傅，你如何接觸客家麒麟？

盧： 小時候，由於元朗十八鄉天后巡遊的關係，看見客家麒麟，深深吸引了我。另外，為了巡遊表演，崇正新村的三喜堂有麒麟練習，我看見時，便駐足觀看；當時麒麟隊的成員，即是我的大師兄問我有沒有興趣一起練習。就這樣，開始了我舞麒麟的生涯。首一年，只能充當協助角色。後來，師傅擔心麒麟失傳，便傾囊相授。

訪：師傅，當時的學習概況如何？

盧： 我們學麒麟的時候，十分有趣的，每人一個花盆。這個花盆不是種花，而是插香的。當時，我們依牆而立，插香的花盆放在臀部之下。每人練馬步約半炷香的時間。站完後，我們才開始舞麒麟。師傅是老派人物，很重視基本的訓練。練馬步後，初學者不能馬上舞麒麟頭，而是舞麒麟尾。經過一段時間後，才可以舞麒麟頭。當時由於物資不足，我們練習舞麒麟頭時，會用其他物件代替，例如水桶。

訪：你們當時學習有系統嗎？

盧： 師傅可謂是比較有系統地教學，例如集體練習長行，練習長行後，練習參拜，仔細說明每個動作的要領和含義，然後讓學員先模仿，師傅和師兄再糾正。

訪：**你認為舞麒麟的難度在哪裏？**

盧：舞麒麟對腿力的要求很高。舞麒麟的時候，經常運用吊步，即是重
　　心在後退，前腿只是腳趾尖着地。這動作對腿力的要求很高，特別是
　　臀部和大腿的四頭肌。另外，如果要舞麒麟，舞得生動，身體必須配
　　合，表演起來，才生動。

訪：**舞麒麟要求力量，除了練習武術外，還有沒有其他輔助方法？**

盧：例如練習手腕力，師傅設計了一些重量訓練，譬如利用筒狀物和繩，

吊起磚塊。手臂練習，不停舉銅鑼，還有掌上壓等。有了足夠的力量，舞動麒麟才富有動感。

訪：為甚麼會有北螳螂的手法？[1]

盧：因為從前有會麒麟的情況，有時候又會拜訪其他組織。有一次，我們拜訪在屯門的組織，於是將北螳螂手法融會到我們舞麒麟的手法當中。當時師傅看見後，也覺得很好，同意加入這手法。

訪：師傅你對客家麒麟有甚麼展望？

盧：我希望客家麒麟可以面向世界。從我的立場而言，我想將麒麟文化，在香港以及在世界拓展。所以，我們會到不同的地方，協助當地建立麒麟隊。另外，如果要推動舞麒麟，作為運動，需要有系統，例如章程、教練、裁判等等。有了系統，才容易帶動；同時建構了交流的平台。

劉玉堂師傅

劉玉堂師傅，1956 年 4 月 22 日，出生於香港，廣東省寶安縣人。曾經任職懲教署，現已退休，是下洋村統籌、下洋村泗興堂麒麟隊教練、惠民堂麒麟隊會長。

訪問日期：2016 年 10 月 12 日

時間：下午 2 時至 4 時

地點：西貢下洋村

訪：師傅是在何時接觸和學習麒麟？

劉：我們都是在鄉村長大，在 1960 年代，我們都是八至十歲左右，沒有甚麼娛樂，每條鄉村都各自有教練團，教導麒麟及功夫。我爸爸劉觀勝負責教麒麟，所以每日晚飯後，圍村的兄弟就會一齊玩麒麟、樂器及功夫。我爸爸沒有甚麼門派傳承，純粹傳承上一代留下來的，之前他們跟甚麼，我想有機會是接近朱家螳螂，但爸爸沒有跟我說，因為他很早便去世，當時我只有十多歲，沒有說是跟誰學。

訪：當時學習麒麟的情形是怎樣的？

劉：我們每晚都會學習，通常是晚上 7 點至 10 點。圍村一般都是較早吃飯，5 至 6 點吃飯，然後學至 9 點，練功夫，玩麒麟，大概有 8 至 10 人。當時是在下洋村祠堂中間的空地學，叫禾堂，即是曬穀的地方。那時沒有黑白電視，只有收音機，沒有甚麼娛樂，日間可以玩公仔紙、金絲貓，上山下海找東西吃。所以只要一響鑼，便會有人來，喜歡打鑼的便打鑼，打鈸便打鈸，舞麒麟便舞麒麟，各自想玩甚麼便教甚麼，視乎其資質。

訪：師傅可否說明一下你的麒麟套？

劉：通常來說，採青是很重要的部份。無論是新屋、祠堂入伙，或是賀壽，都會請麒麟。未放青前會有不少動作，如新屋入伙就要圍攏，祠

堂入伙則要穿入屏風，打金錢結，拜祖先，退出來，再在祠堂前採青。採青時就要轉音樂，麒麟便會睡醒，再圍圈試探青，首先試兩個圈，沒有動靜便踢它。青是不會動，因為它真是一棵生菜，以前會用榕樹葉。踢青次數視乎表演時間的長短，通常一個麒麟套是 12-15 分鐘，過往是 45 分鐘，需要有很多人接力。最後在進食時，就會撲下去，但有機會放出來，因為麒麟疑心大，不知道是甚麼，所以會吐出來，再看一看，試一試，動作比較細微，然後又撲下去，吞下它。麒麟也比較貪心，還想多吃一棵，所以又有遊花園，做小動作。如果找不到，又會就轉音樂。吐青是要將彩頭吐出來，通常只有一次，但我們是三次，中間、左、右。吐青後，又有所謂的醉青，有不少動作，要打瞌睡，在地上不動，要昏昏欲睡，尾巴會跟麒麟玩耍，這時我們會用音樂配合。麒麟在醒後，又會醉三次，轉音樂，用回剛才的青頭，給主人家，讓他拿彩頭，接下來便是翻筋斗，又向主人家行三鞠躬禮，參神拜四方，再退出去，來一個麒麟跳。

訪：師傅，你認為自己的麒麟有何代表功法、動作？

劉：從音樂來說，下洋村是最齊全的。每個部份都有不同的音樂，配合袘。老一輩能聽到七聲，七種音樂都能打出來，現在通常是四種。我不能形容如何是七種，只有打給你聽才知。

訪：在動作上有沒有不同之處？

劉：下洋村的動作都是低馬，甚少有高馬，有些人會跳得很高。麒麟是四隻腳走路，因為是馬蹄，很少會跳但走得快，又因為不是爪所以不能攀高。麒麟一定要低，要保持彎腰，叫熊腰，不能踐踏草，走丁字步。其他的麒麟通常比較高，但禮貌上一定要保持低，麒麟碰面就必須低姿勢，表示尊重。但是太低又很難舞動，容易弄損手腳。其實各門派也不同的特色，而我們的音樂則比較生動。

訪：師傅有沒有學紮作？

劉：有。技術就是削篾。以往我們自己去斬竹，再削篾，有粗有幼，切割成一條條。首先要紮出一個 14、16 吋的框架，控制麒麟的大小，現在的直徑通常都是 16 吋，細一點的都是給小孩子玩。然後再紮支柱，頭部的支柱，必須保持正中，之後在側面一條條駁下去，再用沙紙、

漿糊。漿糊要加入硼沙，以免被蟑螂偷吃，當時的白膠漿要自己煮，現在則可以用白膠漿。紙張會磋成一條條，點漿糊，紮在交叉位上。各部份的組件是分開紮成後才組合，然後才鋪上沙紙，每張沙紙大概是手提電話般大小，逐塊鋪上去。風乾後會塗上白色底油，然後再風乾。最後是再視乎麒麟的用途畫花，傳統來說會畫上菊花、刀花，所謂刀花是一撇撇的，再後期些加了不少新東西，畫了麒麟吐玉書，畫玉書，現在更有畫鳳凰、鯉魚。以往則畫上花草、菊花，特別是高華麒麟，全部都畫上菊花。而上面寫雙喜的，通常是結婚用。如果畫上八卦，就用於平時出棚，八卦是辟邪，是陰陽，有些用紅黑，有些用黑白。再加五色旗，金木水火土，紅黑黃藍綠，有些現在變了。

刁國昌師傅

刁國昌師傅，1958 年 10 月 1 日
出生於香港，廣東省寶安縣人。長期
從事水務工程。1971 年拜李玉輝師
傅為師，後成立江西竹林寺螳螂派刁
國昌國術會。現任香港南北國術協會
副主席，香港勝發工商協會理事長。

訪問日期：2016 年 11 月 26 日
時間：上午 9 時至 11 時
地點：荃灣芙蓉山村

訪：師傅，可否說一下你的師門傳承？

刁：我在 1971 年拜李玉輝為師。因為爸爸有學功夫，而我亦非常有興趣，
就開始練習。所以爸爸便到處找尋師傅，後來去到荃灣的李玉輝健身
學院，看見李玉輝出手教徒弟後，就回來帶我去拜師。

訪：師傅可否說一下你的客家麒麟生涯？

刁：從前，舞麒麟的人都有學習客家功夫，亦即是學客家人教的功夫，都
離不開麒麟。所以在我第一年學習功夫時，已經有不少人邀請師傅出
麒麟，去開棚。大概在 1971 年終時，我學了幾個月便出去幫師傅出
麒麟。當年我只是負責舞麒麟尾，因為是小孩子剛剛開始學習，必須
與老人家合作，由師兄舞麒麟頭。那時，去新界圍村開棚，我們負責
打功夫、舞麒麟，一邊表演一邊學習。

訪：師傅學習麒麟的經過是怎樣？

刁：比較簡單，我當時只是拿起麒麟頭，不斷舞動，然後看師兄的麒麟步
是如何做，規矩是如何。

訪：師傅一星期學多少晚？

刁：一星期有兩三晚，當有喜慶事時，就加緊練習。當時，我們一到達武
館就開始打功夫，在出麒麟前就打少些功夫，舞多些麒麟。

訪：學習時間是在哪時？

刁：都是在晚上，沒有特定時間，師傅都會在館內，我們都是在放學後學習，晚上 7 點至 10 點左右，約有二十多人，當中有些人年紀較大。

訪：**當時有沒有學習的次序？**

刁：在開始的時候，師傅會教如何撐及走馬步。馬步就是要蹲下，分別是鴨仔步、麒麟步、吊步、虛步、小跳。

訪：**練多久才舞麒麟？**

刁：不需要，一開始即可以舞麒麟。因為每個人的特色不同，看舞者的興趣、手法，有些比較活躍，有些人則較靜，但入廟後就不可以踢飛腳。

訪：**師傅學習的時候是模仿師兄嗎？**

刁：是要模仿師兄。主要是師傅有教，師兄亦有教，我經常與師兄玩，他亦時常指導。有時會教開光，要咬麒麟拜神。當時，師傅早就開館，不足一年時間，便有不少邀請，不少他的師兄弟來幫忙，鄧添、廖毓強、朱洪、周明都有。

訪：**師傅會用甚麼樂器？**

刁：鑼、鼓、鈸。鼓就德鼓，代表師公，還有戰鼓，因為它的音色好，可以配合功夫表演。有些人會使用扁鼓，扁鼓是惠陽一帶用，我師傅就來自龍崗，所以用戰鼓。

訪：**師傅可否說一下出棚的次序？**

刁：出棚即是開棚。大多是某條村請體育會去村過新年，我們的麒麟會約齊學生去，如果那條村有麒麟，就會舞麒麟接我們，在村口的牌坊、牌樓等我們，入村時響鼓，一定要起慢板，不可以太快。看見對方麒麟時，我們要拜，走幾步又拜一拜，所謂三拜，大家都要拜，接着便會麒麟。會麒麟對方一直退，退向一旁，我們便入村，當地的村代表、父老就帶我們拜伯公，他們的麒麟也會帶我們去，去到伯公處，他們退向一邊，由我們拜，接着又引領我們去拜田公、祠堂，在過橋時又會拜橋神，中途可以玩驚驚青青，每次見到神像都會拜，看見井也要拜。因為井是管理人口的食水。然後，父老就會帶去門口的大禾堂，以汽水、餅、蛋糕招呼我們，休息一會再聊天便開棚。開棚時一定是舞麒麟，表演最傳統的麒麟套。所謂麒麟套就是麒麟如何表

演自己，如何潔淨自己，如何踢青，如何玩七星，拜四方。麒麟食完青後，好開心，會潔淨自己，洗眼洗腳，是竹林去螳螂派的特色。洗完後，又會開心地翻筋斗，又玩尾、趄尾，拜四方，參綁殺板。完成後，又打功夫，以前由從初級打起，現在無所謂，以前先打單椿、雙椿、三展搖橋、四門、三展元手、八門、梅花拳、螳螂散手，接着表演兵器，打單刀、櫻槍、棍、大耙、蝴蝶雙刀。全部兵器玩完後，就開始對策，然後由師傅打大耙收棚。

訪：可否說一下開光過程？

ㄋ：開光一定要在晚上，太陽下山便可以，但不一定在樹附近，有些人會找樹、石頭，我們就由祖師爺傳下來，只要有大神或觀音、或白公爺爺在面前見證，都可以進行。然後唸一套東西，接下來是點眼、鼻、耳，再食青回來要拜師公。舞麒麟時一定要拜師公，無論去哪裏，回來也要拜師公。

訪：時辰有規定嗎？

ㄋ：開光的時辰不能與館主相沖。如果是相沖，就要另外選擇。此外，也

視乎與徒弟是否相沖，有相沖的人，便吩咐他在開光時走到一旁。因為麒麟的煞很厲害。樹不一定可以幫麒麟見證，但麒麟是食樹青。

訪：師傅對客家麒麟有何期望？

刁：以往客家人少有出來交流，現在有客家會可以盡量發揚，發掘更多門派。有客家人的地方就有麒麟，可惜現在的年青人不學，一是難以謀生，二是拋頭露面。我們江西竹林寺螳螂，各有各發展，欠缺團結性。麒麟是值得保留的，因為這文化不只是玩，亦不只是表演，最重要是神聖的祭祀儀式。舞得好不好看並不是最重要的，但一家要維持正式的傳統、規矩。現在有些麒麟食高青，這並不符合傳統，以往出去時，廖國棟師傅就說過，如果你吊高青，人家麒麟就不會食，這是規矩。

宋明師傅

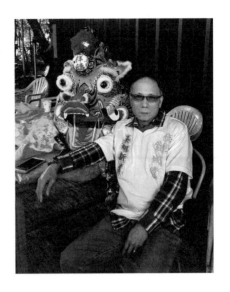

宋明師傅，1955 年 10 月 18 日出生於香港，廣東省增城人。現任食物環境衛生署外判總管，義和堂會長，聯合會麒麟會會員。

訪問日期：2016 年 11 月 30 日

時間：上午 11 時至中午 12 時

地點：古洞

訪：師傅可否說一下學麒麟的經過？

宋：我在 1968 年看見有人在堂口舞麒麟，於是產生興趣，所以就去學。黃健群師傅見我喜歡，便開始就教我，我亦一直舞麒麟，自己他有創造麒麟的花式，研究如何舞動才好看，逐漸去訓練自己。

訪：師傅通常在何時學習？

宋：幾乎每晚都學習。因為麒麟放在我家附近，即是現在的義和堂。義和堂是冒卓祺師傅外公，我的契爺周玉山創立。直到八十年代才停止沒有舞麒麟。

訪：師傅可否介紹你學的舞麒麟技術？

宋：學麒麟最主要是看自己的步韻、姿態、去參加入門，即是人家門口要如何參拜，要咬門，要尊敬人家。我們舞麒麟要好客氣，要去尊重人家，拜訪人家。

訪：可否說一下馬步、手法？

宋：麒麟最重要是馬步、形態。包括平馬、吊腳、斜馬，主要是三種。手法就看情況，如何去擺動，如何去活動自己，自由發揮。

訪：師傅會用甚麼樂器？

宋：一個鑼、一個鈸、一個鼓，主要是用德鼓。

訪：師傅先學麒麟，再學功夫，可以嗎？

宋：可以。他要我先練馬步，沒有學拳，學功夫，只是馬步，平馬、吊
　　腳、斜馬。

訪：黃師傅教時，會一併教功夫嗎？

宋：他是經過見到教我，不是常駐在這裏。由於他的堂口在南地方村，
　　後來便到這裏幫忙，見我有興趣才教。我沒有正式拜師，他只是提點
　　我，後期的東西，都是我自己想出來。

訪：師傅學了多久？

宋：三至四個月。

訪：師傅有沒有特別的學習方法？

宋：他都是教我玩麒麟，都是學禮儀。他做一次，我模仿一次，如果不
　　對，他就會指點我。

訪：師傅學習時有沒有次序？

宋：基本學是步驟、舞的儀態。步驟是馬步、手法、舞的儀態、規矩，因
　　為舞麒麟有很多規矩，參拜時要如何入門，如何祝賀、祝壽，禮儀是
　　如何，要尊重人家。

訪：一年當中有甚麼回場合要出棚？

宋：新屋入伙、寺廟開光、觀音誕。主要是人家邀請。

訪：可否說一下出棚的次序？

宋：如果是開棚，我們第一個要做禮儀，然後開棚，之後採青，採青後玩
　　花式，再表現自己玩麒麟的技能。舞完麒麟後，便到其他圍村，人家
　　會要求打功夫。有單人，有玩拳、棍、刀、槍、櫻槍、耙，先表演拳
　　腳功夫，然後才玩兵器、對策，最後是師傅表演功夫收棚。

訪：可否說一下麒麟套？

宋：麒麟採青，最主要是三個步驟。第一是尋找，試、食。聊花園即是尋
　　找，然後要試，食完後要打瞌睡、洗身、洗腳。整個過程要 20 分鐘
　　左右。

訪：麒麟套當中是否有故事？

宋：這些是我們玩麒麟的創作，形成我們要表演的組合。

訪：這次序可以調嗎？

宋：不可以。

訪：麒麟套是黃師傅傳授的嗎？

宋：是我自己想出來的。他沒有教，我見人家玩，於是一邊學習一邊觀察。他只是教我技術，很多都是我自己想出來。

訪：師傅舞的麒麟，與其他人有何不同？有沒有獨特的動作？

宋：沒有太大分別。其實，現在的麒麟非常先進，個個人都在想創新。以前的麒麟比較低椿，只有低步，不會站起來，現在的形態已經有不同。

訪：師傅如何學樂器？

宋：師傅的口訣很厲害，一邊教我，一邊鈸叮是丁鈸叮是丁鈸叮是丁，用口訣去教我。其實亦即是音樂，在某段音樂要做甚麼，其實等於節奏。

訪：師傅可否多說一下入屋的禮儀？

宋：入門口前，第一要參拜門，咬左邊，接着是右邊，然後會咬門檻，不可以踏人家的門檻，要跨越它。進入後，看見神位，要去圍八字，參拜，再慢慢退出來，才收禮。退出來時要用尾部先走，不可以用頭先。

訪：有天井，要圍多少次？

宋：天井就圍一次。

訪：八字是怎麼走？

宋：三次。順時針一次，逆時針一次，順時針一次。

訪：為何要三次？

宋：這是尊重人的禮儀。

訪：如果有兩條柱，是否要圍八字？

宋：不用，入的時候要經過，退出時又經過，不經天井。

訪：過了天井後，通常有三個門口，為何要這樣圍着走？

宋：中間是正門。通常是先拜左門、然後右門、最後中門。左門、右門通常是偏廳，都有神位，以前會計算輩份，會開放給人拜。

訪：是否一定要咬門框？

宋：入去時一定會，這是禮儀。

訪：師傅會用神功替麒麟開光嗎？

宋：我沒有用神功替麒麟開光，只是用傳統方式。

訪：可否說一下麒麟開光的步驟？

宋：麒麟開光是在人靜夜靜的地方。要選擇好日子，時辰要看當日情況，地點沒有規定，事要前找一個僻靜的地方，不可以有其他人。在麒麟開光時，不可以有女人，出發前要保持安靜，到達後要拜神，再幫麒麟開光，即是點睛、點鼻、點口、點耳，開光後又要舞麒麟，咬一片樹葉帶回堂口，再拜神。

吳水勝師傅

　　吳水勝師傅，1927 年 2 月 23 日出生於香港，廣東省寶安縣人。曾從事紗廠、建造業等，現已退休。五十年代開始教授麒麟。

　　訪問日期：2016 年 12 月 1 日
　　時間：下午 4 時至 6 時
　　地點：新界沙田小瀝源
　　　　　吳水勝師傅家

訪：師傅你甚麼時候開始接觸麒麟？

吳：我都不太記得了，我大約 30 歲，就會舞麒麟了。當時，我們村沒有人會舞麒麟，可是村中每有喜事，都會舞麒麟。總不能每次邀請其他村落的麒麟隊。所以，我便到其他地方學，石鼓壟、田心，還有向我外父請教。

訪：師傅你最深刻的經驗是甚麼？

吳：有一次接新娘，從吳家村出發到西貢大環村，清晨 3 時許，吃過早飯出發，晚上 8 時多才回到吳家村。當時沒有汽車，我們是走路去的，經過北港、大環。每逢經過其他的村落便要舞麒麟，參拜對方村落的伯公、廟、祠堂等等，這是禮貌。還有一次，到某條村時，有長長的竹筒攔路，我便問村中的伯公在哪裏，參拜對方村中的伯公後，便順利入村了。舞麒麟最重要是禮貌，有禮貌，便不會開罪他人。

訪：當時的學習情況怎樣？

吳：幾乎晚晚學習，練舞動作，練鑼鼓，大約從 8 點到 10 點。當年有管制，音樂聲音太大，怕影響別人，被人投訴，所以 10 點就結束。當時先學馬步，再學拳，然後學麒麟。學麒麟一定要學禮儀。

訪：師傅，你們的麒麟需要開光嗎？

吳：在夜晚 9 點左右，找一個三岔路口。開光時唸：麒麟麒麟，今晚開

光，兩眼朝光，雙腳踏四方，風調雨順，國泰民安。然後響鑼，拜神，咬青。要注意的是，所有青都能帶回家，放在祠堂。除了開光的青，不能帶回家，因為煞氣太大。我們開光，無論男女都可以觀看。

訪：師傅，你怎樣教授舞麒麟？

吳：可以說是一邊學，一邊教。學麒麟最看重的是步法，所謂：行家一出手，便知有沒有，看舞動者的步法，就知道其水平；所以麒麟的步法，要走八字。另外，先學音樂，因為不懂音樂，便難以舞麒麟。我們常用的是鑼、鼓、德鼓，現在有人用扁鼓，這是時移世易。至於外形上，舞麒麟時，要有霸氣。最重要的是心，只要有心學，所謂心想事成。

訪：師傅，可以說說舞麒麟的一些禮儀嗎？

吳：入屋的禮儀，先在中間拜門，接着咬右邊的門框，退後；再咬左邊的門框，退後，然後入門。入門時，左腳先入，不能踏門檻，如門檻太高，可以挨牆而入。如對方的門前有對聯，需要先讀對聯。入祠堂的禮儀，如有天井，不能直線穿過天井，需要從右面入，而且不能踏天井。進入祠堂後，便參拜對方的祠堂，然後面向祠堂退出。退出後，再向祠堂參拜，然後面向祠堂後退離開。進入時，在天井的右邊入；退出時，在天井的左邊退出。如對方祠堂前有兩支柱，便需要打金錢結。

楊振武師傅

楊振武師傅，1958 年 8 月 25 日出生於香港，廣東省梅州人。曾經是消防員，現已退休，是荃灣北螳螂健身院國術總監、新加坡恩隍體育會海外國術顧問。

訪問日期：2016 年 12 月 12 日
時間：下午 3 時至 5 時
地點：荃灣北螳螂健身院

訪：師傅是如何接觸麒麟？

楊：應該是在 1965 年，我們最早是跟周錦師傅學習，他是龍形派。後來，我們又拜江西竹林寺螳螂的鍾水為師。事實上，我們早在 1963 年，便跟隨李大倫師傅學習國術，但他沒有傳承麒麟。

訪：師傅，你為何會學麒麟？

楊：因為當時正式成立了健身院，叫荃灣石圍角北螳螂健身院，與外間開始有交流，所以在國術界有接觸，就開始學習麒麟。

訪：周錦、鍾水師傅傳授了甚麼舞麒麟的技術？

楊：我在他們身上都是學一些初階東西，例如是麒麟步、吊馬、不丁不八馬，即是前弓後箭，與及翻滾，手法就包括包掙、擺手、仲有吊手、推手。

訪：周錦、鍾水師傅有沒有教樂器？

楊：鼓、鑼、鈸。因為以前一直是用德鼓，後來用戰鼓。用戰鼓可以令音樂氣氛雄壯，而德鼓就與中國的禮教有關係。鼓其實是代表這間館的師傅，德鼓即是師公神牌。以舊有傳承來說，每一次出門都要給德鼓上香，德鼓前有小香爐，象徵請師公一起走。戰鼓就不會做這動作，純屬是加強音樂效果。

訪：師傅，當時是如何學麒麟？

楊：我們先是學國術功夫，掌握基本的馬步，即吊馬、不丁不八馬。我們最初學紮馬走馬，最低限度要半年時間。然後才學手部功夫，亦即是出拳的手法，大概要一年至年半。我們每天都會學，在晚上 7 點至 8 點學功夫，8 點至 9 點學麒麟，9 點至 10 點再學功夫。表演前就會調整學習內容，如果是麒麟表演，就會增加學麒麟的時間，若是功夫表演，就會增加學功夫的時間。

訪：師傅認為你現在所舞的麒麟有何特別？

楊：其實我現在所舞的麒麟跟其他派別的非常不同。我現在舞的麒麟套跟周錦、鍾水師傅傳下的亦不同，是我自己創出來。一直流傳下來的麒麟套路是道教所相傳流下來的麒麟，麒麟本身是修道者，所以不殺生，做祥和的事，去消滅厭惡的東西，所以一直流傳下來的麒麟都是兩眼望地。因為麒麟是不殺生的，即便有螞蟻也不想傷害。但我自己觀察麒麟的紮作特色，如果是兩眼望地，整個外觀都不好看。我認為如果保持這樣，變化只會愈來愈少。由我教徒弟開始，就叫他們改變這觀念，在麒麟套就會加入與其他門派不同的東西，例如會將喜怒哀樂做得更明確，增加威猛、跳躍的動作。

訪：師傅可否說一下採青的流程？

楊：首先，所謂麒麟採青不是青，其實是靈芝，獅子才會採青，但流傳下來，就變成這樣。開始時會先拜師傅，即是拜德鼓，接着拜四方，拜青即靈芝，接着圍青，要轉一次解一次，然後探青，探三次，再拜青，再採青，食青，再吐青。

訪：中間會有洗身、洗腳的動作嗎？

楊：這是我跟其他門派的最大分別。我不會做這些動作，因為麒麟採的是沒有生命的東西，其他的就會採有生命的東西，例如獅子會採蛇青。既然麒麟採的是沒有生命的東西，就不用洗身、洗腳。當然有我們會因應採青，而做打瞌睡的動作，在拜四方前也用鑼鼓驚醒麒麟。

訪：會不會有尾巴撞醒麒麟的動作？

楊：這處正是重點。我覺得違背了麒麟的形態，一個生物在睡覺時，為何尾巴會撞醒自己，好似有兩個生命，所以我不做。因為你解釋不了為何尾巴會撞醒自己。有些麒麟在採青時，甚至有尾巴拿着青來玩，我

小時候學的都是這樣，但這不合乎邏輯，所以就刪除了，這亦是最大
的變化。

訪：師傅，你會用神功幫麒麟開光嗎？可否説一下過程？

楊：為麒麟進行開光時，選擇的地方非常重要。首先要看地理環境，我雖
然在這裏有館，但也有在深井、大埔滘，所有地方的麒麟開光，都不
可能全部安排在此開光。如果我在這館開光，因為有老神位在，不需
要做太多法科的事，都可以請神來。但在深井、大埔，因為當地沒有
老壇，我就會在土地那處開光，亦要做足法科的事，例如是要淨土，

趕走不應該存在的東西,然後才請神。請神後又要過法,因為現在開光與以前不同,不是由師傅點睛,通常請有身份、名望的人點睛,但他們沒有法力,所以我要過法,簪花掛紅,洗臉點睛,直至我叫停,會有特別說話,即「大吉大昌,鑼鼓響」,代表我知道麒麟已經獲得神聖力量,再打響鑼鼓,麒麟開始舞動,再舞回館拜神。如果開光地點在深井,便舞回村公所,村公所沒有神位,便在斜路參拜土地,經過祠堂時又要參拜,然後回村公所拜四方,再拜師傅,亦即是德鼓。

訪:師傅對客家麒麟發展有何期望?

楊:主要都是政府可以提供多些協助。因為現今香港有太多條例、法例規範,我們出去表演,要向警方申請批准書,個人認為當中有無理及嚴苛的要求。其實香港政府大力鼓勵協助釋囚、更生人士,我們亦有教導誤入歧途的人。他們受到應有懲罰後,想走回正途,我不但收作徒弟,教他們功夫、麒麟、舞獅,還包括如何處世。但我在申請活動時,加入他們的名字,警方就不批准。個人認為不能因為他們曾經犯事,就受到不公平對待。其實我們大部份的活動都是協助社會,如到弱智人士的院社、老人院表演,都是為了公益。如果因為我徒弟曾經犯錯,而不能參加公益事業,不給予任何機會,未免是不近人情。

張常德師傅與張常興師傅

　　張常德師傅，1960 年 1 月 17 日出生於香港；張常興師傅，1962 年 9 月 24 日出生於香港。兩位皆為廣東省新會人。兩兄弟以前從事運輸事業，2002 年開始從事與麒麟有關的工作，在西貢開店。

　　訪問日期：2016 年 12 月 21 日

　　時間：下午 10 時至 12 時

　　地點：西貢道 2-4 號地下

張常德師傅

訪：師傅接觸麒麟的經過是怎樣？

張：我們再在充滿客家色彩的地方：西貢長大。這裏保留了許多傳統，麒麟便是其中之一。後來，我們有機會向當地的師傅學習拳術與麒麟。由於住所鄰近師傅，在耳濡目染的情況下，對傳統文化有一種感情與關懷，愈學愈用心。當時每晚學習，從 7 點到 10 點，地點在西貢道，先學麒麟，再練拳術。為甚麼先練習麒麟呢？因為練習麒麟需要配合音樂，如果太晚練習，會影響附近的居民，所以在學習安排上，先練習麒麟，再練習拳術；練習拳術時，也會兼練麒麟的步法，當時每次大約有 20 人左右。

張常興師傅

訪：當時的學習情況怎樣？

張：當時的生活比較簡單，基本上是每天練習。我們練習麒麟的時候，由於資源比較缺乏，我們以竹籮作為麒麟頭，以花布作為麒麟身來練習

的。直到要出門的時候，例如去表演、受到邀請等，才會接觸到真麒麟。由於我們自幼便有興趣，而且經常接觸的緣故，我們學習麒麟之前，已經有模糊的概念，比較容易學習。

訪：當時的教學有沒有特點？

張：我們有基本功，丁字步、吊步、撥步等，學了基本功後，然後講求變化。當時師傅的教學特點是因材施教。師傅很開放，動作因人而異，為甚麼？因為有些人比較高手，就配合高橋大馬；好像我們這樣的中型身材，就配合中馬、低馬。動作配合不同的體型，如此來演繹麒麟的舞動。

訪：師傅，請問一年之中，有沒有固定時候出棚？

張：對我們來說，天后誕和過年。另外，就要視乎有沒有受到邀請。

訪：師傅，可以敍述出棚的次序嗎？

張：以天后誕為例，我們安排自己的麒麟，計劃好路線，然後到廟參拜，做一個祭祀儀式。至於開棚與否，則視乎情況而定。開棚的規矩，由資歷較淺的學員表演功夫，然後到資深的學員，最後師傅表演。功夫表演後，便是兵器表演。兵器表演先是單椿，單人兵器表演，繼而雙椿，雙人兵器對拆，最後是撞針藤牌。表演的兵器包括：棍、雙刀、鐵尺、大耙、藤牌、撞針。開棚地點，在空地或由邀請人選定，一般在比較寬闊的地方。

訪：入祠堂的時候，有沒有一些要注意的地方？

張：有的，要指細留心實際情況。例如看見祠堂中間，掛上薑、香茅，那我們便不會入祠堂。或者，參拜祠堂後，東道有手勢示意，我們便在祠堂外完成相關的禮儀，或表演，而不會入祠堂。一般的情況，參拜祠堂是一種禮儀；然而，有些時候，可能不太方便。所以，一方面要自己留心，一方面要尊重對方。最重要大家互相理解。

訪：師傅對麒麟未來的發展有沒有期望？

張：我們看好麒麟的發展，因為：第一，來自我們的親身感受，九十年代的時候，香港政府對社團的管制非常嚴格。回歸之後，對社團的管制相對來說，比較寬鬆。對我們來說，處理團體事宜、出遊時，就相對比較容易。第二，從大陸的情況而言，麒麟已經列入非物質文化遺

產，促進了大陸和香港麒麟文化的發展。第三，有很多與我們年紀相若的人士，年青時，與我們一樣參與麒麟的活動；後來因為生活而暫停一段時間。直到現在，慢慢組織和聯合，大家互相協助推動麒麟文化。所以，我們對於麒麟未來的發展樂觀。

冒卓祺師傅

　　冒卓祺師傅，1972 年 11 月 6 日
出生於香港，江蘇省如皋人。從事紮
作工藝二十餘年，1995 年組織麒麟
隊。從紮作及教授兩方面，傳承客家
麒麟。

　　訪問日期：2017 年 1 月 11 日
　　時間：下午 4 時至 6 時
　　地點：上水古洞
　　　　　冒卓祺師傅工作室

訪：師傅如何接觸客家麒麟？

冒：上水古洞每年農曆二月廿九日舉辦觀音誕，其時有很多花炮和麒麟
　　隊。所以我生活的環境很容易接觸客家麒麟，一點也不陌生，小學
　　一、二年級的時候已經隨村中的麒麟隊參拜。後來，與中學同學一起
　　在拳館學習舞麒麟，當時除了學麒麟外，還有學習拳術和舞獅子。
　　九十年代時，由於到清溪，結識了高華清溪麒麟紮作的師傅。當時幾
　　乎每星期到國內一次，學習麒麟動作、舞法、開光、出棚等。

訪：過橋的時候，有沒有甚麼特別的地方？

冒：過橋前要參拜，過橋後也要參拜。過橋的時候要咬橋的兩邊，因為要
　　表示一種戰戰兢兢的心態。如果橋下有水，可以做飲水的動作。即是
　　將麒麟從橋上，吊下來，差不多接觸到水的時候，馬上抽回。我們小
　　時候，八十年代的時候，很愛舞這動作。

訪：清溪麒麟有甚麼特點？

冒：例如在步法上，注重靈活，武術的色彩不是太突出，比較隨性。又例
　　如清溪舞表演烏鴉曬翼時，音樂是尋青的鑼鼓。水仙花和聊花園，不
　　響鑼鼓，只是吹嗩吶。

訪：師傅，你當時怎麼學紮作這門工藝？

冒：1991、92 年的時候，我比較空閒，除了舞麒麟外，還學紙紮。當時工

餘的時間，經常到紙紮店，一去便是整個下午，觀察師傅如何製作。重要的是，觀察後，需要自己實踐，因為如果沒有實踐，則是紙上談兵。所以，每次到紙紮店後，我便會嘗試自己製作，當時的科技沒有現在發達；要記錄除了記憶外，只能書寫。我每次離開紙紮店，在歸家的路程中，便會馬上記錄當日的觀察以及要點。

訪：師傅，請問麒麟紮作有甚麼步驟？

冒：紮、撲、寫、裝四個步驟。紮，將竹篾要削成合用的長度、粗幼、厚度、軟硬度，然後是做底框，再做麒麟下巴兩條支軸，然後做個額頭，再分中線。麒麟的基本輪廓就成型了，又叫做大身。大身很重要，這涉及麒麟的形態，直接影響重量。另外，中線位也很重要，沒有找到中線，麒麟會東歪西倒。撲，即是撲紙，用砂紙鋪上用竹篾製成的麒麟，然後風乾。寫，就是畫花。麒麟一定要有八卦、金錢、花草、鱗紋、龍鳳等。裝，就是噴光油、黏毛、黏鏡等裝飾物。

訪：師傅對客家麒麟有甚麼展望？

冒：首先是要保存，即是不要讓麒麟這活動式微。可是，只是保存是不足夠的，因為只是沒有退後，但沒有前進，則是原地踏步。然而，只是原地踏步，其實在這社會來說，已經很好的了。在保留的基礎上，能不能再前進，注入新的動力，同時建構不同的平台來推廣舞麒麟。

李天來師傅

李天來師傅，1954 年 9 月 25 日出生於香港，籍貫廣東五華水寨。1973 年至 2007 年任職水警；退休以後，在香港中國國術龍獅總會，教授東江周家螳螂拳。

訪問日期：2017 年 1 月 18 日
時間：下午 4 時至 6 時
地點：旺角香港中國國術龍獅總會

訪：李師傅，你如何接觸客家麒麟？

李：年幼時，由於在客家村落長大，每逢結婚、新屋入夥等喜慶事，都會見到麒麟。所以年幼時，已經對麒麟的舞動動作、鑼鼓鈸等樂器、音樂的節奏，有一定的印象。尤其是，我出生的客家村落沒有麒麟隊，這成為我日後學習麒麟的契機。事緣由於喜慶時節的需要，我出生的村落決定組織麒麟隊，派遣村中的年青人，對沙田頭村，學習舞麒麟。直到收到警察學堂的錄取通知便暫停。

訪：李師傅，你認為舞麒麟的基本是甚麼？

李：第一是腳力，這點很重要。從前我學麒麟的時候，要負重練馬步，手執類似現在舉重的槓鈴。不過，當時沒有鐵餅，我們是使用石頭。那時是天天練習馬步。另外，練習單腿深蹲。總而言之，舞麒麟一定要有腿力。第二是步形，包括三角馬、小跳、吊馬等等。第三是手法，如果想麒麟比較生動，一定要懂得擢，以及打八字。第四是造型，舞動麒麟的時候，身體不能彎曲，麒麟背部才能保持和順，否則好像長了一個腫瘤。

訪：李師傅，可否憶述當時學習麒麟的情況？

李：當時學麒麟與現在不同。早期學麒麟，我們用的是籮，籮代替了麒麟頭，我們很少直接以麒麟練習。到了物資比較充裕之後，我們會用麒麟來練習。不過，如果麒麟還沒有開光，練習的時候，會用紅紙包住

麒麟的眼睛和嘴巴。至於音樂的部份，我練習後，會用文字記錄樂器
使用的次序和節奏。不過，這些記錄沒有保留，已經遺失了。

訪：李師傅，你認為練習麒麟與練習拳術有關係嗎？

李：有很大關係。第一，舞動麒麟與練習拳術，都需要有足夠的腳力。第
二，舞動麒麟與武術，很講究手肘的力量。拳術能否虎虎生威，舞動
麒麟能否靈活，手肘的力量很重要。所以，麒麟與拳術相通，亦可以
說是相輔相成。

訪：李師傅，你認為麒麟和神功之間有甚麼關聯？

李：麒麟開光與神功的關係很密切。因開光需要唸咒，如果不懂神功，或
者馬虎了事，很容易出問題。

訪：李師傅，當年有沒有發生衝突的情況？

李：會，有時候會有衝突的情況。所以麒麟出棚的時候，整個隊伍之中，
會有兩個人手持長棍，始終保持在麒麟的兩側；另外舞動麒麟頭者會

暗藏鐵尺。長棍的作用，一方面維持秩序，防止人多擠擁時，出現碰撞的情況。另外，遇有無禮、衝突的情況，長棍作為自保之用。至於鐵尺，如遇到有衝突的事情發生，舞麒麟頭者，需要向舞麒麟尾者發出訊號，例如採腳等；衝擊發生時，將麒麟頭往後拋向舞麒麟尾者，然後拔出鐵尺作防衛。當然，這陣形不是經常出現。甚麼時候才出現呢？就是有一些容易發生衝突的場合。如果一般前去祝賀、賀喜等事情，則不需要。

訪：李師傅，從前任職警察時，有關部門會不會對這些活動較為注意，特別發現棍之類的兵器？

李：其實，大約六十年代的時候，在坪洲發生一次比較大型的衝突。當時，坪洲舉行廟會，前往參加廟會的舞隊都要坐船到坪洲。在路途上，隊伍與隊伍之間，發生爭執，繼而再船上動武。船隻靠岸後，衝突非但沒有停止，反而從船上延續到陸上。上水古洞由於舉行搶花炮的關係，也發生過衝突，引起關注。不過，這些只是個別例子。很多時候，衝突一開始，或者將要發生時，雙方的師傅便開始控制自己的隊伍。

訪：李師傅，據你個人觀察，為甚麼舞麒麟的活動會沉寂了一段時間？

李：第一，現在舞麒麟的人，主要是老一輩，年齡介乎 50 到 60 歲之間。他們生於五十至六十年代的香港，受到客家村落的感染，自然懂得麒麟文化。之後，六十至七十年代的香港，出現了移民潮，大部份去歐洲，包括英國、德國、荷蘭、法國，前往英國的人最多。另外，當時很多年青人離開自己的村落，到城市做工，維持生活。加上，娛樂活動慢慢豐富。於是，很自然地出現青黃不接的情況，令到舞麒麟這活動出現斷層。現在，六十至七十年代出外謀生的人回來，慢慢再次組織舞麒麟的活動。另外，關於舞麒麟的傳承，還需要思考如何吸引年青人。

訪：李師傅對客家麒麟有甚麼展望？

李：九十年代，當時在尖東、黃竹坑表演麒麟。表演結束後，在場有一位師傅說，很久沒有看過麒麟表演了。直到最近七、八年，才開始重新受到注意。希望可以保留客家麒麟文化。

張國華師傅與歐紹永師傅

張國華師傅

張國華師傅，1942 年出生於印尼，廣東省開平人，是武術師傅、中醫師，國際白鶴派張國華國術總會會長、香港註冊中醫學會常務委員、香港麒麟貔貅體育總會永遠會長、白鶴體育會會長；歐紹永師傅，1940 年出生，廣東省韶關人，是武術師傅、中醫師，鷹鶴體育會總監督、南鷹爪門國術總會會長及國際龍獅總會永遠名譽主席。

訪問日期：2017 年 1 月 25 日

時間：下午 6 時至 8 時

地點：荃灣張國華中醫診所

訪：師傅如何接觸舞麒麟？

歐：我與張師傅舞的麒麟有些不同，但都是大同小異。我學南鷹爪是跟一個人學，沒有學其他。後來我在大埔遇上一位懂舞麒麟的師兄，他在大埔蓮坳村，於是我便吩咐徒弟跟他學習。他是鄭飛華的族人，叫鄭遠信，客家話另外一個名是鄭觀帝，都是南鷹爪。當時是在蓮坳村或在我館教導。一個月會教兩次，通常是一至兩小時，有彈性，有三至四個徒弟跟他學。

張：我是跟客家人學，他姓黃，全名不能說，是螳螂派，在荃灣區學，當時我差不多 20 歲左右，學習時沒有固定時間，有空便會學習，大多在晚上 7 時以後，一個半小時左右，有八至十個人學。

訪：師傅學了甚麼麒麟技術？

張：麒麟步、跳步、弓步、迫步，手法就注意動態、形態。

歐：都是吊馬、丁步、虛步、二字步那些，手法都差不多。

訪：當時學習的形式，會否都是師傅示範一次，你們再模仿，師傅再調整動作？

張：都是這樣。未學麒麟前，要先學習樂器。然後再學習舞麒麟，特別是如何行走。帶領麒麟行走的一定是師傅。因為舞麒麟的人經常保持在低姿勢，看不清楚前方，必須有師傅帶領，否則便會失禮人家，舞麒麟非常注意禮節、禮儀。

訪：師傅認為自己學習的麒麟，與其他門派有甚麼不同？

張：在動作上比較生動，有較多的跳躍動作，我們的麒麟比較有霸氣。當然禮儀亦是非常重要，如果兩隻麒麟相遇，就要參拜，你要懂得如何應付對方，如果你不懂會就被看輕。

訪：師傅有沒有學樂器？

歐：麒麟有八音，有八種音樂。德鼓代表大戲中的高鈀鼓，八音配合，先用德鼓指揮，現在很少人玩八音，一隊人要玩八音是很難的。

張：尚有鑼、鈸、簫、嗩吶、鐺、雲鑼、經鈸、二胡。還有一個叫錢盒，但這不是樂器，由師傅拿着，用來給禮。

訪：學習的時候已有八種樂器嗎？為何是這八種？

歐：是。主要是欣賞角度不同，麒麟動作是比較幼細，所以要配合八種樂器，就好像大戲中的花旦出場，樂器就要配合，做手動作都有規定，不能夠用舞獅的角度來看麒麟，這是一種藝術。

訪：師傅，可否説一下出棚的次序？

張：第一，一定要先在家拜神，然後再出門。而且一定要帶錢盒。出棚時，如果要入村、入屋，不可以踏門檻，一定要先用左腳入，這是傳統的習俗。

訪：村門口有對聯，要不要讀？

歐：不用。村門口有大樹，客家人叫伯公，有神位安置，就要參拜，土地、樹神都要參拜。在過橋時就不用參拜，但要咬橋。

訪：如果屋前有對聯，要如何處置？

張：不用讀，但要咬對聯，再咬門檻再入去。

訪：入屋時，有沒有規定從哪個方向進入？

張：只有一個門，要先用左腳入。如果有三道門，就從正中的那道進入，再轉左。祠堂通常有三道門，中門只在有喜慶事，或是有高官、名人來到才開放。我們一定是向左轉，再向右轉，然後再進入，又名為

「穿金錢」。

訪：現在的屋通常只有一道門，會怎麼辦？

張：都是從自己左邊入，要咬左邊、右邊、中間門框。從屋出來時，就要
　　先用尾部退出來，而且要依進入時的原路退出去。

訪：師傅，可否說一下你們的麒麟套？

張：套路有很多種，過橋、穿金錢、遊花園也有。

訪：採青的次序如何？

張：要看是甚麼青。如果是地青，要穿金錢圍三個圈，咬三邊，咬三下。
　　完成採青後便吐青，然後再洗腳，再洗身。當中沒有打瞌睡的動作，
　　整個過程要半小時。

訪：當中會否有尋青的動作？

張：沒有。

訪：兩位師傅對麒麟發展有甚麼期望？

張、歐：現在有很多麒麟都改變了很多，我們師兄弟都希望將傳統的那套
　　　　發揚開去。

鄧遠強師傅

鄧遠強師傅，1959 年 8 月 25 日出生於香港，廣東省惠東縣人。曾從事建築業，現已退休。

訪問日期：2017 年 2 月 8 日
時間：下午 10 時至 12 時
地點：上水古洞
　　　新界北區客家文化協會

訪：師傅，你如何接觸客家麒麟？

鄧：古洞每年都有賀誕活動，每逢賀誕都會看見舞龍、舞獅、舞麒麟。我的父輩常常參加這些活動。後來，在 1959 年或 1960 年的時候，有位叔伯搶了一個花炮，為了還炮，後來就組織了聯鳳堂。堂中的叔伯有些來自惠東，懂得舞麒麟；還炮時，也自然舞麒麟了。再後來，認為需要找一位師傅教授武術和麒麟。所以，我可以說是在舞麒麟的氛圍下長大，機緣巧合之下，隨師傅學藝。

訪：師傅，當時的學習情況是怎樣？

鄧：當時幾乎是每晚學習，時間大約在晚飯之後。每次練習大約兩至三小時，學習的人數大約有十人左右，主要是本村的村民。師傅很重視馬步的練習。馬步功夫好，才有舞麒麟的基礎。可是，練習馬步是非常枯燥的；因此，常被師傅責罵。當然，我現在也經常責罵學生太懶惰。我們的馬步比較複雜，既要低，腰又要直。當時師傅手執長棍，姿勢不對便打。現在我們知道，師傅的嚴格，其實是對基本功的要求。基本上，我們先學馬步，然後學拳；學拳與舞麒麟幾乎是同步的。

訪：師傅，請問你們出棚過程怎樣？

鄧：我們出棚一定有一支師公竹。首先在場地的正中，表演麒麟套。我們有上下集，一系列的動作包括：遊花園、打瞌睡、玩麒麟尾、搶

四門等。麒麟套完結後，就是表演功夫。先表演拳腳，然後對樁。對樁先表演雙人徒手對練，然後打棍；打棍後，便是兵器對打。兵器對打前，師傅燒一道符，並繞場一周。兵器對

打的最後環節，必定是耙頭對騰牌。耙頭有三個叉，一定是由大師兄負責，其他人不能演練。

訪：師傅為甚麼在北區成立協會？

鄧：其實北區包括：上水、粉嶺、沙頭角、打鼓嶺等等，有好多客家人。北區有四個地方，四個鄉事委員會，可是沒有客家會組織。每年中原客屬都有聚會，過去聚會的地點由馬來西亞、台灣、香港、大陸等。所以，希望北區也有一個客家組織，聯繫北區的客家人。

訪：師傅對客家麒麟有甚麼展望？

鄧：我的態度是肯定的。我們面臨最大的問題是現在的年青人，沒有太大的意欲學習舞麒麟。我們從前的活動比較少，沒有電視、收音機等等，所以學習的意欲很高。現在的年青人，不會太專注。我的教學經驗是，一般學員，總有一些意欲不大的；但我不會讓意欲不大的學員騷擾其他同學，影響學習氣氛。所以，我們需要思考如何吸引現代的年青人。

216

鄧偉良師傅

鄧偉良師傅，1965 年 1 月 5 日出生於香港，廣東省惠東縣人。從事賽車行業。

訪問日期：2017 年 2 月 17 日
時間：上午 10 時至中午 12 時
地點：古洞村

訪：鄧師傅如何接觸麒麟？

鄧：學習時大概是在八歲左右，小時候住在村裏，因為沒有甚麼娛樂，所以會走出去看看有甚麼活動，看他們如何學麒麟，我們當時只是站在一旁看，不讓我們觸摸。年紀增長後，我們便開始學習，有甚麼誕辰，都讓我們出去幫忙。

訪：師傅當時的學習情況如何？

鄧：我當時是跟鄭日新師傅學習，也跟師兄去學，通常都是這樣，師傅只會是一個月，或一個星期來一次。在神誕時，他會來兩至三天，響鑼鼓，練習一下，指正要改正的地方。我們在晚上 7 時至 9 時學習，大約是兩個多小時，在堂口聯鳳堂學習，大概有十多人。師傅教導時比較隨意，看你玩甚麼便教甚麼，有些人不擅長功夫，或者是體格太大，他會教另一套功夫。例如是麒麟尾，有一個環節要做「倒樹蔥」（倒立），有一套功夫要彈跳，便教那些年齡小一點的人。

訪：師傅學習麒麟時，有沒有甚麼方法？

鄧：紮馬，三角馬。

訪：舞動技巧上有沒有名字？

鄧：叫打八字。麒麟的步法是丁字腳，不會像獅子四平馬，現在其他門派，都是四平馬，不容易累，我們會交叉腳走，停下來是丁字腳。

訪：麒麟會有甚麼神情？

鄧：驚、疑、惑、憂。驚可能是有東西在動，麒麟會望、會探，疑是懷

疑，惑是不肯定，憂是打瞌
睡，類似是憂慮。

訪：師傅學了甚麼樂器？

鄧：鈸、鑼、德鼓、鐺鐺。

訪：當時的學習安排是怎麼
樣？是先學麒麟、功夫、音
樂嗎？

鄧：全部都會學習。以往到人家
的村子開棚時，師傅會圍一
個大圈，燒符，保佑大圈內
的人平安，再表演功夫、舞
麒麟，分上、下集。

訪：上、下集是甚麼？

鄧：其實是一個表演環節，會
有搶四門的動作，很難說出
來。有部份動作簡化了，但
因為是長時間進行，需要
換人。上集開始時首先要參神，然後搶四門，東南西北，再做一些動
作，再打瞌睡，麒麟會醒來，又打瞌睡，尾巴會撞醒祂，麒麟會追、
咬尾巴。下集的動作是沒有名稱，但會知怎樣做。然後麒麟會採青。

訪：師傅的麒麟有沒有代表性動作？

鄧：驚的動作，參神的動作。我們的麒麟會好像大鵬展翅伏下去，麒麟被
會慢慢跌下來，驚就突然回望。

訪：師傅可否說明一下鄭日新師傅的事？

鄧：鄭日新師是惠東鐵涌人。他應該是坐船來香港，曾經在長洲居住，應
該是村的鄉里邀請他來聯鳳堂教小孩子。

訪：師傅有沒有教麒麟？

鄧：太約在五至六年前，因為舞麒麟只是在神誕時，需要師兄弟幫忙，後
來就愈來愈少人學習。我們曾經開班，但只有三至四人，他們後來也
不來了，因為舞麒麟太辛苦，舞的人不鍛煉身體，是很難做出動作，

不少人都半途而廢。大約是六年前，我回到故鄉，即是惠東，我們找到村委，他安排我們去教小孩子，我每個星期都會回惠東。

訪：師傅現在的教法和以前有何分別？

鄧：要遷就小孩能否做到，基本都會保持傳統。但出外表演時，就要設計題材，採青要有劇情去做。若只是舞麒麟，人家不知道你在做甚麼。出席宴會時，就要表演給人客看。通常麒麟一出場會找東西，會有道具配合，如有盤做動作。可能是會將青放在盤內，麒麟會做動作，會探，接着便採青。有時我會將青放在燈籠上，麒麟見到燈籠位置高，便找椅子幫忙，而椅子亦要由麒麟推，再踏上去採青。

訪：師傅，有沒有教功夫？

鄧：有一兩套，紮馬。我們有好多跳木盤、椅子的動作，會要他們練習。近幾年，我們有去比賽，去設計主題，音樂雖然不變，但動作加快了，配合情節。

訪：師傅，以前舞麒麟會打架嗎？

鄧：會。因為館與館之間會爭勝的心態，現在就不會，因為大家是朋友。

訪：師傅沒有學神功，麒麟如何開光？

鄧：不需要神功，我們會用自己的方法開光，通常會在晚上，找有山有水的地方，回來時則會打鑼鼓。以往的開光都在子時，即是晚上12時，但現在會在7時至8時，因為怕吵醒其他人，青會帶回來，放在神臺。

訪：以前舞麒麟會帶棍、鐵尺嗎？

鄧：會帶棍。我們舞麒麟不帶鐵尺，舞獅子才帶鐵尺、雙刀，放在鼓旁，這叫隊形。

呂學強師傅

呂學強師傅，1962 年 2 月 27 日出生於香港，廣東省惠東縣人。現從事職業治療助理。

訪問日期：2017 年 2 月 18 日
時間：下午 3 時至 6 時
地點：筲箕灣愛秩序灣公園

訪：師傅，能否說說接觸麒麟的經過？

呂：我八歲的時候，開始學習麒麟，首先學馬步和拳術，目的在於鍛煉腳力。然後用竹製的筲箕練舞麒麟。當時住在筲箕灣南安坊村，在農地建屋，專門練習功夫與麒麟。師傅每月到來一至兩次，其餘時間自行練習。我幾乎是每晚練習，練習的時間，大約從晚上 7 時至 12 時，每次大約有 20 至 30 人。到了十四、五歲的時候，由於工作關係，離開村落，暫停學習麒麟。直到 2000 年，由於協助兄長教拳，再次重拾昔日的情懷。

訪：師傅，你當時的學習次序是怎樣？

呂：首先學習基本功，例如馬步、手法、音樂。在這基礎之上，師傅再因材施教，這主要看學員素質而定，沒有固定次序。對音樂比較敏感的學員，則學樂器；比較靈活的學員，則舞麒麟。沒有天分的學員，另外學習其他項目。

訪：師傅，你們有甚麼特別的手法？

呂：有，大八字、小八字、行禮、大旗手、九拜、七星步。大八字：雙手伸出，路線像蝴蝶結，動作較慢；通常入廟、拜見老師傅時表示敬意，需要配合低步法。小八字：雙手在頸部附近，動作較快；通常是變換動作時的轉折。行禮：我們有三種，合手、劍指手和白虎手。和合手，兩手相合如托物狀；劍指，兩手分別作劍指，並相合。白虎手，左手在右手前，兩手相扣。行禮時，先行和合手或劍指手，兩手

收回後，再出白虎手。劍指手比和合手更尊敬對方。大旗手：模仿關羽的形態，以右手作青龍刀，左手抹鬚。這動作是預備打鬥的示警動作，右手作青龍刀，尾指向內，為警戒；尾指向外，則動手。九拜：單腿支撐的動作，非支撐腿在支撐腿膝蓋上方，兩手行白虎手。這動作主要是向重要人物行禮。七星步：步法路線為「之」字型，則是

斜行路線。在起點時，兩手為劍指手，踢腳，落地後向側走三步，兩手的劍指手同出。然後翻手，踢腳，落地後向側走三步，兩手的劍指手同出。如此類推，一共七次，名為「七星步」，這是進入重要廟宇前的動作。

訪：你們出棚有隊形嗎？

呂：有。我們出棚的隊形先後是：燈籠（代表師公，需要上香）；旗（包括七星黑旗、頭牌、五色旗等）；號角；黑白無常；嗩吶；馬騮仔（由師兄扮演，在繩上或棍上來回行走）；師傅；麒麟（師傅與麒麟兩旁有兩人手持長棍，另外兩人分別在衣袖裏收藏鐵尺）；樂器。

訪：師傅，你對客家麒麟的展望是？

呂：我現在正在還原、整理過去所學。在還原的過程中，自然有不同的意見，我希望我能將自己的經驗整理好，然後傳承下去。一代一代的後來者，繼續增添。期望能一方面傳承麒麟文化，一方面加以普及。

江志強師傅

　　江志強師傅，1962 年 3 月 26
日出生於香港，廣東省興寧人。武
術工作者，現在全職教授傳統武
術，擔任詠春江志強拳術總會永遠
監督、香港精武體育會榮譽會長。

　　訪問日期：2017 年 2 月 20 日
　　時間：下午 2 時時至 4 時
　　地點：灣仔

訪：師傅如何接觸麒麟？

江：因為我小時候住在聖十字徑
　　村，旁邊就是馬山村，聚集了
　　一批客家人。他們會養蜜蜂，
　　在過年過節時，爸爸都會帶我
　　去食客家茶果、雞屎藤。我亦會去幫忙煮飯，如爸爸最擅長的就是客
　　家釀豆腐。其中在澳貝龍村，一個叫發叔叔，是江西竹林寺，會舞麒
　　麟，每當有節慶，我和爸爸都會跟隨麒麟隊，但沒有分哪門派。當時
　　我有觀察，雖然不完全記得，但全部人都說客家話，在六十年代末、
　　七十年代初，客家人比較齊心。

訪：師傅可否說一下當時的學武風氣，會否經常要打架？

江：我住的地方是人口密集，走回家時沒有大路，全都是冷巷，經常都
　　要左穿右插。在一個這樣窄的山裏，有那麼多人居住，當時又沒有小
　　朋友的娛樂設施，玩甚麼都要競爭，自然就會打。那時不是我喜歡打
　　架，而是那環境迫出來。後來爸爸走了（逝世），媽媽只有我一個兒
　　子，人們便欺負我們，我小時候多次被人拋走書包，走過時被打兩
　　拳，搶走早餐錢，所以我會看黃飛鴻的功夫片，在垃圾堆中拿舊棉
　　被，上山圍着樹打，練了很久，想不到後來某次打架出拳真的有效，
　　但當時沒有門路。如果你問你懂不懂打拳，全山的人都懂，甚麼洪

拳、蔡李佛，每個都能打。我們小時候會四處學，當時記性好，學得很快，但在打架時發現用不出來，還是用回打棉被的那套，產生了問題。當時我手腳極快，因為師傅就是打我的人，有時一個不敵，便兩個一齊上。某些日子我更會打兩次，完全無規矩可言。直至 1979 年、1980 年，我才正式跟隨大聖劈掛門冼林旭師傅，亦曾經幫大聖劈掛門出賽。

訪：謝謝師傅說明了香港過往的武林歷史。想請問你認為麒麟對客家人有何意義？

江：是一個精神。以我所知，以往凡是有客家麒麟的地方，不是館，就是祠堂，差不多在秋收時就會練習麒麟，收成後接近過年時，就會出來表演舞麒麟。其實客家人有兩種功夫，一種是明功，一種是神功，都與麒麟有關。聽老前輩說，真正的規矩是，例如是入廟，不要說獅子，即使是龍，都不可以入廟，因為廟的門檻、門框、四樑八柱、天井、香案，全部都有規格，有神靈護守。麒麟因為是瑞獸，會跳，就可以入去，即使是螞蟻、草，祂都不會踏死。現在有些北麒麟[2] 出

來，竟然是用獅子被，我們客家人都認為是不知所謂。麒麟是瑞獸，後面的被會寫風調雨順，國泰民安，五種色代表陰陽八卦五行，金木水火土，這才是麒麟。

訪：開光究竟會如何做？

江：麒麟開光當然要館主選擇吉時吉日，在館中要保持肅靜，因為怕遇上凶神惡煞，這是一種現象，在麒麟開光時，要動用全館的人及兵器，找一棵老榕樹進行。拜完三牲後，由大師兄或師傅打德鼓，德鼓代表師傅，麒麟就開始舞動。舞麒麟後，生菜頭會給回館主。說麒麟開光，大吉大祥，麒麟就開光，然後燒炮仗，所有兵器都會指着榕樹，將「煞」轉給榕樹，如果師傅功夫了得，榕樹過幾天便死。

訪：咒在麒麟裏？

江：是説出來的。「天知神光，地知神光，日月神光，麒麟修身，白光現紅光，弟子江志強奉總壇祖師爺之命，太上老君急急如律令，起」，麒麟就起動，然後便大鑼大鼓舞回去館。

訪：以往客家村落是否一定舞麒麟？

江：以我所知是。

訪：師傅有沒有聽過龍、鬥牛獅、貔貅、麒麟的排序？

江：麒麟是排首位。

訪：師傅有沒有聽過斗牛？

江：斗牛是麒麟身上的蝨乸。

訪：師傅以前見過嗎？

江：見過，圓圓的，會跟着麒麟走，牠自己有一套功夫，會伏下來。

蘇馬電師傅

蘇馬電師傅，1944 年 3 月 12 日出生於廣東省寶安縣鹽田。從前曾從事不同行業，現在家中從事紮作工藝。

訪問日期：2017 年 2 月 23 日
時間：下午 3 時至 5 時
地點：蘇師傅住所

訪：師傅，請問你如何接觸麒麟及紮作？

蘇：大約在 22 歲，我在大埔學習舞麒麟。後來由於要出外工作，於是暫停一段時間。26 歲時，開始邊學邊教，加上自己研究，同時與人切磋。我認為在教學上，需要講出麒麟的精神：一顆恭敬謙虛的心。這精神外化在動作上，便要求舞動麒麟的動作低。除非獨特的情況，例如要表現出麒麟的藝術時，可以豪邁一點，否則以謙虛為風格。至於紮作方面，我是自學的。事緣教授麒麟，以及外出活動的時候。日子一久，麒麟難免出現損壞，於是引起我自學紮作的心思。

訪：師傅，可以描述當時學習麒麟的情況嗎？

蘇：我當時在船灣的禾堂練習，一星期練習兩至三天，一般在下午午飯後進行，當時的人數大約十餘個。但是的教學是沒有系統的，需要是自己模仿。我認為所有的變化都是來自基本動作，即是：繞、長行、撥角、散步。在這基礎之上，加上自己的心思，就成就每個人的獨特風格，所以基本手法重要，需要練好。

訪：師傅，可以說説有關紮作的工藝嗎？

蘇：我接觸麒麟紮作是在六十年代的事情了。當時，我自行拆解，並模仿

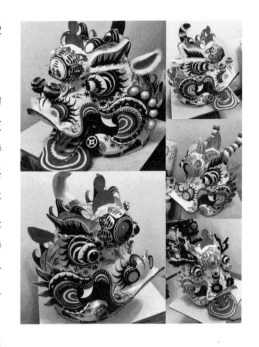

李樹福師傅麒麟的結構，慢慢自己去摸索。至於繪畫，也是自己不斷摸索；同時，請教相關人士。製作麒麟的步驟是紮、撲、寫、裝。在紮之前，需要削篾。削篾時需要有意識，內心要清晰每條竹篾的用途。紮，這工序需要製作者心中有數，即是要知道麒麟的大小。紮的時候，必須符合比例，否則會出現不對稱的情況。製作一個「籠」，即是麒麟的支架，需要五日至七日。撲，這工序是鋪的意思，又可以稱為「裱」。從前用「頭印」、「二印」的紙，現在用砂紙，可以在紙紮店購買。撲這工序要進行數次，原因是要讓麒麟的外形柔順，不會出現凹凸不平的情況；同時讓麒麟更為結實，發揮保護麒麟的作用。這工序，基本一天內可以完成。寫，是繪畫。繪畫前需要塗上白色，作為底色。有時候，有些圖案可能需要打稿，先用鉛筆畫上圖案。顏料方面，從前瓷漆，後來改用廣告彩。近年有螢光的顏料出現。我會組合不同的顏料，令色彩更為亮麗。這工序大約四天。裝，是繪畫後，要上光油，令麒麟的外貌光亮；並進行裝飾，上膠片、銅片、毛等。這工序一天便能完成。我對麒麟的外貌是有改良的，首先從前的麒麟眉毛是不會動的，為了增加舞動麒麟時的動感，我在眉毛處配上彈弓。所以麒麟工藝可以創作，但必須保留麒麟的宗旨，所謂萬變不離其中。

訪：師傅對客家麒麟有甚麼展望？

蘇：我不希望麒麟文化失傳，希望能發揚光大，重點在於如何引起年青人的興趣。例如教學上要清晰，根據我的總結，舞麒麟有固定的動作，關鍵是這些動作在不同空間的串連。這些空間包括：採青、入門、接

新娘等。串連麒麟的動作，讓自己在空間發揮。所以，教授麒麟的時候，必須要將動作的名字灌輸給學生，讓他們知道自己在做甚麼。只要他們明白動作的意義，便會培養他們的興趣。

蔡年勝師傅

蔡年勝師傅，1983 年 1 月 9 日出生於廣東東莞。從事維修工程，現在是荃灣惠州國術健身會教練。

訪問日期：2017 年 2 月 28 日

時間：下午 7 時至 9 時

地點：荃灣惠州國術健身會會址

訪：師傅在何時接觸及為何學習麒麟？是否在東莞已接觸？

蔡：首先，我本人是客家人，由小到大都喜歡看麒麟表演及聽麒麟音樂。而東莞都有客家圍村。而在香港則是因為機緣巧合，大約是 1999 年來到這裏接觸並學習麒麟。我的國術是跟張天養師傅學，麒麟是跟師叔們學，他們分別是張衍全、張中良、簡東明、李演強及曾華生。

訪：當時的學習情形怎樣？

蔡：當時，我每星期用五晚學習，每次都是兩小時以上，大概在晚上 8 時至 10 時，通常是四至五人一班。我們首先學習國術，因為要有功夫基礎，才比較容易上手。學習國術時，主要是學馬步，我們一般都是三個主要步法，麒麟步、跳躍動作、弓箭步，而手法一般都是搖、拋、震，主要都是在這三種手法上演變。當然，我們是以國術為主，舞麒麟是練氣、手，增強功力，舞麒麟與國術是相輔相承，學了一年國術後，才開始舞麒麟。

訪：師傅有學樂器嗎？是與學麒麟同步嗎？

蔡：有。主要是鼓、鑼、鈸。時代不同。以前經常用德鼓，現在是用班鼓。學樂器時，是與麒麟一起學的，通常學麒麟時已有基本知識，懂得音樂的節奏，自己學習時亦很快上手。

訪：師傅認為自己學習時有系統嗎？

蔡：有的。我們初學的都是學麒麟套路，初學者需要半年，一星期最低

限度要兩晚，持續半年，才
學懂。

訪：**師傅，在一年中，有哪些場
合會出麒麟？**

蔡：通常是臨近年終，都是因為
有天后誕、過年，天后誕是
三月廿三日，我們都是在那
天出麒麟。

訪：**師傅可否說一下麒麟套的
流程？**

蔡：首先是要開棚，敬禮，即是用本派的抱拳禮開樁。然後拜四方，再
遊花園，尋青，試青，第一次探，第二次試，第三次食，食青後會吐
青，再洗腳、洗尾，在洗尾部份，會咬三次，那時亦會打瞌睡，再滾
地沙，最後收樁敬禮。

訪：**師傅的麒麟套要用多少時間完成？**

蔡：正式分上、下來計，要 20 分鐘以上，但現在因為在城市地方，就縮
短為 15 分鐘。

訪：**師傅，舞麒麟除了動作外，禮儀亦是值得注重。首先，可否由入村
說起？**

蔡：入村時，見到土地必須要參拜。如果有人來迎接，又要會麒麟，有
祠堂便要進去參拜。在對方迎接時，通常大家都會儘量保持低，不會
高過對方，要尊重人家。如果對方是獅子，雖然正常來說，麒麟地位
高於獅子，但發展至現在，大家都會互相尊重，都會儘量保持低，不
會高過對方。如果村門口有對聯，麒麟見到門，一定會參拜，再咬對
聯，由左邊開始。

訪：**假設現在入祠堂，有甚麼要注意？**

蔡：入祠堂時要先用左腳入，這是傳統，而且要跳入去，不可以踏門檻，
否則便是不敬。進入時從對方左邊入，或者是其他師傅所指的青龍
位。入去後，要儘量保持低，要穿屏風，亦叫打八字。拜神時都是由
對方左邊開始，有柱一定會穿。拜完後，就會慢慢退出來，不可以用

尾部對着神或祖先。

訪：師傅説過自己沒有學神功，那麼是如何替麒麟開光？

蔡：其實一直流傳下來，就如你所見的風火院的神壇，就已經有神功的壇。我們只是沒有專業地學神功。開光一般都是請神，要選擇吉日，配合主持開光人的生辰八字，在晚上進行。現在神壇前開，就沒有注意時間了，以前是在晚上 11 時，要跟師叔上山。在山上，要選擇人流稀少的地方，並要有一棵茂盛的大樹，準備三牲五果五穀，都是道教祭祀的物品，然後請神。請神後，就會灑正、幫麒麟點睛，然後採青，通常是咬青回來，再放在神檯。現在通常是用生菜頭，會將它放在地主前。

訪：師傅對客家麒麟未來的發展有何期望？

蔡：希望有多些人認識，提高認受性，不會只局限在客家人。

訪：師傅認為在香港教麒麟，有甚麼困難？

蔡：主要是場地問題，因為玩樂器會影響其他人，政府支援不足，沒有渠道讓我們申請。

李騰星師傅

李騰星師傅，1954 年 1 月 2 日出生於香港，廣東省寶安縣人。早期從事飲食，後來從事商業。

訪問日期：2017 年 3 月 3 日
時間：下午 2 時至 4 時
地點：李騰星師傅住所

訪：師傅，可以說你接觸麒麟的經過嗎？

李：我自小就耳濡目染，麒麟是我生活的一部份。我七、八歲的時候，開始隨我父親李樹福學舞麒麟。當年，我爸爸每當收到邀請的時候，由我大哥和他的團隊負責。後來，由於工作的關係，便由我二哥接手。後來，我二哥比較忙，便由我接手。1973 年的時候，由於生活所需，我離開香港，對外地謀生，舞麒麟活動一度中斷。在海外，除了工作的原因外，還有缺少練習夥伴。因為舞麒麟這活動，需要一定人數，打樂器最少三人，舞麒麟最少兩人。在人數不足的情況下，無奈地中斷舞麒麟。到了 1993 年，由於汀角村的賀誕傳統，需要舞麒麟。於是，有時候，我便短暫回港，負責處理村中麒麟隊的事宜。

訪：能否說說李樹福師傅的紮作故事？

李：當時紮，撲，寫，裝的工序，都是由我父親一個人完成。製作一隻麒麟最快要一星期。這需要日夜趕工，工作至凌晨三至四時。正常不焦急的進度，需時一個月。當時，父親用的色彩是用漆油，下雨不會褪色。至於製作物資，顏料需要踏單車到大埔墟購買。花球、兔仔毛等要到香港、九龍一帶購買，來回時間需要六個小時。我父親畫麒麟的基礎顏色是白色，圖案以花草為主，後來由於增加美感的緣故，在麒麟背上繪畫鳳凰。

訪：可以說說舞麒麟的一些技巧嗎？

李：舞麒麟最基本的是手法和步法；樂器則是鑼、鼓、鈸。舞麒麟的人
　　一定要懂得聽音樂和節奏，舞動麒麟才會靈活。舞麒麟的時候，身形
　　要穩定，不能彎曲。運動的是兩手兩腳，步法主要是吊步。手法要伸
　　縮，但只是手伸縮，身體不能彎曲。練習拳術和舞麒麟是有關聯，可
　　以幫助穩定身形。不過，沒有功夫的配合也可以，只是需要在平日舞
　　動的時候，多注意自己的身形。

訪：師傅對麒麟有甚麼展望？

李：基本上，沒有太大展望，因為年青人不參與，比較難以再流行。以我
　　個人的經驗為例，從前教舞麒麟，先教音樂，再教動作，後教禮儀。
　　但是由於學習人數有限，因此教動作還是教音樂，則要視乎學習人數
　　而定。我在英國的麒麟班，只有兩名學員；香港的麒麟隊，自組建以
　　來，只有一名學員能傳承技術。人數不足以及不穩定的情況下，比較
　　難以傳承。

註釋

1　螳螂拳有南北之分，這裏說的北螳螂，是北方的螳螂拳。這是盧師傅及其同門，參考北螳螂的手法，融入客家麒麟，並得到師傅的首肯後，成為他們舞麒麟的動作之一。

2　北麒麟是近來被創造的，具體出現的時間，背景，有待進一步考察。北麒麟有不同的造型，有一種北麒麟的造型是雙角，蓋獅子被；與客家麒麟獨角，蓋麒麟被的造型，截然不同。在 YouTube 尋找北麒麟，會看到有關北麒麟的一些資訊。

主要參考書目（按筆畫序）

一、傳統文獻

毛亨傳、鄭玄箋、孔穎達疏：《毛詩注疏》，北京：商務印書館，1935。

王云五主編，計項民選註：《春秋公羊傳》，上海：商務印書館，1931。

王云五主編：《禮記今注今譯》，臺北：臺灣商務印書館股份有限公司，1970。

（晉）王嘉：《拾遺記》，北京：中華書局，1981。

（宋）朱熹：《詩集傳》，北京：中華書局，1958。

（漢）牟融：《牟子》，《叢書集成初編》，第 735 冊，北京：中華書局，1991。

（宋）李昉等編，華飛等校點：《太平廣記》，北京：團結出版社，1994。

（明）夏原吉：《麒麟賦》，（清）陳夢雷：《古今圖書集成》，第 519 冊，北京：中華書局影印，1935。

（唐）徐堅等著：《初學記》，北京：中華書局，1962。

（明）高拱：《春秋正旨》，《叢書集成初編》，第 3656 冊，北京：中華書局，1991。

（明）張輔等修：《太宗孝文皇帝實錄》，《明實錄》，臺北：中央研究院歷史語言研究所，1966-1967。

梁錫鋒注說：《詩經》，開封：河南大學出版社，2008。

（漢）許慎：《說文解字》，天津：天津古籍出版社，1991。

（晉）郭璞注，畢沅校：《海經》，上海：上海古籍出版社，1989。

（清）程良玉：《易冒》，《四庫全書存目叢書》，子部第 67 冊，臺南：莊嚴文化事業有限公司，1995。

（清）黃奭：《春秋緯》，上海：上海古籍出版社，1993。

趙爾巽等撰：《清史稿》，北京：中華書局，1976-77。

（漢）劉向、李尚、蘇飛、伍被撰：《淮南子》，上海：上海古籍出版社，
　　1989。

（漢）劉向著，王瑛、王天海譯註：《說苑全譯》，貴陽：貴州人民出版社，
　　1992。

（漢）劉向著，楊以漌校：《說苑》，北京：中華書局，1985。

（宋）歐陽修、宋祁等合撰：《新唐書》，北京：中華書局，1975。

（漢）戴聖，崔高維校點：《禮記》，瀋陽：遼寧教育出版社，1997。

（明）謝肇淛撰：《五雜俎》，《續修四庫全書》，上海：上海古籍出版社，
　　1995。

（宋）羅願：《爾雅翼》，北京：中華書局，1985。

二、近人研究

書籍

于芳：《舞動的瑞麟：廣東麒麟舞》，哈爾濱：黑龍江人民出版社，2011。

王賡武主編：《香港史新編》，香港：三聯書店（香港）有限公司，2017。

（日）田仲一成：《中國祭祀研究研究》，東進：東京大學，1993。

（日）田仲一成：《中國戲劇史》，北京：北京大學，2011。

江彥震主編：《硬頸精神》，臺北：江彥震，2016。

《客家功夫文化研究會成立誌慶暨第一屆委員就職典禮》，香港：客家功夫
　　文化研究會，2015。

施仲謀等編：《香港傳統文化》，香港：中華書局（香港）有限公司，2013。

施志明：《本土論俗——新界華人傳統風俗》，香港：中華書局（香港）有限
　　公司，2016。

張維安：《客家文化、認同與信仰：東南亞與臺港澳》，桃園：國立中央大
　　學出版中心；臺北：遠流出版事業股份有限公司，2015。

張澤洪：《道教齋醮科儀研究》，四川：巴蜀書社，1999。

郭淨：《儺：驅鬼‧逐疫‧酬神》，香港：三聯書店（香港）有限公司，
　　1993。

陳守仁：《香港神功戲》，香港：三聯書店（香港）有限公司，2012。

陳耀庭主編，張譯洪、李遠國等合著：《道教儀禮》，香港：青松觀香港道
　　教學院，2000。

《惠州國術健身會 40 週年紀念特刊》，香港：惠州國術健身會，2004。

黃競聰、劉天佑：《香港華人生活變遷》，香港：長春社文化古蹟資源中心，
　　2014。

葉春生，羅學光主編：《東江麒麟舞新姿》，北京，大眾文藝，2009。

葛兆光：《古代中國文化講義》，臺北：三民，2005 年。

廖迪生：《非物質文化遺產與東亞地方社會》，香港：香港科技大學華南研
　　究中心及香港文化博物館，2011。

劉平：《被遺忘的戰爭：咸豐同治年間廣東土客大械鬥研究》，北京：商務
　　印書館，2003。

劉佐泉：《客家歷史與傳統文化》，開封：河南大學出版社，1991。

蔡思行：《戰後新界發展史》，香港：中華書局（香港）有限公司，2016。

黎志添、游子安、吳真：《香港道教：歷史源流及其現代轉型》，香港：中
　　華書局（香港）有限公司，2010。

蕭國健：《香港古代史》，香港：中華書局（香港）有限公司，2006。

蕭國健：《清初遷海前後香港之社會變遷》，臺北：臺灣商務印書館，
　　1986。

蕭登福：《道教與民俗》，臺北：文津出版社，2002。

應俊豪：《英國與廣東海盜的較量：一九二零年代英國政府的海盜剿防對
　　策》，臺北：臺灣學生數據有限公司，2015。

謝用昌：《香港廟神志》，香港：香港道教聯合會，2010。

謝重光：《客家源流新探》，臺北：武陵，1999。

（日）瀨川昌久著，（日）河合洋尚、姜娜譯：《客家——華南漢族的族羣性
　　及其邊界》，北京：社會科學文獻，2013。

羅香林：《客家研究導論》，上海：上海文藝出版社，1992。

羅香林主編：《香港崇正總會三十週年紀念特刊》，香港：香港崇正總會，
　　1995。

Clyde Kiang. *Hakka Search for a Homeland*. (Elgin, PA.: Allegheny Press, 1991).

Constable, Nicole. *Christian Souls and Chinese Spirits: A Hakka Community in Hong Kong* (Berkeley: University of California Press, 1994).

Hing Chao, Jeffrey Shaw, Sarah Kenderdine, *300 Years of Hakka Kung Fu: Digital Vision of its Legacy and Future* (Hong Kong: International Guoshu Association, 2016).

Leo, Jessieca. *Global Hakka: Hakka Identity in the Remaking* (Leiden: Brill, 2015).

Wright, Grace E. *The Identification of Hakka Cultural Markers* (S.l.: Lulu.com, 2006).

Yong, Kee Howe. *The Hakkas of Sarawak: Sacrificial Gifts in Cold War Era Malaysia* (Toronto; Buffalo; London: University of Toronto Press, 2013).

論文

周萍:〈東莞市清溪鎮客家麒麟舞的傳承與保護〉(華中師範大學農業推廣碩士論文,2012 年)。

姚佩嬋:〈廣東小金口麒麟舞的田野調查與研究〉(中國藝術研究院舞蹈學碩士論文,2009 年)。

張之傑:〈鄭和下西洋與麒麟貢〉,《自然科學史研究》,第 25 卷第 4 期,2006 年,頁 383-391。

劉淑音:〈「日月仁澤長」——談麒麟的象徵意義〉,《藝術欣賞》,2007 年 2 月,頁 32-36。

三、網頁

MediaLyrics,網頁: http://www.medialyrics.com/-E2L1qCw0kgw(2017.6.10 網上檢索)。

中國文化報網，網頁：http://epaper.ccdy.cn:8888/page/1/2012-06/11/2/
　　201206112_pdf.PDF（2017.10.16 網上檢索）。

中國香港麒麟文化協進會網，網頁：http://www.cuca.hk/（2017.6.18 網上
　　檢索）。

六壬伏英館法壇網，網頁：http://liurenfayu.blogspot.hk/2014/12/blog-
　　post_82.html（2017.6.11 網上檢索）。

《巴士的報》網，2015 年 10 月 19 日，網頁：http://www.bastillepost.com/
　　hongkong/8-%E7%94%9F%E6%B4%BB%E4%BA%8B/868419-%E5%
　　AE%A2%E5%AE%B6%E9%BA%92%E9%BA%9F%E5%8F%8A%E5
　　%8A%9F%E5%A4%AB%E6%96%87%E5%8C%96%E8%80%80%E9
　　%A6%99%E6%B1%9F?r=w（2017.6.19 網上檢索）。

《文匯報》網，網頁：http://paper.wenweipo.com/2014/08/25/HK1408250049.
　　htm（2017.8.15 網上檢索）。

民政事務局網，網頁：http://www.hab.gov.hk/tc/policy_responsibilities/
　　arts_culture_recreation_and_sport/t_intangible_cultural_heritage.htm
　　（2017.6.14 網上檢索）。

我與美食有緣網，網頁：http://doublepworkshop.blogspot.hk/2016/10/10-2.
　　html（2017.6.18 網上檢索）。

坪洲蔡園行 Facebook 專頁，網頁：https://www.facebook.com/%E5%9D%
　　AA%E6%B4%B2%E8%8F%9C%E5%9C%92%E8%A1%
　　8C-159967914066883/（2017.6.18 網上檢索）。

非物質文化遺產辦事處網，網頁：http://www.lcsd.gov.hk/CE/Museum/
　　ICHO/zh_TW/web/icho/what_is_intangible_cultural_heritage.html
　　（2017.6.14 網上檢索）。

柔佛人網，網頁：http://johor.chinapress.com.my/20170722/%E3%80%90%
　　E4%BB%8A%E6%97%A5%E6%9F%94%E4%BD%9B%E9%A0%AD%
　　E6%A2%9D%E3%80%91%E6%88%90%E5%8A%9F%E8%BE%A6%E
　　5%A4%A7%E8%B3%BD-%E7%B1%8C%E5%82%99%E4%B8%96%
　　E8%81%AF%E7%B8%BD-%E8%88%9E%E9%BA%92%E9%BA%9F/
　　（2017.8.15 網上檢索）。

238

《香港 01》新聞網，2016 年 2 月 11 日，網頁： https://www.hk01.com/%
E6%B8%AF%E8%81%9E/6230/-%E6%96%B0%E6%98%A5%E8%81%
B7%E5%A0%B4-%E8%88%9E%E7%8D%85%E9%81%8B%E5%8B%9
5%E6%94%AF%E6%8F%B4%E5%B0%91%E9%99%90%E5%88%B6%
E5%A4%9A-%E6%A5%AD%E7%95%8C%E8%AD%B0%E5%93%A1
%E6%89%B9%E6%AD%A7%E8%A6%96（2017.9.26 網上檢索）。

香港東江周家螳螂李天來拳術會，網頁：http://www.southernmantis-litinloi.
hk/fist.sturture.html（2017.7.4 網上檢索）。

香港政府新聞公報，網頁： http://www.info.gov.hk/gia/general/201412/05/
P201412050831.htm（2017.6.14 網上檢索）。

香港龍獅麒麟貔貅體育總會專頁，網頁： https://www.facebook.com/%E9%
A6%99%E6%B8%AF%E9%BE%8D%E7%8D%85%E9%BA%92%E9%
BA%9F%E8%B2%94%E8%B2%85%E9%AB%94%E8%82%B2%E7%B
8%BD%E6%9C%83-1374406596216862/（2017.6.18 網上檢索）。

香港麒麟運動聯合會 Facebook 專頁，網頁： https://www.facebook.com/
groups/1780029055551559/。

惠州市人民政府門戶網，網頁：http://www.huizhou.gov.cn/index.shtml
（2017.7.4 網上檢索）。

賀州新聞網，網頁： http://www.gxhzxw.com/index.php/cms/item-view-
id-23772.shtml（2017.7.11 網上檢索）。

新界沙田田心村（太平清醮專區），網頁： https://www.sttinsum.com/copy-
of-4-1（2017.8.1 網上檢索）。

《頭條日報》網，2015 年 2 月 6 日，網頁： http://news.stheadline.com/dailynews/
headline_news_detail_columnist.asp?id=318921§ion_name=wtt&kw=137
（2017.3.5 網上檢索）。

附錄一　麒麟譜系

沙頭角

上禾坑村 [1]

黃毓光 ➡ 李春林

古洞

古洞義和堂 [2]

黃健群 ➡ 宋明

古洞聯鳳堂 [3]

鄭日新 ➡ 鄧遠強

1　上禾坑村一直有舞麒麟的傳承，只是在李春林師傅兄長一輩停止了。據李春林師傅所說，黃毓光師傅是坪山人，約於 1928 年習得螳螂派真傳，為張耀宗之得意弟子。13 歲在坪山馬東跟張耀宗學習螳螂派拳術，到了 17 歲時跟隨張耀宗到香港天和船務公司教授拳術。他在年青時期活躍於惠東寶三縣一帶，將螳螂派拳術發揚光大。其後，大概是 1947 年在坪山、龍崗、坪地、葵涌、惠陽等五地，建成光武堂、群武堂、尚武堂，英武堂，崇武堂五個連鎖武館。在抗日戰爭時期，黃毓光在各地的武館都和東江縱隊有密切聯繫，他為遊擊隊送醫送藥及救治傷病人員。國共內戰後，黃毓光被安排在惠州市人民醫院任主治醫師，後來黃毓光移居香港九龍後在紅磡、荃灣、觀塘、元朗、禾坑等各地區設館授徒並建立中華國術螳螂健身學院，繼續發揚螳螂派國術，最終在 1968 年去世。

2　據宋明師傅所指，黃健福師傅主要活躍於 1960-1980 年代。

3　據鄧遠強師傅所指，鄭日新師傅（1929-2005）原籍惠東鐵涌，1949 年移居香港，早年經常在長洲菜園行、港島赤柱、筲箕灣等惠東同鄉聚居地，幫忙教授麒麟，直至 1968 年獲新界古洞聯鳳堂父老邀請，正式開館授徒。但他在兩年後離開，前往元朗八鄉，貝澳老圍村，離島坪洲繼續開館。

古洞村 [4]

鄭日新 ➡ 鄧偉良

羅旁 ➡ 駱桂平 ➡ 冒卓祺

元朗

元朗大旗嶺村 [5]

張禮泉 ➡ 李世強 ➡ 李文達 ➡ 黃柏仁

元朗橫台山永寧 [6]

黃譚光 ➡ 鍾水 ➡ 鄧觀華

元朗崇正新村 [7]

周霖鈞 ➡ 盧繼祖

屯門

大欖涌村 [8]

朱冠華 ➡ 鄭運 ➡ 胡源發

4　據冒卓祺所指，羅旁師傅是順德人，在戰前已來到香港，在大埔開木舖。後來應大埔漁業商會邀請，教導商會子弟，大概在 1960 年代去世。而駱桂平師傅則出生於 1948 年，在大埔漁業商會跟隨羅旁師傅。羅師傅去世後，漁業商會成立羅旁紀念國術體育總會，駱師傅則成為主席，並活躍至今。

5　據黃柏仁師傅及李世強後人提供的資料，張禮泉師傅，原名張茂青，禮泉是其師父竹法雲起名，在 1930-1940 年代活躍於廣州，國共內戰後來到香港發展，直至 1964 年去世。李世強師傅則活躍於 1950-1960 年代，曾在粉嶺、上水、元朗、新蒲崗開館授徒，在 1971 年逝世。而李文達師傅在 1970 年代開始在大旗嶺村執教，於 1996 年逝世。

6　據鄧觀華師傅所指，黃譚光師傅活躍於 1950-1960 年代，而鍾水師傅則活躍於 1960-1980 年代。

7　據盧繼祖師傅指，周霖鈞師傅活躍於 1950 年末至 1990 年代。

8　據胡源發師傅回憶，大欖涌村早年是有舞麒麟的傳統，更曾在 1890 年代，邀請朱家螳螂的胡羅嬌師傅入村教麒麟。但隨着胡師傅的回鄉，村人為生計奔波，少有參與有關活動，令村內舞麒麟活動消失。後來，所以胡源發師傅主動出外拜鄭運師傅為師，才重新將舞麒麟帶回村。朱冠華師傅主要活躍於 1950-1960 年代，而鄭運則活躍於 1980-1990 年代。

大埔

汀角村 [9]

馬鞍山 [10]

深井

深井村 [11]

荃灣

芙蓉山新村 [12]

北螳螂健身院 [13]

9　據李騰星師傅所指，李樹福師傅（1913-1986）主要活躍於 1960-1970 年代。

10　據蘇馬電師傅了解，卓漢泉師傅主要活躍在 1970 年代，大概在 1980 年代去世。

11　據傅天宋師傅所指，趙福生師傅在 1967 年入村教導，並沒有到其他村執教，直至 1974 年舉家移民瑞典。

12　據刁國昌武師傅所指，李玉輝師傅（約 1927-1987）主要活躍於 1950-1980 年代。

13　據楊振武師傅所指，周錦師傅與鍾水師傅於 1960 年至 1970 年代中，分別活躍於荃灣及柴灣。

惠州國術健身會 [14]

沙嘴道 [15]

沙田

作壆坑村 [16]

排頭村 [17]

14 據蔡年勝師傅所指，鄧英、黃運福等客籍鄉賢活躍於 1960-1970 年代，而張衍全、張中良、簡東明、李演強、曾華生幾位師傅，則從 1970 年代活躍至今。

15 據張國華師傅所指，黃運福師傅主要活躍於 1960 年代。

16 據李天來師傅所指，他是在 1973 年跟隨林師傅學習。

17 排頭村自身亦有舞麒麟的傳統，只是沒有專責駐村教麒麟的師傅，所以藍師傅要出外學習。據藍師傅所知，許華寶師傅主要活躍在 1960-1970 年代。

西貢

西貢道 [18]

鄧雲飛 → 張常德
鄧雲飛 → 張常興

下洋村 [19]

劉觀勝 ➡ 劉玉堂

柴灣 [20]

盧春 ➡ 呂學強

小結

　　由上述的圖表可見，多位受訪師傅的舞麒麟技術，都是來自二次世界大戰後南下香港的客家師傅，其中有幾位師傅值得再三注意。舉例來說，黃毓光師傅的傳承地域，遍及沙頭角、深井、荃灣，在香港客家舞麒麟的傳承史上，是重要的人物。另外，也有一些師傅的影響力集中於某區地區，例如荃灣區的黃運福師傅，教導了惠州國術健身會及張國華師傅。當然，這只是一些初步觀察，而附錄一亦只是反映受訪師傅的傳承狀況，要了解香港客家舞麒麟的整體傳承情況，需要進行更具規模的調查。

18　據張常德師傅所指，鄧雲飛師傅主要活躍於 1950-1980 年代。據藍師傅所知，許華寶師傅主要活躍於 1960-1970 年代。

19　據劉玉堂師傅所指，他父親劉觀勝師傅出生在 1930 年代，在 1950-1960 年代於村內教授舞麒麟，不幸於 1968 年因意外去世。

20　據呂學強師傅所指，盧春師傅活躍於 1950 年代，並曾於筲箕灣南安坊村教導麒麟。

附錄二　接受訪問師傅分佈圖

接受訪問師傅分佈表

編號	師傅名字	地區
1	李春林師傅[1]	沙頭角上禾坑村
2	宋　明師傅	古洞義和堂
3	冒卓祺師傅[2]	古洞村煙寮區
4	鄧遠強師傅[3]	古洞聯鳳堂
5	鄧偉良師傅[4]	古洞村
6	黃柏仁師傅[5]	元朗大旗嶺村
7	盧繼祖師傅[6]	元朗崇正新村
8	鄧觀華師傅[7]	八鄉橫台山永寧里
9	李騰星師傅[8]	大埔汀角村
10	蘇馬電師傅[9]	馬鞍山

編號	師傅名字	地區
11	張常德師傅、張常興師傅 [10]	西貢道
12	胡源發師傅 [11]	屯門大欖涌村
13	傅天宋師傅	深井村
14	刁國昌師傅	荃灣芙蓉山新村
15	楊振武師傅 [12]	荃灣大河道
16	張國華師傅 [13]	荃灣沙嘴道
17	蔡年勝師傅	荃灣沙嘴道
18	藍玉棠師傅 [14]	沙田排頭村
19	吳水勝師傅	沙田小瀝源
20	李天來師傅 [15]	沙田作壆坑村
21	劉玉堂師傅	西貢坑口清水灣下洋村
22	江志強師傅	灣仔
23	呂學強師傅 [16]	柴灣

註釋

1　李春林師傅亦在九龍坑口馬遊塘村、國內鹽田三村教導麒麟。
2　冒卓祺亦曾在學校與社區中心教導麒麟。
3　鄧遠強師傅亦在國內惠東教導麒麟。
4　鄧偉良師傅亦在國內惠東教導麒麟。
5　黃柏仁師傅亦在新加坡、馬來西亞、荷蘭教導麒麟。
6　盧繼祖師傅亦曾在馬來西亞教導麒麟。
7　鄧觀華師傅亦曾在葵涌教導麒麟。
8　李騰星師傅亦在英國教導麒麟。
9　蘇馬電師傅亦曾在沙頭角、元朗的水朝三村、南坑村、八鄉河北村、沙田上禾輋教導麒麟。
10　張常德師傅、張常興師傅亦在國內深圳觀瀾、橫江、塘廈教導麒麟。
11　胡源發師傅亦曾在大欖涌、塔門、橫台山梁屋村、渡頭灣教導麒麟。
12　楊振武師傅亦在深井、大美督、國內及新加坡教導麒麟。
13　張國華師傅亦曾在意大利教導麒麟。
14　藍玉棠師傅亦曾在愛爾蘭都柏林教導麒麟。
15　李天來師傅亦曾參與員警武術會麒麟隊。
16　呂學強師傅亦曾在鯉景灣、柴灣、九龍教導麒麟。

鳴 謝

這次香港客家麒麟研究能夠順利完成，全賴各方人士鼎力支持與襄助。我們深深感謝衛奕信勳爵文物信託資助，為我們提供研究經費。

對於整個研究歷程，我們衷心感謝香港客家功夫文化研究會會長趙式慶先生及香港浸會大學當代中國研究所所長麥勁生教授。趙式慶先生為我們提供綜合指導，引導整個客家麒麟的研究方向與研究方法。麥勁生教授向我們提供專業的學術指導及寶貴經驗。

對於客家麒麟的歷史與文化，我們由心感謝眾位受訪及參與討論的武林前輩（排名按姓氏筆畫）：刁國昌師傅、刁濤雲師傅、丘運華師傅、江志強師傅、吳水勝師傅、呂學強師傅、宋明師傅、李天來師傅、李春林師傅、李騰星師傅、冒卓祺師傅、胡源發師傅、張國華師傅、張常德師傅、張常興師傅、傅天宋師傅、黃柏仁師傅、楊振武師傅、劉玉堂師傅、歐紹永師傅、蔡年勝師傅、鄧偉良師傅、鄧遠強師傅、鄧觀華師傅、盧繼祖師傅、賴仲明師傅、藍玉棠師傅、蘇馬電師傅。諸位師傅為這次研究貢獻寶貴時間和專業知識，更邀請我們參與各類節慶，以及與客家麒麟相關的活動，讓我們可以近距離觀察，親身感受和體會香港客家麒麟文化。

對於道教的歷史與文化，我們很感謝曾錦昌先生（道號：懋靖）及彭珈皓先生（道號：懋正）向我們提供相關資料，尤其關於道教在香港的發展，以及六壬的傳承脈絡。

最後，感謝卓文傑先生，為本研究提供採訪名單；感謝攝影師鄧明東先生，為本研究提供照片；感謝曾佳先生、藍建康先生及陳垠舟先生，多次協助採訪與考察。下列圍村、組織、圖書館，也為我們提供不同的資訊與協助，謹此致謝（排名按筆畫先後）：

香港客家圍村

上水古洞村

大埔汀角村

元朗大旗嶺村

元朗吳家村

元朗崇正新村

西貢下洋村

沙田排頭村

沙頭角上禾坑村

荃灣芙蓉山新村

深井大欖涌村

深井深井村

組織/ 機構

中國香港麒麟文化協進會（CUCA.HK）

日新麒麟青年協進會

北螳螂健身院

古洞村聯鳳堂

坪洲菜園行

金獅麒麟演藝會

香港客家功夫文化研究會

香港浸會大學當代中國研究所

香港新界北區客家文化促進會

香港德順堂花炮會

香港龍獅麒麟貔貅體育總會（H.K.D.L.U.P.Y.D.S.A）

香港麒麟運動聯合會（HKQSUA）

惠州國術健身會

詠春江志強拳術會

蓬瀛仙館

蘇馬電麒麟醒獅紥作店

圖書館

香港浸會大學區樹洪紀念圖書館

香港理工大學包玉剛圖書館